새로운 예술을 꿈꾸는 사람들

발행일 2016년 10월 17일 초판 1쇄

지은이 최도빈
펴낸이 김삼수
편 집 김소라, 신중식

펴낸곳 아모르문디
출판등록 제313-2005-00087호
주소 서울시 마포구 월드컵북로12길 20 보영빌딩 6층
전화 0505-306-3336
팩스 0505-303-3334
이메일 amormundi1@daum.net

ISBN 978-89-92448-47-5 03600

한국출판문화산업진흥원 2016년 우수출판콘텐츠 제작 지원 사업 선정작입니다.

이 도서의 국립중앙도서관 출판예정도서목록(CIP)은 서지유통정보지원시스템 홈페이지
(http://seoji.nl.go.kr)와 국가자료공동목록시스템(http://www.nl.go.kr/kolisnet)에서
이용하실 수 있습니다. (CIP제어번호: CIP2016018009)

새로운 예술을 꿈꾸는 사람들

최도빈 지음

아모르문디

예술, '보다 나음'을 향한 순례

살면서 긍정적이지 않았던 적은 없었던 것 같다. 아무리 돌이켜 봐도 그렇다. 그저 문제들을 반추해 보고, 안 되는 일은 안 된다고 생각했을 뿐이다. '사람 공부'라는 인문학을 하다 보면 사람들의 말과 글에 마냥 호의적이지만은 않게 되는 부작용이 생긴다. 인간적으로 차마 못할 일들을 서슴지 않고 해 온 이들을 많이 본 탓이다. 한 줌 인간의 적나라한 욕망에 많은 이들의 존엄성이 치명상을 입는다. 그 소수를 광신적으로 숭배하는 이들은 사회의 벌어진 상처에 소금을 뿌린다. 남에게 '긍정적 삶'을 이야기하지만 그 뒤에는 자기 욕망이 도사린다. 욕망의 열차에 올라타 소수의 감언이설에 눈 감는 게 세상이 말하는 '긍정'이라면, 차라리 무욕의 삶을 택하는 게 낫다.

　어떤 일의 궁극을 원한다면 상당한 수련이 필요함은 자명하다. 때로 그 수련은 자기 파괴의 과정도 포함한다. 자신의 편견과 편익을 놓지 않은 채 어떤 이상에 도달하기란 불가능에 가깝다. 분야를 막론하고 스스로가 산산이 부서지는 경험은 본격적 자기 수양의 시작점이 된다. 소크라테스가 말한 '자기 인식'의 행복과 공자의 '종심소욕불유구'의 경지 역시 자기 근본에 대한 끊임없는 물음에서 비롯된 결실이다. '긍정'의 철학자 니체의 생각도 같다. 디오니소스의 힘을 빌려, 사회가 물건 찍어 내듯 규격화한 자신의 껍데기를 깨야 한다. 그러면 지혜의 아폴론이 가치 체계를 스스로 재건할 수 있는 힘을 줄 것이

다. 수동적 종속을 떨구어 낸 진정한 자아의 시작이다.

의미 있는 전시와 공연을 찾아다니며 글을 쓴 지 꽤 오랜 시간이 흘렀다. 4년 전 한 번 책으로 묶은 뒤에는 잠시 그 여정을 멈추려고 했다. 하지만 자기 파괴와 초월적 긍정을 반복하는 예술가들의 삶을 지켜보고, 그 단상을 글로 옮기는 행위가 나 자신에게 커다란 위로가 되었음을 그제야 알게 되었다. 치유 행위이자 나의 존재를 확인하는 각성의 계기였다. 이 책에 실린 스물다섯 꼭지의 글은 꼬박 2년 동안의 기록이다. 한데 모아 읽어 보니 엇비슷한 맺음말에 얼굴이 좀 화끈거린다. 삶의 고비마다 스스로에게 거는 주문이었던 탓이다. 이전의 글 묶음에서는 나 자신에게 '주체적 사유'를 권했는데, 이번에는 주로 '실존적 선택'을 되뇐다.

선택할 때가 되었다. 제어가 어려워진 욕망의 열차에 남을 것인가, 뛰어내릴 것인가. 결정을 하려면 일단 멈추어야 한다. 다들 알고 있다. 가치 판단의 본능적 더듬이들은 문제없이 작동하고 있다. 다만 삶을 옭아매는 것들이 너무 많을 뿐이다. 저 옛날 희랍 사람들처럼 이성적 사고로 자기를 돌보아 인간 이상을 이루거나, 고대 중국 사람들이 생각했듯 개인의 덕 수양을 통해 좋은 사회를 만들기는 쉽지 않다. 외부의 충격량은 너무 커져 버렸고, 반대로 개인의 역량은 작아진다. 게다가 우리는 목을 죄는 올가미를 스스로 만들어 내기도 하니 나를 둘러싼 속박이 줄어들 리 없다. 인간을 획일화된 '경제 동물'로 재단하는 시대가 고통스럽다면, 욕망을 조금씩이라도 줄이는 게 해결 방안인 듯싶다.

대부분의 현실 문제는 각자의 욕망에서 비롯된다. 인간의 욕망을 셋으로 구분한 고대 희랍 사람들 생각이 맞다. 몸과 마음이 즉흥적으로 원하는 욕구가 있는가 하면, 잘못된 것을 못 참고 본성적으로 끓어오르는 의분도 있다. 무

엇보다 인간 이성에도 진중한 바람이 있다. 2500년 전이나 지금이나 내 삶의 질에 대한 답은 나의 마음속 저 세 녀석을 어떻게 버무릴 것인가에 달렸다. 무엇을 하고 싶은가. 물질적 풍요로 사지 고생 안 하고 사는 것도 좋은 답이다. 하지만 인간의 첫 번째 욕구 하나밖에 충족하지 못하는 게 문제다. 의분과 울분이 끓어오르는 일을 줄이려면 제대로 운영되는 사회에 사는 게 빠른 길이다. 어떤 공동체를 만들고 싶은가. 사회에서 받는 스트레스를 줄이기 위해서라도 꼭 생각해 볼 단계이다. 인간은 생각보다 훨씬 지적이다. 아리스토텔레스가 당연하게 여겼듯, 모든 인간은 알기를 욕망한다. 어떤 삶을 살고 싶은가의 문제만큼 지적 욕망을 자극하는 것도 없다. 삶의 문제에 대한 거듭된 성찰로 단단하게 응축된 이성적 욕망은 뭉근하게 타오르는 주체적 삶의 연료가 된다. 그렇다고 이성적 사유에 모든 일을 맡기는 것도 완전히 현명한 생각은 아니다. 어떤 때는 침묵 속 사유가 필요하지만, 어떤 때는 분노를 표현해야 한다. 나의 마음속에 이 세 가지 욕망을 제대로 버무리는 지름길은 욕망 끄트머리에 있는 '목적'을 파헤쳐 보는 데 있다. 이는 철학의 책무이기도 하다.

어제의 나보다 조금이나마 나은 사람이 되고 싶다는 것은 모든 사람이 품을 법한 가장 합리적이고 현실적인 삶의 목적이다. 돈을 조금 더 버는 것도, 좀 더 유명해지는 것도, 남보다 센 힘을 가지는 것도 다 '보다 나음'의 기준이 될 수 있을 터이다. 어떤 것을 어떻게 택할까. 그 최종 기준은 결국 자신에게 있다. 우리 모두는 무엇이 옳은지 대강은 안다. 하지만 이따금은 과한 세속적 욕망 때문에 스스로를 속이기도 하고, 남의 말을 맹신하며 나의 더듬이가 줄곧 보내는 위험 신호를 무시하곤 한다. 그럴 때 내 안의 기준을 보호하는 일에 힘을 보태어 줄 동료, 친구가 필요하다. 무엇보다도 같은 길을 저만치 멀리서 가고 있는 스승들이 귀한 존재이다. 그들이 한 발 한 발 힘차게 지르밟은 자취

를 만나는 것만큼 힘 나는 일도 없다. 최고의 행복은 최고의 사람들과 같이 걷는 길 끝에 있다.

서두가 길었다. 예술가들은 '보다 나음'을 향한 순례의 길을 끊임없이 걷는 사람들이다. 그 끝은 보이지도 않고, 반드시 도달하리라 믿을 수도 없다. 예술가들의 목표는 일생토록 멈춤 없이 걷는 것이다. 저 높은 곳을 향한 약간 경사진 오르막길을 꾸준한 속도로 오르는 것이야말로 가장 축복받은 삶이다. 그 언덕길은 자신이 낳은 작품들이 쌓여 만들어진다. 세 가지 욕망을 다 이룬 듯한 무라카미 하루키도 오래 사는 게 꿈이라고 말한다. 살아 있는 동안 한 권이라도 더 많은 소설을 쓰고, 꾸준히 "버전업"하고 싶단다. 자기 갱신, '보다 나음'의 욕망이다. 예술에 대한 관객들의 판단도 종국에는 그 지점에 맞추어진다. 화가 사울 스타인버그의 말처럼, "어떤 작품이든 사람들의 반응은 예술가가 자신의 한계를 극복하기 위해 어떻게 노력했는가에 맞춰진다."

글을 쓰며 스스로 던진 질문이 '실존적 선택'이었다면, 작품과 작가를 만날 때는 그들의 삶의 궤적에 주목하였다. 예술가나 철학자나 삶의 스승으로, 동반자로 모시기에 알맞은 사람들이다. 사람의 힘으로 인간 안에서 보편적 진리를 구하려 삶을 바친 사람들을 만날 때마다 나를 어루만져 주는 느낌이 든다. 인생을 바친 그들의 싸움은 삶의 의욕이 사그라들 때마다 주기적인 진통제가 되었다. 개념의 전회로 작품의 의미를 설명하는 현대 예술 이론에서 작가가 걸어온 삶의 여정은 덜 주목받을 수밖에 없다. 하지만 예술이 일상이 되어 버린 시대에 작품의 가치는 작가의 삶과 직접적으로 공명한다. 평생 꽃가루를 모으고, 미술관에서 벼룩시장을 여는 꾸준함이 작품에 깃든다. 40여 년 동안 산속을 깎아 내는 우공이산 같은 제임스 터렐의 기획은 상상만 해도 숨이 멈춘다. 끊임없는 정치적 탄압에도 호쾌한 예술적 전회로 정면 승부를 피

하지 않은 아이웨이웨이의 삶은 작품에 투영되어 예술적 가치를 드높인다.

예술가들의 숭고한 삶은 새로움을 향한 끝없는 천착에서 이루어진다. 새로움의 창조는 산고를 동반한다. 그 고통을 잊기 위해 앞서 순례길을 걷고 있는 스승만큼 중요한 이들도 없다. 젊은 이사무 노구치가 세계를 떠돈 것도, 1960년대 뉴욕의 젊은 예술가들이 이름만 들어 아는 마르셀 뒤샹을 보기 위해 길을 나선 것도 스승의 중요성을 느꼈기 때문일 것이다. 치바이스가 노구치를 따뜻하게 맞고, 뒤샹이 존 케이지들과 살뜰한 관계를 맺은 것도 젊은이들의 공허한 내면의 고통을 너무나 잘 이해했기 때문일 것이다. 순례길은 평탄하지 않다. 손잡고 난관을 넘을 동료들이 필요하다. 존 케이지와 머스 커닝햄은 마음을 나누며 새로움을 향해 걸었고, 뉴욕의 현대 미술 단체 '소시에테 아노님' 회원들은 말없이 서로의 예술적 여정을 보듬었다. 그렇다고 스승과 벗을 찾아 헤맬 필요는 없다. 길을 가다 보면 벗이 생긴다. 일단 자신에게 가장 잘 맞는 길을 찾고, 길 위에 발을 딛는 게 먼저다.

현실적으로 인간은 외부의 영향에서 자유롭기 쉽지 않다. 대부분 남을 모방하며 살아간다. 여행을 가도, 혼자만의 시간에도 남이 하는 일들을 따르기도 한다. 훌륭한 사람들 주변에 머무는 것이 현실적으로 내 인생의 가치를 향한 욕망을 그나마 잘 보듬는 길이다. 운이 좋아 그 여정을 떠나고 동료와 스승도 만난다면, 그다음은 스스로 그 깨달은 바를 다음 세대에게 전할 차례이다. 열등감도, 그것과 짝을 이루는 허영도 내려놓으면 더 좋다.

바뀌는 시대에 발걸음을 맞추다 보니 시간이 지나면 지날수록 시야가 좁아진다. 학문적으로는 더하다. 졸업 논문을 쓰고 나니 바늘구멍으로 세상을 보는 듯한 기분이다. 학술적 성과도 내고 백수 신세도 면하려면 도리어 시야 가리개를 고쳐 쓰고 더 구멍을 좁혀야 한다. 하지만 독자 분들께서는 동서고금

을 넘나들며 지적 유희를 즐기는 특권을 놓치지 않아 주셨으면 한다. 날로 쪼그라드는 개인의 영역을 넓히는 것, 실존적 싸움의 연장이다. 우리는 싸우면서 큰다. 평화를 위해 싸우지만, 나의 존재의 궁극은 나의 투쟁이 규정한다. 제대로 된 싸움이 중요하다. 지적 성장을 위한 나의 신산한 투쟁도 그 안에 포함될 것이다.

두어 해 전의 이야기들을 책으로 묶게 되어 얼마나 감사한지 모른다. 모든 영광은 새로움을 꿈꾸었던, 제대로 된 싸움에 생을 바쳤던 예술가들의 몫이다. 6년이 넘게 투박한 글들을 군말 없이 실어준 성남아트센터 기관지 『아트뷰』와 남소연 편집장에 대한 고마움은 이루 말할 수 없다. 살아갈수록 기회를 준 이들에 대한 고마움이 커진다. 자신들은 볼 일도 없는 한국의 출판물을 위해 자료를 공유해 주고 사용을 허가해 준 미국 예술 기관 담당자들의 전문성은 항상 존경의 대상이다. 이 글들을 쓰던 2년 동안 예일대학 예술 도서관 바로 건너편에 사는 행운을 누렸다. 글 쓰면서 생긴 궁금증을 해소한 것은 순전히 관련 자료를 바로 찾아 주던 도서관 덕분이었다. 누구보다도 나를 가르쳐 준 동료와 벗, 스승들께 고마운 마음을 전하고 싶다. 고립된 10년 생활의 버팀목은 이십 대 시절 그들과 나눈 꿈이었다. 나의 평생의 스승들, 건강한 영혼으로 다시 보기를 고대한다. 소중한 벗들에게, 그리고 가시밭길 미학 공부의 길을 떠날, 내가 아직 만나지 못한 미래의 벗들에게 이 책을 바친다.

2016년 여름 볼티모어에서
최도빈

차례

2부 과거의 시각 예술 HISTORICAL VISUAL ARTS

3부 공연 예술 PERFORMING ARTS

1부

—

우리 시대의 시각 예술
CONTEMPORARY VISUAL ARTS

열린 공간에 담긴 예술적 삶

뉴욕 현대미술관MoMA 아트리움에서 보는 현재
ATRIUM : The Museum of Modern Art, 2012-2013

■ 노랑 색면

오랜 겨울에 지쳐 한 줌 햇살이 더욱 간절해지는 2월, 뉴욕 현대미
술관MoMA 아트리움 바닥에는 봄을 재촉하듯 샛노란 색면이 깔렸
다. 이 신성한 열린 공간에 입혀진 노랑 네모는 산산이 부서져 빛
의 가루가 되어 망막에 맺힌다. 눈이 상쾌하다. 거의 처음 겪는 시
각 경험이다. 사람 손으로 칠한 유화 물감처럼 번쩍이지도 않고, 세
심히 덧바른 건식 페인트처럼 매끈하지도 않다. 그렇다고 '짙은 안
개'처럼 보인다든가 '환상 세계' 같다든가 하는 비유로 표현하기는
왠지 망설여진다. 가루들이 만들어 낸 노랑 색면에는 펄떡거리는
물고기에서 떨어진 비늘처럼 날것의 생동감이 가득 담겨 있다. 바
닥에 흩뿌려진 고운 노란 입자들은 이 색면의 주체가 되어 한껏 머
금었던 빛을 저마다 힘껏 사방으로 발산한다. 눈의 상쾌함은 이들
이 내뿜는 단단한 에너지와 조응한 결과일 것이다.

2013년 2월 MoMA 아트리움에 깔린 볼프강 라이프의 〈헤이즐넛 꽃가루〉. 라이프는 꽃가루, 우유, 밀랍 등 자연의 산물을 이용하여 생명의 본질을 직시하려는 노력을 작품에 담아왔다.
Photo © Jason Mandella

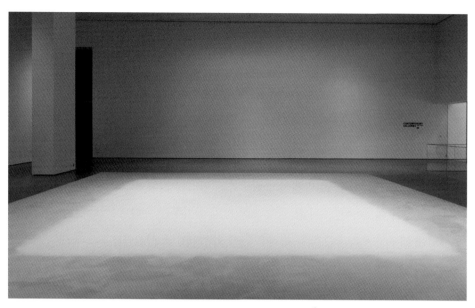

작품명은 〈헤이즐넛 꽃가루Pollen from Hazelnut〉(5.5×6.4m), 작가는 볼프강 라이프Wolfgang Laib(1950~)이다. 자신이 태어난 남부 독일 마을에서 지금껏 살고 있는 그는 봄여름에는 뒷산과 초원에 핀 꽃들을 꿀벌처럼 찾아다니며 꽃가루를 조금씩 모은다. 컵 하나를 쥔 단출한 차림으로 산으로 나서서는 물 오른 가지 끝마다 매달린 투박한 침엽수 꽃들을 하나하나 손으로 매만져 생명의 입자들을 털어 담는다. 고요하고 적막한 숲 속에서 종일토록 이어지는 그의 여로 자체가 감상의 대상이다. 두어 달 넘게 모아 봤자 꽃가루는 유리병 몇 개밖에 채우지 못하지만, 작품 창작은 금세 이루어진다. 성긴 천으로 만든 자그마한 체와 숟가락 하나가 작업 도구의 전부. 그는 화폭이 될 바닥에 쪼그리고 앉아 꽃가루가 담긴 체를 숟가락으로 톡톡톡 두드린다. 생명이 충만한 빛의 가루들은 콘크리트 바닥을 물들여 새로운 존재로 변모시킨다. MoMA 아트리움의 노랑 색면은 그렇게 채워졌다. 그림도, 조각도 아니다. 예술가가 자연의 산물을 옮겨 와 배치한 것뿐이다. 하지만 그 입자들이 모여서 분출하는 힘은 강력하다. 자연과 생명에 뿌리를 둔 원초적 힘. 뉴욕 바닥에 깔린 노란 입자들은 2012년 광주 비엔날레에서 무각사 대웅전 안에 그가 다소곳이 쌓아 올렸던 꽃가루 더미와 같은 나무에서 자랐을지도 모르겠다. 자연의 생명 입자에 남긴 빛은 뉴욕의 미술관과 광주의 법당이라는 이질적인 공간에서도 그곳을 찾은 뭇 생명들에게 전달되어, 잊고 있던 스스로의 빛을 깨우치게 만든다.

■ 장터로 변모한 공간

이 높고도 넓은 아트리움이 예술을 통해 자신을 돌아보는 고요의 바다 역할만 하는 것은 아니다. 2012년 11월 이곳은 2주 동안 흥정이 오가는 시끌벅적한 장터로 탈바꿈했다. 거대한 벼룩시장, 미국식으로 '거라지(차고) 세일'인 〈메타 모뉴멘털 거라지 세일The Meta-Monumental Garage Sale〉이 열렸다. 어디에선가 누군가의 필요로 만들어지고 사용되던 일상의 물건 1만 4천여 점이 이 공간을 채운다. 이 공간에서 다시 가격표를 붙이고, 사람들의 눈길을 받고, 손길을 기다린다. 들어 보고 만져 보던 관객들은 주말 차고에서 자기가 쓰던 물건을 파는 동네 아이들과 대화를 나누듯 즐거운 마음으로 점원 역할을 하는 이들에게 말을 건네고, 저마다 숨은 역사가 있는 물건들을 하나둘 사서 돌아간다. 이제 그것에는 "MoMA 전시에서 산 거야"라는 기록이 덧붙겠지만 말이다.(행사 기간 동안 적당량의 물건이 남아 있도록 가격은 꽤 비싸게 매겨졌다. 미술관에 들어오기까지 오랜 공정을 거쳤으니 그럴 만도 했다. 예를 들어 미술관 측은 명작들을 보호하기 위해 이 모든 잡동사니들을 철저히 소독했다고 한다.)

시장의 주최자는 마사 로슬러Martha Rosler. 일흔이 넘은 작가는 평생토록 일상이라는 주제를 화두로 삼았고, 일상의 가치들이 모이는 공공 공간에 날카로운 시선을 던져 왔다. 그의 시선은 공중을 선도한다는 핑계로 개인의 일상적 틀을 좌우하려 드는 정치와 미디어 권력의 속내를 폭로하고, 인간을 파괴하는 폭력과 전쟁에 대한 거침없는 비판으로 이어졌다. 이곳에서 열린 '벼룩시장'은 그의 사

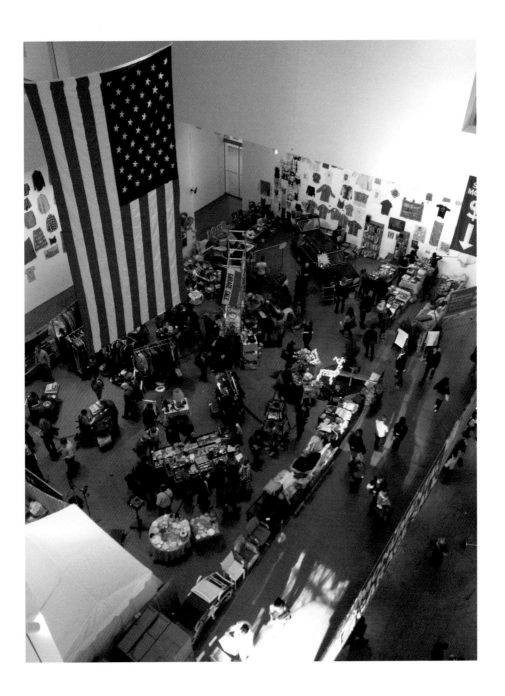

회적 비판의 중심 기준이었던 '개인'과 '일상'으로 회귀하는 선언적 행사가 된다. 4천 달러 가격표를 붙인 채 장터의 주인공인 양 무게감을 뽐내는 엔진도 없는 1981년식 낡은 벤츠, 1950~60년대 하이틴 잡지, 만화 주인공이 그려진 알람 시계, 벽면에 걸린 옷가지들과 미국 국기까지, 각각에 투사된 개인의 역사는 왁자지껄한 시장에서 다시 주목을 받는다. 작가는 이 행사에 고고한 '예술' 칭호가 붙는 것을 경계한다. 이는 예술적 퍼포먼스이기 이전에 이곳이 물건을 실제로 사고파는, 삶의 이야기가 오고가는 공론장임을 다시 한 번 강조하기 위해서다.

■ 공연 예술을 '전시'하기

'아트리움'(중정中庭, 건물 내부 안 하늘을 향해 열려 있는 공간)이라는 명칭대로 미술관 꼭대기 층에서도 직접 내려다보이는 이 열린 공간은 다양한 예술을 담는 훌륭한 그릇이 된다. 최근 미술관들이 앞다투어 '전시'하기 시작한 공연 예술은 이곳을 더욱 역동적으로 변모시킨다. 2012년 10월 이 아트리움은 '무용'을 집중적으로 전시하는 〈어느 달콤한 날Some Sweet Day〉 프로젝트를 품었다. 개념적 현대 무용의 1세대 격인 팩스턴Steve Paxton(1939~)의 1960년대 작품부터 2012년 휘트니 비엔날레 대상을 수상한 미켈슨Sarah Michelson(1964~)의 〈헌신 연구 3Devotion Study #3〉까지 미술관에서 '전시'할 만한 역사적, 사회적 의미를 지닌 여섯 작품이 무대에 올랐다. 전통적으로 정적인 대

마사 로슬러가 진행한 〈메타 모뉴멘털 거라지 세일〉
Photo © Marie Kaitlin

〈어느 달콤한 날〉 프로젝트 중 선보인 스티브 팩스턴이 과거에 안무한 〈State〉(1968)
© Museum of Modern Art, Photo by Julieta Cervantes

상들만 선보였던 미술관 공간의 진화 가능성을 타진해 보려는 기획인 듯하다. 이 프로젝트를 감독한 안무가 겸 미술가인 랄프 레몬 씨는 이전부터 "미술관이 무용 작품을 소장하기를 기다린다"고 당당하게 말해 왔다. 무용도 공연도 조각이나 그림처럼 하나의 대상, 오브제라 여길 수 있어서다. '무용'이라는 예술이 지닌 전통적인 특성 — 아카데미의 존재 및 발레 같은 공연 형식 등 — 을 덜어 낸다면 미술관이 무용 작품을 소장하지 못할 이유도 없다. 그 시간적 일회성이나 원작과 재현의 관계 같은 미학적 문제는 난점으로 남겠지만 말이다. 일회적인 예술 퍼포먼스가 이미 미술관 소장품 목록에 올라 있는 것을 보면 무용 작품을 앞다투어 소장할 날도 머지

않았다.

　2010년 2월 구겐하임 미술관에서 열린 티노 세갈Tino Sehgal(1976~)
의 개인전에는 아무 오브제도 등장하지 않았다. 두 작품이 전시된
다고 했지만 구겐하임의 나선형 로톤다에는 아무것도 세워지지도,
걸리지도 않았다. 대신 뱀처럼 똬리를 튼 길을 걷다 보면 층마다 소
녀, 청년, 중년과 노년의 인물들이 관객에게 말을 걸어온다. 미리
준비되지 않은 화제로 이야기를 나누다 꼭대기에 도달하면 '작품'
〈이렇게 나아가기This Progress〉(2006)는 종결된다. 적어도 그 관객에
게는. 세계적 유명세를 떨치는 이 젊은 작가는(세갈은 2013년 베네치
아 비엔날레에서 최고 예술가상을 받았다) 물질적 생산과 정적인 오브
제라는 근대적 예술의 조건에 적극적으로 반기를 든다. 모든 것은
일시적이다. 이 공간, 이 장소에서만 겪을 수 있는 가치를 만끽하는
게 훨씬 의미 있는 일이다. 구겐하임 로비에는 한 쌍의 남녀가 뒤엉
켜 누워 키스를 나누고 있다. 그의 두 번째 전시작이다. 작가가 뽑
은 무용수 출신 배우들은 문을 연 시각부터 닫을 때까지 그의 작품
〈키스The Kiss〉(2004)를 수행했다.

　〈키스〉의 전시를 위해서 구겐하임은 MoMA에게 전시 허가를
받아야 했다. 이 작품의 '개념'을 소유한 것이 그곳이었기 때문이
다. 2004년 MoMA는 이 일회적인 작품을 상당한 금액(밝히지는 않
았지만 수천만 원은 족히 넘었을 것으로 추정한다)을 주고 사들였다. 예
술 작품의 물리적 대상성과 역사적 화석화를 반대하는 작가 티노
세갈이 자기 작품을 '대상'처럼 거래하여 역사적 '기록'을 남기는
역설적 상황을 감수한 이유도 어렴풋이 알 것 같다.(그는 계약서도

거래 기록도 남기지 않기 위해 계약은 구두로 체결하고, 작품 값은 현금으로 받았다.) 현대 사회의 전형적 패턴을 거부하는 행위로 예술과 삶을 꾸려 갈 수 있음을 알리는 일도 가치 있을 테니까. 어쨌든 남녀의 키스를 담은 작품이 미술관에 소장될 수 있다면, 무용수들의 몸짓을 담은 안무도 소장하지 못할 리 없을 것 같다.

미술관들이 무용 작품에 눈길을 보내는 것은 어찌 보면 역사적 필연에 가깝다. 하지만 그 이유는 미술관이 '그림'이 아니라고 강조하는 꽃가루 색면이나, '퍼포먼스'가 아니라는 벼룩시장을 껴안은 것과 대척점에 위치한다. '개념'을 좇던 현대 미술은 대상에 보편적으로 담긴 '콘셉트concept'를 조명하는 전시를 넘어, 작가가 머

〈어느 달콤한 날〉 프로젝트
중 딘 모스의 〈지원자들〉의
한 장면
© Museum of Modern
Art, New York. Photo by
Julieta Cervantes

릿속에 지닌 임의적 '콘셉션conception'을 선보이는 단계에 도달한
듯하다. 형체뿐만 아니라 보편성도 던져 버린 세갈의 작품처럼, 현
대 미술은 '콘셉션'의 주인이 당당하게 그 의미를 주장하기 전까지
는 어떻게 수용해야 할지 모르는 지경에 이르렀다. 이러한 환경에
서 몸과 기술의 오랜 단련 뒤에야 비로소 꽃피울 자격을 갖게 되는
무용의 '고전성'은 잃어버린 무언가에 대한 향수를 자극한다. 오래
단련된 몸에 현대 예술의 근간인 '개념'을 담아낼 수 있다면, 단련
된 근육을 잃고 머리만 남은 채 사위어 가는 미술을 보완할 좋은 대
안이 될 것이다. 그들이 전하려는 개념이 무엇이건, 무용수들의 정
제된 몸짓을 감상하다 보면 일차적인, 기본적인 완성도에 대한 열

망이 충족되기도 한다.

　이러한 흐름은 개념화의 막바지에 이른 듯한 현대 미술계에서 작가가 지녀야 할 필요조건까지 넌지시 알려 준다. 바로 작가가 자기만의 '콘셉션'을 표현하기 위해서는 뜨거운 모래에 수없이 손을 찔러 넣는 단련의 과정을 감내해야 한다는 것이다. 작품에 담긴 '콘셉션'은 작가의 삶을 먹고 영글어 간다. 라이프가 처음 헤이즐넛 꽃가루를 바닥에 뿌린 것은 1977년, 그 이래로 그는 매년 꽃가루를 모으고 뿌리고 뭉치면서 자연과 예술에 대한 새로운 의미를 전하고 있다. 마사 로슬러가 이런저런 물건들을 모으고 기증을 받아 창고에 보관하면서 예술 퍼포먼스에 치우치지 않은 실제 '차고 세일'을 반복한 것은 이미 40년 넘게 지속해 온 일이었다. '일상의 의미와 개인의 삶을 반추하자'는 그의 예술적 목표는 이 40년의 세월로 구체화되어 무게감을 더한다. 그들의 자기 수련 과정을 톺아보면 그 개념이 신선해서, 운이 좋아서 MoMA 아트리움에 작품이 설치된 것이 아니라, 이제야 비로소 그곳에 등장하게 된 것임을 알게 된다. 이 열린 공간은 삶의 전부를 바쳐 단련해 온 이들에게 그 자리를 허락한다. 관객으로서 끝없는 예술적 단련 과정을 몸에 아로새긴 이들과의 조우는 언제나 경이롭다. 열린 공간들이 하나둘 닫혀 가는 사회에 발을 딛고, 올바른 방향을 향해 삶을 조탁해 나가는 일이 대수롭지 않게 취급되는 세상에 살다 보니 일부러 경계를 허물고 끊임없이 열린 공간을 지향하는 저 아트리움이 너무나 부러워진다.

보이지 않는 손, 투명한 시장

뉴욕 미술 시장의 정점 〈아모리 쇼 2013THE ARMORY SHOW 2013〉

▪ 인간의 본성, '공감'의 능력

"보이지 않는 손the invisible hand." 사람들은 이 말로 '자유 시장 경제'를 간편하게 이해한다. 소비자는 소비자대로 생산자는 생산자대로 자유롭게 자기 이익을 추구하면, 시장이 최적의 가격을 결정하여 사회의 모든 구성원이 만족을 얻는다. 하지만 이는 실현 불가능한 '완전 경쟁 시장'을 전제로 하기에 많은 것이 독과점적인 현대 사회에는 적용하기 어렵다. 지금은 힘 있는 이들이 시장을 교란하며 자기 이익을 취할 때 강변하는 말이 된 듯하다. 그러나 '자유'라는 말에 깃든 환상은 독과점의 피해자들마저 그것을 신봉하게 만든다. 관성으로, 관습으로 딱딱하게 굳어진 생각의 위력은 실로 대단하다.

아담 스미스Adam Smith(1723~1790)가 이 말을 『국부론The Wealth of Nations』(1776)에서 처음 쓴 것은 아니었다. 사실 그는 경제학자도 아니었다. 예전 직업은 철학 교수. 그는 스코틀랜드 계몽주의 중심지

였던 모교 글래스고 대학에서 도덕철학을 가르쳤다. "보이지 않는 손"은 그가 당시 출간한 『도덕 정감론Theory of Moral Sentiment』(1759)에 먼저 썼던 표현이다. 인간의 이기심과 자기애는 '시장 경제'의 기초가 되었지만, 또 다른 인간의 본성은 '도덕 체계'의 토대가 된다. 다른 이의 감정을 느끼는 '공감sympathy'이 그것이다. 인간은 타인의 고통을 공감할 수 있기에 자기애만을 추구하지 않는다. 『정감론』에 등장한 "보이지 않는 손"은 인간의 공감력을 바탕으로 부자로 하여금 가난한 이들에게 자신의 부를 나누어 주도록 만드는 능력을 발휘한다.

자기 이익과 타인에 대한 공감은 현대의 냉혹한 현실에서 서로 반목하는 경우가 많다. 자기 이익을 극대화하려면 남에게 손해를 입히거나 모르는 체하는 게 지름길이기도 하다. 법 테두리를 넘지만 않으면, 또 비인간적 결과를 두 눈 질끈 감고 외면하면, 이익은 고스란히 자기 몫이다. 예술계에서도 자기 이익의 추구는 당연한 일이다. 아름다움을 추구한다는, 인간 존재와 지식의 한계를 끊임없이 묻는 예술의 뒤꼍에는 시장 경제의 잔혹한 얼굴이 언뜻언뜻 비친다. 그렇기에 그 속 사람들의 넋두리 역시 우리들의 푸념과 그리 다르지 않다.

하지만 예술 시장에서는 공산품 시장에는 없는 변수들, 즉 소비자가 '공감' 능력을 적극적으로 발휘하도록 만드는 작품들 덕분에 그 잔혹함을 잊기도 한다. 사실 작품-관객 사이의 관계적 관점에서 보면 둘의 공감은 예술 작품을 완성시키는 화룡점정의 단계와 같다. 작품의 궁극적 가치는 관객의 감상으로 완성되니 말이다. 그

러한 공감을 겪어 본 사람들은 그 계기를 온전히 자기 것으로 만들려 지갑을 연다. 또 혜성과 같이 등장한 젊은 작가의 삶에 매료되어 선뜻 그림을 살 수도 있다. 물론 이는 이상적인 이야기이다. 작품에서 투자 이익을 바라는 사람들도 많겠고, 비자금 조성을 위해 기웃거리는 사람들마저 있다. 어쨌든 미술 시장에도 욕망을 부추기는 '환상'과 시장이라는 '현실'이 공존하고 있다. 그 어느 시장보다 환상의 강도가 조금 세긴 하지만.

■ 다양성이 돋보이는 아트 페어

2013년 3월 초, 맨해튼 서안 92, 94번 부두에서는 뉴욕 최대의 아트 페어 〈아모리 쇼 2013 THE ARMORY SHOW 2013〉이 열렸다. '백주년 기념판centennial edition'이라는 부제를 붙여 역사적 의미까지 꿰찼다.(이 아트 페어는 유럽 현대 회화가 뉴욕에 상륙하여 사회적 동요까지 일으켰던 1913년의 동명 전시에서 이름을 따왔다.) 세계 30개국에서 온 214개의 갤러리들은 허드슨 강변 부둣가에서 각자의 안목으로 선정한 2천 5백여 점의 작품들을 풀어 놓았다. 거대 규모의 아모리 쇼가 언론 및 VIP에게 먼저 모습을 드러내는 날, 뉴욕 시장 마이클 블룸버그가 그 시작을 알렸다. "아모리 쇼가 열리는 이 나흘은 6만 여 명의 관객을 이끌 것이고 6천 억 원의 경제 효과를 유발할 것으로……." 장밋빛 수사가 일상화된 정치인의 말이지만, 그의 연설에는 힘이 실린다. 지난 12년간의 재임 기간 중 뉴욕 시의 강점들을

더욱 강화하는 수완을 보인 그는 뉴욕의 예술에 더 큰 날개를 달아 주었기 때문이다. 이번 주말은 '아모리 아트 위크'로 명명되어 뉴욕의 미술 행사들이 집중된다. 나흘간 맨해튼에서 열리는 아트 페어만 여덟 곳. 오직 딜러로 등록된 사람들만 입장 가능한 진정한 프로 리그 〈아트 쇼The Art Show〉는 어퍼이스트에, 젊은 신진 작가들이 모인 〈인디펜던트INDEPENDENT〉 등은 첼시 지역에 시장을 차린다. 맨해튼의 저명 미술관들도 관련 파티나 공연을 여는 등 미술 애호가들이 이 나흘을 즐기도록 최선을 다함은 물론이다.

옆 부두에는 크루즈 선과 요트들이 정박해 있고, 을씨년스러운 날씨에도 전시장 앞으로는 검고 하얀 리무진, 노란 택시들이 잇달

94번 부두 전시장 실내 입구
Photo © Andy Ryan

아 들어와 한껏 멋을 부린 사람들을 토해 놓는다. '현대 미술'을 선보이는 94번 부두로 들어가니, 사람들은 벌써부터 전시장 바에서 나누어 주는 샴페인 잔을 하나씩 들고 지인들과 열띤 토론 중이다. 이곳은 앤디 워홀에서 시작해서 앤디 워홀로 막을 내린다. 초입에는 이번 아모리 쇼 내의 특별 기획 〈아모리 포커스: USA〉가 자리하였다. 백 년 전의 〈아모리 쇼〉에서는 유럽 회화를 보며 놀라기만 하였던 미국 미술의 지금을, 그 핵심 공간 뉴욕에서 돌아보려는 기획이다. 그 처음은 뉴욕의 메가 화랑 가고시안 갤러리가 장식했다. 그들은 벽면 전체를 워홀의 자화상으로 말 그대로 '도배'를 했다. 1978년 그가 도안한 벽지를 바른 것이다. 그 사이의 벽은 워홀의

찰스 뤼츠, 〈바벨(스톡홀름 타입의 브릴로)〉(2013). 뒤에 걸린 붉은 휘장은 데이브 콜의 〈세계의 깃발〉(2008) 이다.
Photo © 최도빈

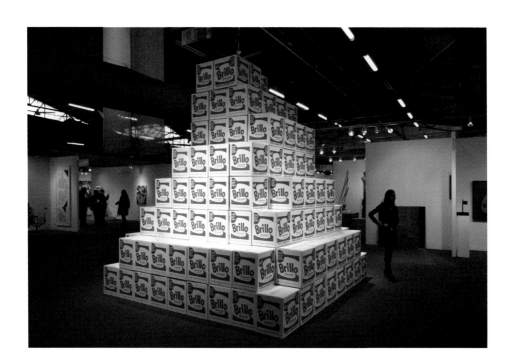

멜로라 쿤, 〈톰의 얼굴 위 샐리의 표시〉(2012) Courtesy of Galerie EIGEN+ART, Leipzig, Berlin

앤드루 오해너시언의 〈소변기〉는 당연히 뒤샹의 〈샘〉을 기념하는 것이다. 이 작품은 관객이 다가가면 물이 내려가도록 만들었다. Photo © 최도빈

작품들로 채웠다. 호사가들은 이 벽면에 부착된 그림 값만 족히 수백 억 원은 넘을 거라며 수군거릴 게 분명하다. 전시장 출구에는 기념 탑 하나가 올랐다. 앤디 워홀의 〈브릴로 박스〉(1964)를 종이로 재현하여 층층이 쌓아 올린 것이다. 작품명은 〈바벨〉이다. 이전까지 같은 언어를 사용하던 미국 미술이 앤디 워홀 이후 이종적으로 무한히 분기하고 있음을 말하고 싶었음일까. 재미있게도 사람들은 내키는 대로 박스를 가지고 갈 수 있었다. 이 '예술 작품'을 어떻게 다루어야 할지 몰라 주저하던 사람들이 용기를 내어 하나둘씩 박스를 들고 간다. 한 시간 남짓 지나자 현대 미술의 바벨탑은 사라졌다. 이 퍼포먼스에는 이곳 관객들도 현대 예술의 무한 진화에 일조할 자격이 있음을 말하고, 그들이 자신의 독자적 언어를 창조해 내기를 기원하는 마음이 담겨 있을지도 모른다.

한국의 원앤제이 갤러리에서 선보인 이정의 〈Day and Night #7〉
© Jung Lee

이곳에 터를 잡은 150여 개의 화랑이 선보이는 작품들은 숫자와 국적만큼이나 다양했다. 아트 페어는 미술관처럼 '감상'이 아니라 아무래도 시장같이 '거래'가 목적인지라, 오히려 미술계의 예술적 흐름을 제대로 포착하기 어려울 때가 많다. 무역 엑스포처럼 다양한 구매 목적과 취향을 가진 사람들이 모여드니, 방물장수처럼 각종 작품들을 주르륵 펼쳐 놓을 수밖에 없기 때문이다. 향후 미술계를 주도할 싹이 보이는 작품들을 선점하려는 미술관 사람들, 호텔 분위기에 걸맞은 그림을 찾는 호텔리어, 환금성 높은 이름난 작가 중심으로 구매하여 수익을 꾀하는 투자가도 있을 테니 말이다. 반대로 새로운 예술에 대한 허기를 충족시켜 줄 작품을 만날 확률은

아트 페어에서 더 높을지도 모른다. 소수의 큐레이터가 검증된 작품들로 기획하는 유명 미술관 전시보다 갤러리 종사자 수백 명이 지닌 안목이 더 넓은 영역을 포괄하는 것은 당연하다. 게다가 다문화의 정점 뉴욕은 민족적, 지역적 특색을 갖춘 작품도 소화할 여력이 있기에 국가적 색채가 뚜렷한 작품들도 많았다. 심적 안정성과 자유분방함을 동시에 갖춘 작품들을 선보인 북유럽 갤러리들이 눈길을 끌었고, 인도나 브라질 등 제3세계 화랑들도 꽤 강렬한 인상을 남겼다.

■ 미술 시장의 '투명성'을 묻다

조금 산만하기 마련인 아트 페어 분위기는 젊은 작가 리즈 매직 레이저Liz Magic Laser(1981~)를 통해 중심이 잡혔다. 주최 측은 그녀를 아트 페어 예술 감독으로 임명하여 페어의 '시각적 정체성'의 창조를 부탁했다. 연극과 퍼포먼스, 관객 참여를 혼합한 파격적 영상 작품들로 근본적 가치에 대해 물음을 던져 왔던 작가였던 만큼, 이 '예술 시장'에 대해서도 근원적 질문을 던지고자 한다. 참가자의 ID 카드부터 가방, 티셔츠까지 관련 용품들을 제작하는 일도 맡았지만, 그는 그저 디자인을 잘하는 데 관심을 두지 않았다. 대신 아트 페어의 '마케팅'은 어떠해야 하는지, 시장의 중추인 소비자들이 무엇을 원하는지를 먼저 묻는다. 이 문제에 대한 연구 모임을 주도한 그가 얻은 결론은 색달랐다. 사람들은 아트 페어에서 금전적, 행정

적 '투명성'을 보고 싶어 한다. 마치 기업의 투명성을 강조하는 경제 면의 단골 기사처럼 말이다. 시장의 불투명성에 대한 우려는 예술 에서도 마찬가지다. 그는 그 연구 결과를 그대로 디자인으로 옮겼 다. 가방과 티셔츠에는 화려한 디자인 대신 아모리쇼에 대한 투명 한 정보를 담은 각종 문구들이 새겨졌다. "아모리 쇼에서 평균 크 기의 전시 공간을 얻는 데 2만 4천 달러가 소요됩니다", "방문 관객 의 가구당 연 평균 소득은 33만 4천 달러입니다" 등등. 이 과정은 비디오로 기록되어 전시장에서 상영되고, 관객들의 반응은 또다시 기록의 대상이 된다. 관객과 작가, 그리고 시장이 무한 순환을 일으 키며 이 순간의 의미를 되짚는 것이다.

부의 무한한 자기 복제와 권력화가 따르는 현대 사회는 아담 스 미스가 상상하던 범위를 넘어 폭주하고 있다. 게다가 사람들끼리 살갗을 맞대며 직접 교류하던 문화가 점차 사라지니 인간의 본성 이라던 공감 능력마저 둔해져 간다. 자유롭게 자기 이익을 향해 달 리면 된다는 '자유 시장'에서 살아남으려면 내키지 않아도 다른 선 수의 다리를 걸어야 하는 경우들이 생긴다. 시장에서 '보이지 않 는 손'이 제대로 일을 하려면 시장의 구성원들이 투명한 정보를 공 평하게 얻을 수 있어야 한다. 많은 사람들이 시장, 정책의 투명성을 강조해 온 이유는 공동체의 존립을 위해서가 아니겠는가. 서로 신 뢰가 쌓여야 공감 능력도 회복되고 선순환을 일으킬 수 있다. 어떤 의미에서 세속적 욕망의 정점이라고도 할 수 있는 미술 시장의 '투 명성'을 물을 수 있는 아트 페어, 신선하게 다가온다.

자연에 대한 존중, 인간에 대한 회의

〈EXPO1: NEW YORK〉 전, MoMA PS1, 2013.5.12.–9.2.

■ 타자의 존엄성

우리를 둘러싼 터전이 변하고 있다. 여름은 예전보다 덥고 겨울은 오랫동안 춥다. 봄은 짧고, 가을은 사라졌다. 지구의 극점들, 남북극과 산꼭대기의 얼음이 녹아내린다. 성난 폭우와 폭설, 폭풍으로 개인의 삶이 치명적 상처를 입기도 하고, 인간이 남긴 독한 찌꺼기들은 정화 불가능한 흉터를 여기저기에 새겨 놓는다. 인간 때문에 다른 살아 있는 것들은 힘에 부쳐 종족 번식을 포기하고 존재를 폐한다. '스스로 그렇게 되는 것[自然]', '스스로의 힘으로 자라난 것'(자연을 뜻하는 희랍어 physis는 '자라다'에서 파생된 말이며, 이 말의 라틴어 번역이 natura이다)은 여기저기 급속도로 쌓여 가는 독소에 고사의 길을 택하고 있다. 지난 세기에 본격적으로 논의되기 시작한 환경 윤리 문제는 이 땅에 살아가는 '인간의 자격'을 묻는 것으로 시작한다. 과연 인간이 우리 자신의 과도한 번영을 위해 '스스로

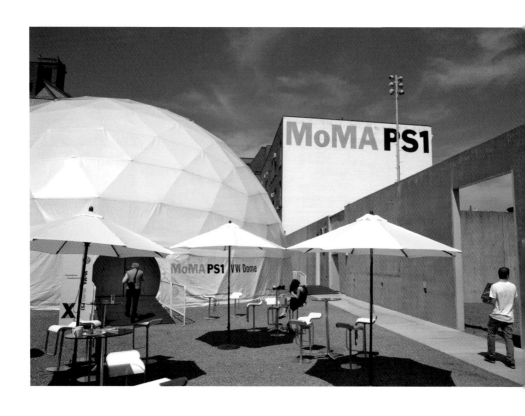

〈EXPO1: New York〉 전시 오프닝 날 앞마당에 설치된 폭스바겐 돔
Photo ⓒ 최도빈

그러한 것'을 파괴하면서 이익을 취할 권한이 있는지 말이다. 자연 대상을 인간의 시각으로 재단하는 '인간중심주의anthropocentrism'를 넘어 우리가 자연의 일부로서 그 모체와 공존할 수 있는 방법을 찾자는 목소리에 힘이 실린다.

뉴욕 사람들은 진보적 논쟁에 민감하다. 자신들이 사는 방식이 지닌 가치와 방향을 끊임없이 되짚어 보고 지적으로 논의하는 게 '시크'한 생활 습관이다. 맨해튼 주민의 80퍼센트 이상이 더 진보적인 정당에 표를 던지며, 뉴욕타임스 의견란은 현실에 잠복하고

있는 차별을 파헤쳐 새로운 가치 체계를 세우려는 고민들로 넘쳐
난다. 가치에 대해, 편견에 대해 '쿨'하고 '펀'하게 고민하는 뉴요
커들의 생활 습관을 뉴욕의 '핫'한 트렌드에 불과하다고 삐딱하게
볼 수도 있다. 하지만 무비판적으로 수용되던 관습의 근원을 분석
적으로 톺아보고, 보다 긍정적인 방향을 취하려 노력하는 일은 어
떤 이유에서건 폄하될 수 없다.

지난 세월 사람들은 사회적 제도에 담긴 편견들이 신기루 같은
토대 위에 있음을 고발해 왔다. 백 년 전 사회 근간과 질서를 뒤흔
드는 위법적 행동인 '투표'를 하여 구속된 여성 참정권 운동가, 오
십 년 전 버스에 비어 있는 백인 전용석에 앉았다는 이유로 체포된
흑인 여성, 그녀를 위해 해고를 감수하며 버스를 거부하고 몇 달이
고 먼 길을 걸어 다닌 사람들, 그리고 오늘날 개인의 자유에 근거
한 사랑을 사회가 법으로 통제할 자격이 있는지를 물어 왔던 성소
수자 관련 활동가들. 이들은 모두 차별적 관습의 '근거 없음'을 외
쳐 왔고, 결국 사람들은 그 목소리에 귀 기울여 편견을 수정하고 제
도를 바꾸었다. 서로 다른 듯 보이는 이 주장들은 인간의 자연적 존
엄성을 존중한다는 근본 원리로 수렴하기에 합리적 설득력을 갖는
다. 인간은 존엄하다.

타자의 존엄성을 존중하는 일은 인간을 넘어 자연물에까지 확장
가능하다. 개인의 욕망과 허영의 충족을 위해 필요 이상으로 환경
을 훼손하고 자연을 유린하는 일을 정당화할 방법은 없다. 합리적
인간이라면 자신의 이익을 위한 행위가 다른 자연 대상의 번영과
이 땅에 끼칠 영향에 대한 숙고를 게을리해선 안 된다. 실천윤리학

맨해튼 MoMA 옆 공터에
실험적 예술 단체 '랜덤
인터내셔널'이 설계한 공
간 조형물 〈레인 룸Rain
Room〉.
2012년 말 런던에서 선보
인 후 뉴욕으로 넘어온 이
작품은 MoMA PS1에서
열린 〈EXPO1: New York〉
전의 대표 작품이 되었다.
후끈한 습기 속에 추적추
적 비가 내리는 소리를 들
으며 암흑의 공간 속으
로 들어가면 실제로 내리
는 비를 목도하게 된다. 강
한 빛을 뿜는 정면의 광원
에 빨려들 듯 앞으로 걸어
가면 관객에게는 빗방울
이 전혀 닿지 않는다. 센서
가 관객의 움직임을 감지
하며 멈춘다. 여기저기서
사람들이 천천히 길으면서
'통제된 비'를 즐긴다. 첨단
예술을 매일 보는 뉴욕 사
람들에게도 이 작품은 어
필하여, 전시 마지막 날 입
장을 위해 일곱 시간을 기
다렸다고 한다.
© MoMA PS1

자 피터 싱어가 열정적으로 논증한 '동물 해방론'의 한 축을 지탱하는 이 원리는 한 세대가 지나 동부 미국 사람들의 생활에 깊숙이 스며들었다. 뉴요커들의 채식 사랑은 많은 경우 자기 건강보다 자연적 질서를 왜곡하는 행동을 최소화하려는 마음에서 나온다. 잡식가라도 해산물을 먹을 때에는 위기종인지 아닌지를 확인하고, 육류를 먹을 때에는 비싼 값을 치르더라도 동물에 대한 존중을 담은 상품을 택한다. 자동차 소유는 그다지 '힙hip'한 일이 아니며, 비행기를 탈 때에는 자신의 몸을 나르느라 대기권 계면에 뿌려질 탄소 물질을 상쇄하기 위해 자발적으로 수수료를 내기도 한다. 이런 행동은 나의 자유와 존엄이 나를 지탱하는 자연과 건강하게 공존할 때 보장된다는 생각을 담고 있다. 나아가 이 생각은 무너져 가는 환경에 대한 경각심으로 이어진다. 2012년에 뉴욕과 뉴저지 일대를 쑥대밭으로 만든 허리케인 샌디는 이러한 삶의 방식이 그저 뉴요커의 시크한 트렌드가 아니라 필수라는 확신을 심어 주었다. 무언가를 해야 한다.

■ 〈EXPO1: NEW YORK〉

뉴욕 현대미술관MoMA의 분관 PS1은 2013년 5월부터 환경 변화에 대한 무거운 마음을 예술 작품으로 풀어내는 특별 기획전 〈EXPO1: NEW YORK〉을 선보였다. 이 전시는 "21세기 초 경제적, 사회정치적 불안정성이라는 맥락에서 지금 벌어지고 있는 생

태학적 난제들을 탐구"하는 데 주안점을 둔다. 퀸즈에 위치한 옛날
공립학교 건물에 들어선 MoMA PS1은 보다 넓은 공간을 활용하
여 맨해튼 MoMA보다 전위적이고 참신한 기획들을 마련하는 용
도로 사용된다. 옛 칠판에 적힌 안내도를 따라 교실로 들어서면 여
러 예술가들이 풀어 놓는 환경에 대한 고민을 만날 수 있다. 로비
를 지나면 천장에서 시원하게 떨어지는 물줄기가 인상적인 생태
적 설치 작품 멕 웹스터Meg Webster의 〈풀Pool〉을 만나게 된다. 이 미
술관의 설립자가 1998년(당시 명칭은 P.S.1 Contemporary Art Center
였다) 위촉한 작품이 15년이 지나 다시 돌아온 것이다. 3층에 위치

한 굵은 관을 통과한 물줄기는 벽돌로 마감된 1층의 연못으로 떨어진다. 못 주변에는 정제되고 다듬어진 풀들이 아담하게 솟아 있다. 바깥의 자연을 그대로 미술관 안으로 들여오는 설치 작업은 인간의 기술로 적극적인 환경 보호를 꾀할 수 있다는 믿음을 드러낸다. 이 연못 옆 어두컴컴한 전시실에는 프랑스 작가 피에르 위그Pierre Huyghe의 작품 〈주드람 5(콘스탄틴 브란쿠시의 〈잠자는 뮤즈〉를 따라) Zoodram 5(AFTER 'SLEEPING MUSE' BY CONSTANTIN BRANCUSI)〉 하나만이 놓여 있다. 받침대 위에 놓인 것은 직육면체의 어항이다. 해저의 모습을 제대로 재현한 어항에는 몸통 없는 새우처럼 생긴 사슴게 십여 마리가 돌아다닌다. 그 사이로 커다란 집게 한 마리가 천천히 움직인다. 삼십 년은 족히 살아 있었을 녀석이다. 그 집게는 짚풀로 잘 닦은 방짜 유기처럼 반짝이는 집 하나를 궁둥이에 차고 슬근거린다. 이 녀석의 집은 조각 작품이다. 현대 조각가의 효시라 할 수 있는 브란쿠시의 미려한 작품 〈잠자는 뮤즈〉가 바닷속에 가라앉아 조류에 쓸려 마모된 모습이다. 경이롭게 생긴 사슴게들 사이에서 화려하지만 세월에 쓸린 무거운 집을 멘 집게의 움직임을 보노라면, 이 설치 작품을 '생태학적 키네틱 아트'로 명명하고 싶은 욕구가 생겨난다.

미국 작가 마크 디온Mark Dion은 코요테, 쥐, 비둘기 등 죽은 동물의 시체들을 거무튀튀한 타르로 굳혀 바싹 마른 나무 둥걸에 매달았다. 마치 원유 유출 사고로 생명을 빼앗긴 동물들을 만나는 듯한 기분이다. 관객들은 한때 생명을 지녔던 물체가 지닌 미약한 기운에 반응하는지 주변을 오랫동안 배회한다. 그 극미한 에너지

올라푸르 엘리아손, 〈당신의 시간 낭비〉
© MoMA PS1

는 반대로 살아 있는 것이 지닌 강한 힘을 떠오르게 한다. '살아 있음,' 이것만으로 생명체들은 존중받을 자격이 있다. 다른 전시실에는 커다란 얼음 덩어리가 덩그러니 놓여 있다. 올라푸르 엘리아손 Olafur Eliasson의 설치 작품 〈당신의 시간 낭비Your waste of time〉는 고향 아이슬란드 주변의 가장 커다란 빙산에서 떨어져 나온 얼음들로 구성된다. 저 중세 말기인 1200년경에 축적되기 시작했다는 이 얼음 덩어리는 뉴욕의 열섬 속에서 마지막을 맞이한다. 작품의 유지를 위해 전시 공간은 영하의 냉동고가 되었고, 관객은 '빙산의 일각'들 사이를 누비며 사멸해 가는 시간의 응축물을 지켜본다. 자신이 걸으면서 내뱉는 달뜬 숨결이 이 자연물의 종말을 앞당긴다는 점을 깨닫기만 해도 작품의 교훈적 목적은 충분히 달성된 셈이다.

■ 어두운 낙관주의

이 전시의 개념적 기획 및 설계를 맡은 예술 저널 『트리플 캐노피 Triple Canopy』는 '어두운 낙관주의DARK OPTIMISM'라는 꽤나 적절한 구절로 전시에 투영된 주제를 압축해 냈다. 현대 사회는 환경 파괴를 대가로 얻는 경제적 이득을 절대 포기할 수 없다. 가장 쉬운 방법이기 때문이다. 그러나 유한한 세계에는 끝이 있다. 지구에 축적된 에너지를 소모하며 이익과 안락을 얻는다면 그 반작용도 생각하는 게 합리적이다. 과거 경험에 비추어 보아도 주변 환경은 이미 많이 변했다. 파멸의 기운은 스멀스멀 조금씩 살갗을 파고든다.

섬뜩하지만 닥치면 어떻게든 뾰족한 수가 나올 것 같다. 세상은 공동동망의 파멸을 향해 질주하는 듯하나, 내가 살아 있는 동안 문제가 일어나지 않으면 된다는 마음은 현실을 애써 부인하게 만들기도 한다. 자주 반복되는 경고의 소리는 도리어 사람들을 무디게 한다. 그러나 이 상황에서도 낙관적 기대를 버릴 필요는 없다. 인류의 도도한 역사의 흐름을 생각해 보면, 끔찍한 결말이 도래하도록 내버려 두지는 않을 것 같다. 오랜 경험에 바탕을 둔 이 믿음은 신뢰도도 꽤나 높은 편이다. 이것이 전시 주제 '어두운 낙관주의'가 말하고자 하는 지점이다. 미래는 어둡다. 막다른 길에, 파국에 도달할 것 같다. 그러나 비관하는 대신 낙관적으로, 합리적으로 문제를 직시하고 조금씩 힘쓰는 것이 가장 바람직한 방법이다.

낙관의 가능성은 인간의 잠재성을 믿는 데서 시작한다. 그러나 맹목과 열광에 기초한 신앙이 아닌 비판적으로 검토된 믿음으로 거듭나야 한다. 영민한 사람들은 환경 보존을 빌미로도 이익을 취한다. 그러나 허울 좋은 포장 안에는 역설적으로 옛날 산업 사회의 논리만 깃들어 있다. 개발 시대에는 바다를 막아 갯벌을 죽였고, 녹색 시대에는 강물을 막아 물을 썩힌다. 새로운 명칭들이 창조되지만, 간판을 갈아 끼운 것에 불과하다. 그래도 우리는 살기 위해 낙관적으로 돌아가야 한다. 복잡다단한 마음을 삭이고 자연 생태계의 일원으로서 할 수 있는 일들 묵묵히 수행할 때이다. 어두운 미래, 인간을 다시 한 번 믿을 수밖에 없다.

예술의 소통, 전시의 유통

〈정적인 현현顯現 속에서In the Still Epiphany〉 전, 퓰리처 예술재단,
세인트루이스, 2012.4.5.–10.27.

■ 언론, 세상을 보는 창

2012년 12월 초, 뉴욕 맨해튼 지하철에서 한 한인 교포가 강제로 떠
밀려 선로로 떨어져 사망하는 사건이 발생했다. 안타까운 일이었
다. 다음 날 한 신문은 유족뿐만 아니라 남의 일에 무심한 뉴욕 시
민들마저 경악하게 만들었다. 선로로 떨어진 고인이 다가오는 열
차를 바라보는 사고 직전 사진이 1면 전면에 실렸기 때문이다. "이
사람은 죽을 예정이다. 끝이다(DOOMED)"라는 잔인한 헤드라인
은 사람들의 상처에 소금을 뿌렸다. 이렇게 비인간적인 1면을 실은
신문은 미디어 제왕 루퍼트 머독이 소유하고 있는 타블로이드 신
문 「뉴욕 포스트」였다. 1801년 창간되어 미국에서 가장 오래 발행
중인 신문이라는 자랑은 무의미하다. 이 신문은 오직 상업적 목적
달성을 위한 악의적인 편집으로 더 유명하다. 그 덕택에 미국에서
'가장 신뢰할 수 없는 신문'이라는 영광이 따른다. 전형적인 '황색

신문_{yellow paper}'이다.

　황색 신문, '옐로 저널리즘'은 상업적 이윤, 정치적 목적 등을 위해 대중을 감정적으로 선동하는 사진과 문구로 치장하는 언론들을 말한다. 이들은 사실을 교묘히 왜곡하는 짓을 서슴지 않는다. 이 말의 뿌리를 찾아 거슬러 올라가면 퓰리처Joseph Pulitzer(1847~1911)라는 이름을 만난다. 언론인에게 수여되는 최고 권위의 퓰리처 상을 존재케 한 이였던 만큼 황색 신문을 비판했을 거라 생각하면 큰 오산이다. 그 자신이 바로 '황색 신문'의 창조자나 다름없다. 헝가리 출신 이민자 퓰리처는 미국 중부 세인트루이스에서 성공의 발판을

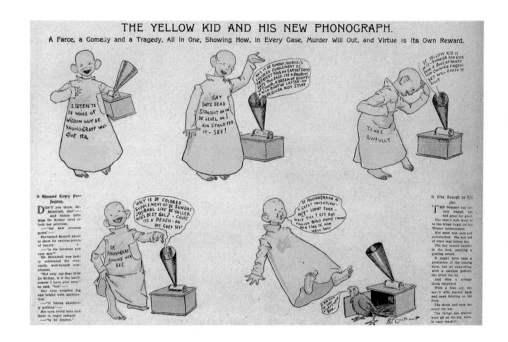

다졌다. 젊은 시절 세인트루이스의 유력 신문사들을 사들여 기반을 마련한 그는 1883년 적자투성이의 군소 신문사 「뉴욕 월드」를 인수하여, 몇 년 만에 판매 부수를 수십 배로 올리는 수완을 발휘한다. 그 첨병은 흥밋거리 위주의 편집과 선정적인 기사였다.

지면 광고가 활성화되는 등 신문 시장이 확장되기 시작하자 1890년대 뉴욕에서는 신문 전쟁이 시작되었다. 도전자 「뉴욕 저널」의 공격적 마케팅은 승부욕 강했던 「월드」의 사주 퓰리처를 자극했다. 두 신문의 1면은 갈수록 선정적인 그림을 곁들인 굵은 헤드라인으로 뒤덮였다. 지면은 깊이 있는 심층 보도보다는 범죄 등의 자극적 이야기, 애국심과 도덕 감정을 값싸게 고양시키는 이야

'황색 신문'이라는 용어의 효시가 되었던 신문 만화 주인공 '노란 아이'.

기로 채워졌다.(그중 메인 호 폭발 사고와 관련한 선동적 보도로 미국-스페인 전쟁이 촉발되는 분위기가 조성된 사례는 유명하다.) 뉴욕 사람들은 1페니 동전 한 닢이면 시간을 때울 읽을거리를 담은 신문을 살 수 있었다. 이들의 격전지는 주간지 수준으로 발행되는 일요판이었다. 두 신문의 일요판 대표 주자는 '노란 아이the yellow kid'가 등장하는 연재만화였다. 신문 역사상 처음으로 시작된 컬러 인쇄였다. 원래 퓰리처의「월드」지에 연재하던 이 만화의 작가는 더 높은 고료를 제시한「저널」로 옮겨 갔고, 이에 발끈한 퓰리처는 다른 사람에게 똑같은 캐릭터를 그리게 해 연재를 지속했다. 결국 두 라이벌 신문의 대표 미끼 상품이 동일한 만화가 된 셈이다. 이 선정적 신문의 열띤 경쟁을 보며 혀를 차던 진중한 언론인들은 만화 주인공 이름을 따서 이들을 '옐로 키드 페이퍼', 줄여서 '옐로 페이퍼'라고 비난하기 시작했다.

　싸움꾼 퓰리처도 늙었고, 건강은 나이보다 더 빨리 쇠퇴했다. 사십 대부터 이미 시력을 잃어 갔기에, 신문 전쟁을 지휘했지만 직접 글을 쓸 수는 없었다. 우울증은 당연한 동반자였다. 노년이 되자 그는 언론 건강의 중요성을 강조하는 후견인으로 변신한다. 세상을 비추는 창인 언론이 공공을 위할 때, 또 구성원 사이의 소통을 매개하는 언론이 사회의 올바른 이상을 지켜 나갈 때 비로소 그 공동체의 미래가 보장됨을 깨달았기 때문이리라. 그는 "언론의 힘으로 공동체의 건강을 지키라"는 유지를 남기고 1911년 사망했다. 그의 유산은 뉴욕 컬럼비아 대학과 세인트루이스 미주리 대학에 기증되어 저널리즘 스쿨 설립에 쓰였고, 1917년 컬럼비아 대학은 그의 이

름을 딴 퓰리처 상을 제정하여 오늘날에 이르렀다.

퓰리처가 젊은 시절 성공의 기반을 다졌던 세인트루이스, 이곳 도심에 십여 년 전 작은 미술관 하나가 문을 열었다. 척박한 세인트루이스 도시 경관에 투박한 모습으로 들어선 퓰리처 예술재단 Pulitzer Foundation for the Arts이 그곳이다. 안도 타다오의 노출 콘크리트 마감과 정직한 직육면체로 둘러싸인 건물 외관은 황량한 구도심과는 그다지 궁합이 잘 맞지 않아 보인다. 하지만 문을 열고 안으로 들어가면 첫 대면의 실망감은 금세 사라진다. 이 재단 전시실의 여유로운 전시 환경과 드라마틱하면서도 정적인 내부 공간은 서로 화학 작용을 일으켜 관객에게 청량감을 주는 공간적 전회를 선사한다.(여행객이 이 미술관에 때맞추어 찾아가기란 쉬운 일은 아니다. 이곳은 일주일에 딱 12시간, 수요일 오후와 토요일 하루만 관객들을 맞이한다.)

■ 예술 안에서의 언론, '예술적' 큐레이팅

이곳에서 선보인 〈정적인 현현顯現 속에서In the Still Epiphany〉 전은 '퓰리처'가 상징하는 '언론'이 미술 전시에 어떻게 유비적으로 적용될 수 있는지를 보여 주었다. 언론의 주된 기능은 의미 있는 사실을 포착하여 그 안에 내재한 진실을 꿰뚫고, 왜곡 없이 전달하는 것일 게다. '전시'라는 행위도 예술품들에 도사린 예술적 핵심을 포착하고 그것들을 하나의 관념적 끈으로 꿰어 유통하는 것이다. 따라서 전시를 기획하는 작업, 즉 큐레이팅 작업은 이러한 의미들을

시보니의 자유로운 큐레이팅을 잘 보여 주는 설치물. 중앙의 조각 자코메티의 〈바라보는 머리〉(1930) 위에 콜롬비아 원주민들이 만든 머리 장신구가 배치되어 있고, 뒤에는 리히텐슈타인의 〈커튼〉(1962)이 놓여 있다.
Courtesy of Pulitzer Foundation for the Arts

50

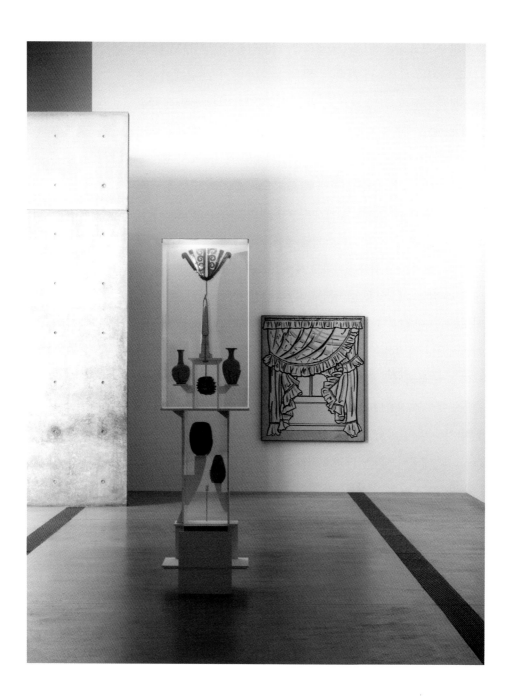

포착하고 강화하여 하나의 스토리를, 디자인을 선보이는 것과 같다. 이 전시는 전시물의 가치에 주목하는 전통을 벗고, 큐레이팅의 예술성을 묻는다. 그 방편으로 전업 큐레이터가 아닌 전위적 예술가에게 예술 작품을 새로운 시각을 담아 재구성하는 기회를 주었다. 객원 큐레이터로 초빙된 이는 현대 미술의 최전선에서 왕성하게 활동 중인 젊은 작가 게디 시보니Gedi Sibony(1973~). 그는 퓰리처 재단이 보유한 예술 작품의 정수와 조우하며 얻은 어떤 초월적인 '깨달음epiphany'을 주제로 이야기를 풀어 놓는다.

시보니는 훌륭한 작품들이라고 해서 연대기적으로, 단편적 주제에 따라 나열하는 일을 넘어서고자 한다. 전시물에 대한 '파격'을 시도하고, 관객의 '관점'을 전환하는 현대 예술가의 특권을 전시 기획에서도 적극적으로 행사한다. 그의 이야기는 명망 있는 작가들이 그린 퓰리처의 초상을 여럿 놓아두고 그에 대한 존경을 표한 출입구에서 시작한다. 로댕이 매만진 퓰리처의 흉상 앞을 지나 햇살이 가득 비치는 중정을 지난 관객은 급격한 기울기로 증폭된 큐레이터의 내러티브를 만나게 된다.

주전시실 가운데에 서 있는 '물체'는 시보니 큐레이팅의 정점을 이룬다. 관객의 시선은 얇은 유백색 대리석 조각에 먼저 꽂힌다. 설치된 높이도 눈높이에 맞거니와 그 위에 매달린 공작새 모양의 장신구가 눈길을 그 밑으로 잡아끌기 때문이다. 대리석 조각은 얼굴을, 그 아래에 놓인 오래된 항아리들은 팔다리가 되어 한 인간을 닮은 형체로 완성된다. 관객은 살짝 당황스럽다. 무엇을, 어떻게 감상해야 하는지 알 길이 없기 때문이다.

중심에 위치한 유백색 조각은 20세기 현대 조각의 거장 자코메티의 작품 〈바라보는 머리tête qui regarde〉(1930)이고, 그 머리 위에 놓인 관은 11세기경 남미 콜롬비아 원주민들이 만든 머리 장신구이다. 양옆의 항아리는 까마득한 옛 중국 수나라 시절의 술병, 또 중앙의 심장을 이루는 추 같은 금속 궤는 아프리카 가봉에서 19세기 말까지 돈의 역할을 하던 귀중품이었다. 아래에 있는 토기들은 이곳 미시시피 강의 터줏대감 북미 원주민들이 15세기경 씨앗을 담던 용기이며, 잘 연마된 석영들은 그들이 그물코에 걸어 묶던 추였다. 사실 이 대상들끼리 맺는 연관성은 그저 퓰리처 재단이 보유한 것, 그리고 큐레이터 시보니의 눈에 뜨였다는 점밖에 없다. 그러나 그의 기획은 오대륙을 대표하게 된 각 물체들을 종합적 구성물 하나로 승화시켜 새로운 목소리를 부여한다.

큐레이터의 목소리는 전시된 다른 작품들과 만나 이 공간, 그리고 전시 전체와 조응하며 공명한다. 이것은 관객의 시각장 안에서 재단의 대표 소장품인 엘스워스 켈리Ellsworth Kelly(1923~)의 〈블루블랙〉(2000)과 겹쳐진다. 콜롬비아의 금동관은 알루미늄 패널에 안료를 입힌 이 노장 개념 미술가의 작품 위에 얹힌다. 마치 선배 예술가에 대한 오마주처럼. 한 바퀴를 돌아 반대쪽을 바라보면 이 물체는 팝아티스트 리히텐슈타인Roy Lichtenstein(1923~)이 흑백으로만 그린 작품 〈커튼〉(1962) 옆에 다소곳이 서게 된다. 새로운 시대가 오기를 갈망하며 커튼이 쳐진 창밖을 바라보는 사람이 된 듯이.

하층 전시실에서도 '낯선 조우'를 꾀한 시도가 이어진다. 주전시실의 주연이 자코메티의 조각이었다면, 아래층 기획물의 주인공은

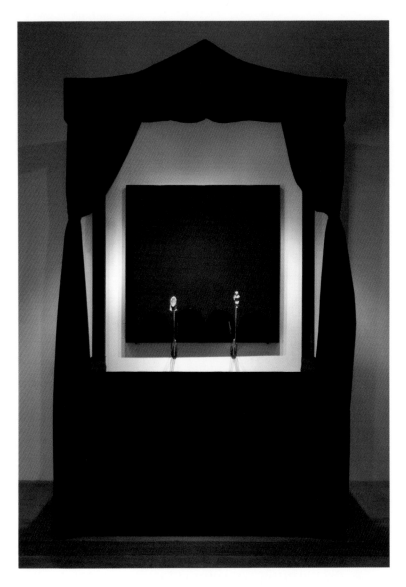

지하층 전시실의 전시물. 루초 폰타나의 그림을 배경으로 장막을 치고 기원전의 돌조각을 배치하였다. 루초 폰타나, ⟨검은 풍경⟩(1966), Saint Louis Art Museum © 2012 Artists Rights Society(ARS), New York/SIAE, Rome. 서 있는 인간 형상(기원전 5050~2550), 나이지리아 아자와그 계곡. 한쪽 가슴을 움켜쥔 모신(기원전 3000~2500), 파키스탄 메가라.
Photograph by Sam Fentress, Courtesy of Pulitzer Foundation for the Arts

누가 만들었는지도 알 수 없는 거의 반만년 전의 조각들이다. 파키스탄 메가라에서 출토된 손바닥만 한 자연의 모신母神, 그리고 아프리카 나이지리아 계곡에서 발견된 인간의 형상은 나란히 금빛 지지대에 매달려 지금의 사람들을 굽어본다. 검은 장막으로 둘러쳐진 이 반만년 전 인간들의 흔적을 오롯이 담는 무대 배경은 20세기의 예술가가 제공한다. 루초 폰타나Lucio Fontana(1899~1968)의 〈검은 풍경Black Landscape〉의 서정적 추상은 오래전 인간의 흔적들을 어둠처럼 감싸며 인류 역사를 만들어 나간 한 사람 한 사람의 애절한 삶을 곱씹어 보게 한다.

세인트루이스에서 만난 젊은 예술가의 기획은 예술을 바라보는 자신의 시선을 담는다. 그는 새로움에 대한 갈망으로 소장품 목록을 이리저리 뒤적였을 것이다. 유한한 인간을 유의미한 존재로 만들기 위해 자신의 흔적을 남기고 사라져 간 선대의 작품들을 돋보이게 하려는 열망을 담아 이 큐레이팅에 임했을 것이다. 작품 및 유물에 대한 존경심이 부족함을 탓하며 불편해할 이도 있을 것이다. 하지만 그의 기획은 각각의 작품을 새로운 시각으로 조명하여 그 대상들이 본디 지니고 있는 가치를 증폭시키기에, 그 불경을 용인받을 힘을 지닌다.

언론이 지닌 사명도 이것이다. 자신들의 영달이 아닌 세상 구성원 각각의 가치를 높이기 위한 노력 말이다. 사람들로 하여금 자기들이 말하는 대로 믿도록, 명령하는 대로 움직이도록 강요하고 그렇지 않으면 땅이 꺼질 듯 개탄하는 언론은 인간에 대한 애정과 존경이 없음을 자인하는 것이다. 사실에서 당위를 끌어내 가르치려

드는 논리적 오류(이 사실-당위 논증의 오류는 영국 철학자 흄이 제시한 이래로 윤리학적 논증의 난제가 되었다)를 범하지 말고 그저 진실을 향해 정주할 때 언론의 힘은 더 강해진다. 황색 언론들처럼 보도 목적을 자신의 영화와 권력에 두고 선정적 색깔로 칠해진 창을 유지하는 데 급급하다면 종국에는 독자들의 외면을 받을 것이다. 사회의 유리창이 세상을 제대로 비추려면 그 안의 대상에 대한 존중의 마음을 담아야 한다.

예술가의 저항, 그 예술적 의미에 대하여

〈아이웨이웨이: 무엇에 따라?Ai Weiwei: According to What?〉 전,
허슈혼 미술관, 워싱턴 DC, 2012.10.7.–2013.2.24.

▪ 부정의에 맞서는 목소리

1845년 7월 4일 스물여덟의 소로Henry David Thoreau(1817~1862)는 자기만의 실험을 시작했다. 태어나고 자란 월든 호숫가 숲 속에서 자신의 힘만으로 '담박한 삶'을 꾸리는 게 실험 목표였다. 거처할 세평 남짓한 오두막은 이미 봄부터 손수 나무를 베고 다듬어 마련해두었다. 그는 추악한 이면을 드러내 가는 문명의 수혜를 적극적으로 거부할 작정이다. 이곳에서 자연과 호흡하면서 스스로를 곱씹으며 인간 삶의 본질을 깨닫고 싶다. 오전에는 촉촉한 흙덩이를 매만지며 김을 매고, 오후에는 나무줄기 사이로 배어드는 햇살을 가르며 숲 속을 느긋하게 돌아다닐 셈이다. 물론 동서양 고전들을 읽으며 침묵 속에서 영혼을 어루만지는 일도 빼놓을 수 없는 일과이다. 그는 고독을 동반자 삼아 자발적으로 빈곤을 택했고, 최대한 간소화한 삶의 방식에서 자기 충족의 길을 찾았다. 두 해 하고도 두 달간 계속된 자발적 실험, 그 과정을 담담하게 눌러 적은 『월든

Walden』(1854)은 여전히 현대 사회의 구조적 폐단에 타 들어가는 모든 이들에게 한 줄기 청량한 빛을 선사한다.

소로는 시민들의 주권 위임을 받아 존재하는 정부가 그 근간인 사람들의 뜻을 거스르고 악을 자행하는 데 반감을 표했다. 그가 월든 호숫가에 사는 동안 미국은 대멕시코 전쟁을 시작하여 정복자로서 제국주의 노선을 걷기 시작했고, 그가 평생 반대했던 '부정의'의 상징 노예제는 여전히 유지되고 있었다. 자신에게 부과된 인두세 납부를 거부하기도 하였다. 그러다 어느 날 구두 수선 차 마을로 나갔다가 체포되어 수감되는 일까지 겪는다.(다음 날 친척 한 명이 몰래 세금을 대납하여 바로 풀려났다.) 소로는 이 일을 성찰의 계기로 삼았고, 월든 호숫가도 떠났다. 몇 달 뒤 열린 강연에서 그는 국가 구성원은 부정의한 정부에 대해 자신의 양심을 바탕으로 불복종할 수 있으며, 그것은 권리를 넘어 의무가 된다고 역설하였다. 소로 역시 인간으로서의 진정한 양심을 바탕으로 국가의 부정의에 저항하는 이들은 극소수에 불과함을 잘 알고 있었다.

▪ 불복종의 예술가

2012년 말 중국의 한 저명 현대 예술가가 가수 싸이의 노래에 맞춰 말춤을 추는 동영상을 올렸다. 제목은 '차오니마^{草泥馬} 스타일.'(이는 인터넷 통제를 일삼는 정부를 비판하는 은어로 심한 욕설을 의미한다.) 말고삐를 잡듯 모은 그의 두 손에는 은색 수갑이 들려 있다. 당연히

허슈혼 미술관에서 열린
〈아이웨이웨이: 무엇에 따
라?〉 전시 장면.
왼쪽부터 한나라 도기에
코카콜라 문양을 그린 〈코
카콜라 항아리〉(2007), 12
년간 살며 수학했던 뉴욕
시절 찍은 〈뉴욕 포토그래
프〉(1983-1993), 세워진 장
롱들은 〈달 궤〉(2008)이다.
Photo © Cathy Carver

표현의 자유를 억압하는 중국 정부에 대한 항의 표시였다. 아이웨
이웨이艾未未(Ai Weiwei, 1957~)는 인간의 기본권을 탄압하는 당국에 대
해 거침없이 불복종의 목소리를 높여 왔다. 물론 예술적 방법으로.

2008년 베이징 올림픽 개최 석 달 전 일어난 사천 대지진은 그로
하여금 현실 참여 쪽으로 더욱 다가서게 만들었다. 어린 학생들의 목
숨을 앗아간 부실 시공으로 점철된 '두부' 건물도 분노를 일으켰지
만, 희생자들의 이름조차 제대로 밝히지 않은 채 없던 일처럼 덮으
려는 정부 방침의 역겨움을 더 견디기 어려웠다. 그는 다른 자원봉
사자들과 함께 어린 희생자들의 신원을 하나하나 찾아 나섰다. 베
이징 올림픽의 '새 둥지' 주경기장 디자인의 주역이었음에도 그는 올
림픽 개최를 강하게 반대했었다. 올림픽이 끝나자 중국 정부는 그

불복종의 목소리를 막기 위해 온갖 방법을 동원했다. 그가 대중과 소통하던 블로그가 폐쇄되고, 이유 없이 81일간 구금되었으며, 수십 억 원의 세금 추징을 받았다.(추징금은 15일 내에 납부해야 했다. 향후 예 상되는 불이익에도 불구하고 많은 사람이 십시일반 현금을 보냈다. 금세 10억 여 원이 모였고, 아이는 나중에 모두 갚겠다며 후원자 명단을 만들었다.)

그가 사천 지진 현장 조사를 하고 있을 때에는 공안원들이 한밤 중에 난입하여 그를 구타했다. 뇌수술을 받아야 할 정도였다. 당연 히 출국은 금지되었고, 정부는 힘을 과시하듯 그의 작업장 정문 앞에 CCTV를 설치하였다. 일거수일투족을 보고 있다는 신호였다. 그래 도 그는 거침이 없다. 도리어 너털웃음을 짓는다. 진실을 향한 자신 의 양심과 예술의 힘을 믿는 데서 나오는 힘일 터이다.(앞으로 그는 정부를 비판하는 가사를 담은 헤비메탈 음악 앨범까지 낼 계획이라고 한다.)

■ 인간의 존엄을 위한 아름다운 저항

2012년 말 워싱턴 DC 백악관과 국회의사당 사이에 위치한 허슈혼 미 술관Hirschhorn Museum에서는 미국에서 처음으로 그의 작품들을 망라 한 회고전 〈아이웨이웨이: 무엇에 따라?Ai Weiwei: According to What?〉 전을 열었다. 하지만 정작 주인공인 아이는 당국의 출국 금지로 자 신의 전시회를 둘러볼 수조차 없었다. 둥근 도넛 모양의 허슈혼 미 술관의 독특한 공간은 그의 작품의 전시 및 감상에 최적의 환경을 제공한다. 주전시실인 2층으로 올라가며 고개를 들면 천장에 딸린

를 틀고 있는 기다란 뱀 모양의 설치물 〈뱀 천장Snake Ceiling〉(2009)
이 먼저 눈에 들어온다. 숨을 가다듬고 들여다보면 뱀의 비늘 하나
하나가 아이들의 책가방임을 알 수 있다. 지진 당시 모래성처럼 무
너진 건물에 깔려 세상을 떠난 아이들의 영혼을 상징하는 가방이
다. 뱀의 머리 옆쪽 벽면에는 그가 자원봉사자들과 함께 지진 현장
에서 물어물어 파악한 오천여 명이 넘는 학생들의 명단이 빼곡히
인쇄되어 있다. 작품명은 〈시민의 조사로 찾아낸 학생 지진 희생자
명단〉(2008-2011)이다. 이 공간은 그들의 이름을 또박또박 한 명씩
세 시간하고도 사십오 분간 낭독한 녹음 〈기억Remembrance〉의 음성
으로 채워진다. 그들의 희생을 어떻게 해서든 기억해 주고 싶은 작
가의 마음이 담긴다.

부정의에 대한 옹골찬 기억을 남기려는 그의 예술적 노력은 전
시실 중간에 위치한 작품 〈곧바름Straight〉(2008-2012)에서 정점에 오
른다. 곧게 뻗은 철근들이 둥근 미술관 벽과 평행하게 호를 그리며
쌓여 있다. 검붉게 산화된 수천 개의 철근들이 서로 다른 길이로,
높낮이로 중첩되어 그저 바닥에 놓여 있다. 각각의 높이와 길이의
미묘한 차이가 그려내는 선과 면의 아름다움은 재료인 '철근'이 지
닌 무게감 및 조형적 힘과 조응하여 묵직한 시각적 충격을 안긴다.
자신의 발 높이에 쌓여 있는 날것들의 힘을 느낀 사람들은 쉽게 걸
음을 떼지 못한다. 제작 과정을 담은 영상을 보면 이 시각적 경탄은
마음속으로 침잠하여 깊은 울림으로 변한다. 이 작품은 〈웬찬 리바
프로젝트Wenchuan Rebar Project〉 중 하나이다. 아이웨이웨이는 지진
의 폐허 더미에서 뽑혀 나와 고철로 팔리는 철근들을 몇 트럭이나

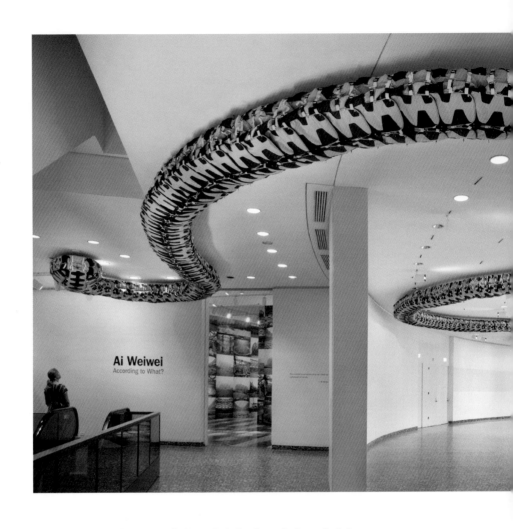

사들였다. 제멋대로 구부러지고 휘어진 철근 더미를 작업장으로 옮겨 하나씩 망치로 두들겨 펴는(REBAR) 작업을 시작했다. 철근 하나하나에 피해자들의 아픔이 새겨져 있다고 생각하며 그들을 어루만지고, 원래대로 복원하는 의식을 치른다. 공방의 숙련공들은 철근 하나마다 수백 수천 번씩 망치질을 거듭하며 최대한 똑바로, 원

전시장 입구에는 〈뱀 천 장〉(2009)이 매달려 있다. 사천 지진 당시 희생된 아이들의 책가방 하나하나를 이어 만들었다.
Photo © Cathy Carver

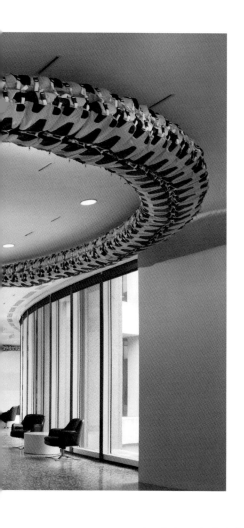

상태로 펴려고 최선을 다한다. 그렇게 4년을 두들겨 이 작품 〈곧바름〉이 완성되었다. 그들이 들인 시간과 에너지가 철근 하나하나에 스며들어 예술적 무게를 늘린 셈이다.

분명 아이의 예술은 직관적이고 개념적이다. 하지만 힘이 넘친다. 그는 근본적 힘을 지닌 오브제를 골라 자신의 예술적 직관을 투사함으로써 서로 고양시키는 상승효과를 일으킨다. 저 옛날 한나라 시대의 항아리에 은색 코카콜라 로고를 그려 넣은 〈코카콜라 항아리Coca-cola Urn〉(2006)나 신석기 시대의 토기들을 원색 페인트에 담금으로써 오히려 그 시간성을 탈색시킨 〈채색된 화병Colored Vases〉(2007-2010) 등이 주는 예술적 무게는 '오브제'나 '콘셉트' 중 어느 한쪽만으로는 달성될 수 없는 것이다. 게다가 그가 몸소 보여 주는 저항과 비판 정신은 확실히 예술적 대상에 보다 깊은 의미를 부여한다. 하지만 현대 미술계에서 굳건해진 그의 위상의 밑바닥에는 중국 예술의 시대적 부상도, 그의 투철한 저항도 아닌 그의 작품군의 궁극적 완성도가 자리하고 있다. 폐사찰에서 구한 자단, 황단 등 고급 목재들로 면밀하게 재구성하고 재조립한 작품들(〈중국 지도〉(2008), 〈차올리기〉(2006))은 설령 그 비판적 의미를

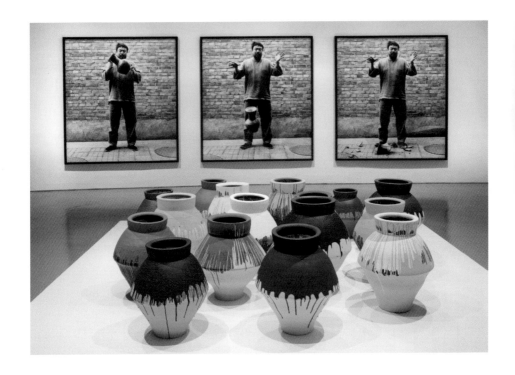

〈한나라 시대의 화병 떨어
뜨리기〉(1995/2009), 〈채색
된 화병〉(2007-2010)
Photo ⓒ Cathy Carver

떠올리지 못하더라도 시각적 경탄을 선사하기에 충분하다. 최고의
자연적, 역사적 힘을 지닌 대상에다 수많은 사람들의 손길과 오랜
시간을 들여 만든 작품들은 자체의 물질적 힘이 대단하다. 관객은
그 개념적 아이디어만을 포착한 뒤 스윽 지나칠 수가 없다. 켜켜이
쌓인 시간과 에너지가 작품 바깥으로 은근하게 비어져 나와 관객
의 발목을 잡아끄는 인력이 되는 탓이다.

2010년 10월 그 넓은 테이트 모던 터바인 홀 전체가 해바라기 씨
앗으로 뒤덮였다. 무려 1억 개의 도자기 해바라기 씨앗들이 깔렸다.
그 씨앗들을 밟고 선 관객이 경외심을 갖기에 충분했다.(마찰로 생기

는 먼지의 유독성 문제 때문에 설치 이틀 뒤부터 '조망'만 허용하였다.) 베이징에서 1천 킬로미터 떨어진 청나라 시절 관요촌 사람들 1천 6백여 명이 일일이 붓으로 무늬를 그려 만든 작품이었다. 그것은 단순한 기획임에도 많은 의미가 중첩되어 있었다. 세계의 공장을 돌리는 중국의 '노동,' 현대 사회에서 몰락해 버린 전통 예술, 씨앗 하나하나에 담긴 사람들의 시간과 노력, 그리고 그 일감으로 겨우 삶을 꾸려 가게 된 폐촌의 사람들, 게다가 중국의 일당 독재에서는 권력자 한 명을 제외한 나머지는 모두 태양을 바라보는 해바라기가 된다는 아이웨이웨이의 씁쓸한 비판까지 더해진다. 워싱턴 전시에서는 해바라기 씨앗을 볼 수는 없었지만, 한층 더 난도를 높인 작품인 〈허시에He Xie〉(2010)가 전시되었다. 불평등이 날로 악화되는 중국에서 정부가 강조하는 '허시에', 곧 하모니, 조화[和谐](실제로는 '국가의 통제'로 이해된다고 한다)를 꼬집기 위해 그는 같은 발음의 '민물게[河蟹]' 모양 도자기를 극사실적으로 만들어 쌓아 두었다. 그 수가 3천여 마리, 붉은 놈은 익힌 것, 푸른 놈은 아직 살아 있는 것이겠다.

사실 이 게는 상하이의 명물이다. 그의 모든 작품이 그렇듯 제작 동기를 알게 되면 작품의 의미가 한 겹 더 중첩된다. 테이트 모던 바닥에 깔린 해바라기 씨앗들에 사람들이 열광하던 2010년 11월 초, 아이는 당국에 강제 가택 연금을 당했다. 상하이에서 주최한 파티에 못 가게 하기 위함이었다. 그는 예술 단지를 꾸리려는 상하이 시 계획에 따라 상하이에 스튜디오를 새로 지었다. 하지만 그동안 마음이 바뀐 '윗선'은 납득하기 어려운 이유들을 들어 철거 명령을

내렸다. 이에 좌절할 아이가 아니다. 그의 배짱은 이를 하나의 예술적 퍼포먼스로 바꾸어 버렸다. 개관 파티를 준비하던 그는 그저 이름을 바꾸기로 했다. '철거 기념 잔치'로. 이 소식을 들은 동료 예술가나 지인들은 앞다투어 참석하겠다는 뜻을 전해 왔다. 예상 참가 인원만 8백여 명이 넘었다. 조급해진 당국은 일이 커지지 않게 하는 가장 확실한 방법을 택했다. 잔칫날 당일 아이를 집 밖으로 나오지 못하게 한 것이다. 결국 그 없이 철거 파티는 진행되었지만, 미리 정해 둔 음식들이 차려졌다. 그 철에만 나는 상하이의 진미 민물게가 산처럼 쌓여 있었다.(물론 메뉴 선정 이유도 앞서 말한 정부의 '조화'로운 규제책을 조롱하기 위함이었다.) 아이는 파티 다음 날 풀려났고, 얼마 뒤 새 스튜디오는 기습 철거되었다. 이때의 기억과 당국의 통제에 대한 조롱을 담아 그는 해바라기 씨앗에 이어 '게'를 도기로 만들어 쌓은 것이다.

그의 작품들을 감상하며 도넛 모양의 전시실을 한 바퀴 빙 돌면 뱀 꼬리 부분에 도착한다. 마지막 공간에는 작품이 아닌 작품들이 걸려 있다. 쓰촨 체류 중 호텔에 새벽에 들이닥친 공안원들에게 폭행을 당하던 바로 그 상황을 찍어 트위터에 올린 사진, 독일 뮌헨에서 열린 개인전 오프닝에 갔다가 부상의 심각성을 느껴 찍은 뇌 영상 사진이 커다랗게 출력되어 걸려 있다. 두개골에 고인 피를 보여주는 흑백 MRI 영상 한구석에 찍힌 환자명 'AI WEIWEI'는 작품의 작가명이 되었다. 그 맞은편에는 천안문 광장과 거기에 걸려 있는 마오쩌둥의 사진을 향해 가운뎃손가락을 곧게 펴 든 사진이 있다.(아이웨이웨이의 아버지는 시인 아이칭이었다. 지식인으로서 꼿꼿함을

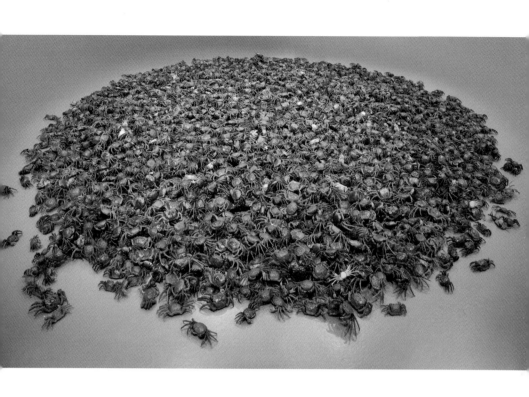

〈허시에〉(2010). 민물게 모
양 도자기를 극사실적으
로 만들어 쌓아 두었다.
Photo © Cathy Carver

보였던 그는 마오쩌둥이 주도한 반우파 운동의 희생자가 되어 신장위구르 자치구로 축출되었다. 당시 한 살이던 아이웨이웨이는 그곳에서 열여섯 살까지 살았다. 1993년 그가 12년간의 뉴욕 생활을 청산하고, 천안문 사태 이후 정치적으로 척박하던 중국으로 돌아간 것도 존경하던 아버지의 병환 때문이었다.) 전시의 마지막 작품은 허슈혼 미술관에서 걸어서 얼마 걸리지 않는 백악관을 향해 똑같이 가운뎃손가락을 편 사진이었다. 모든 권력의 부정의에 대해 저항하겠다는 불복종 정신이 담겨 있다. 이미 세계적 이슈 메이커가 된 그의 행보를 받아쓰는 우리나라의 많은 기자들은 무심하게도 그를 '반체제 인사'라고 지칭한다.

거기에는 '체제'를 지키는 일이 개인의 양심에 우선해도 되고, 그러한 목적은 어떤 수단도 정당화한다는 고질적인 국가주의적 통념이 은연중에 배어 있다. 하지만 그는 개인의 양심을 바탕으로 부정의에 저항하는, 어떤 체제도 인간의 고귀함에 우선할 수 없음을 재확인하는 불복종의 의무를 다했을 뿐이다.

소로의 짧은 에세이 『시민 불복종On the Duty of Civil Disobedience』(1849)은 홀로 우뚝 일어선 인간의 고귀한 자유와 자주권을 말하는 고전이 되었다. 미국 사람들은 『월든』의 자연적 삶을 꿈꾸고, 『시민 불복종』이 말하는 개인의 자유를 이상으로 삼는다고 종종 말한다. 그렇지만 "우리는 먼저 인간이어야 하고, 그다음에 국민이어야 한다"는 그의 말은 과거보다 더욱 절실하게 다가온다. 날로 어려워져 가는 '인간'의 길 대신, 사람들은 '국민'의 길을 택하는 듯하다. 인간이 되도록 스스로를 단련하는 길 대신, 특정한 직책이나 어느 나라의 국민이라는 데에서 자기 정체성을 찾는 길이 훨씬 쉽기 때문이다. 세계 어느 곳을 막론하고 정부와 이익 집단의 힘은 소로가 살던 시절과 비교할 수 없을 정도로 훨씬 강력해졌고, 자신들의 부정의를 감추고 속일 달콤한 유인책들은 날로 정교해졌다. 게다가 그 권위를 영접하면 얼마간의 보상이 이루어지는 체계가 일상화되었다. 지난 세기 세상을 달구었던 이념 논쟁은 알맹이를 잃었고, 그 텅 빈 껍데기 안으로 권위적 전체주의의 망령이 스멀스멀 파고들고 있다. 이놈은 어떤 고매한 이상을 향하는 방향성을 지닌 게 아니라 그저 위계와 복종만으로 이루어져 있으니, 진보나 보수를 막론하고 궁극적으로 같은 구조를 띠게 된다. 나약해져 가는 시민들

은 무비판적으로 힘을 숭배하며 자신의 두려움을 해소하려 애쓰고, 정치경제적 권력은 소로의 표현에 따르면 "인간으로서가 아니라 기계로서" 그들을 섬기고자 자청하는 대다수들을 이용하여 잇속을 채운다. 이는 과도한 욕망에서 기인한 경제 위기와 겹쳐 전 세계적 현상이 되고 있다. 아이웨이웨이의 예술적 저항은 그러한 길을 걷는 세계인들의 마음속에 잔잔한 파문을 던진다. 그의 강인함이 낳은 유쾌하고도 아름다운 저항의 결과물들을 보면, 우리도 부정의에 대한 저항을 통해 즐거움을 얻을 수 있을 것 같다.

거리에는 예술을, 사람에게는 자유를

〈오스 제미우스Os Gêmeos〉 전, 보스턴 현대미술관,
2012.8.1.–11.25.

■ '거리 예술'의 탄생

1980년 그 잔인했던 봄, 뉴욕의 맨해튼 타임스 스퀘어에는 새로운
예술이 움트고 있었다. 그때만 해도 타임스 스퀘어는 '어둠'의 상
징이었다. 주변에는 포르노 극장과 스트립 클럽이 빼곡히 들어서
고, 밤에는 마약 중독자와 범죄자, 매춘부들이 광장을 메웠다. 사
람들은 추악한 도시의 정점이라며 혀를 찼다. 1980년 6월, 타임스
스퀘어 옆 버려진 4층 건물에서 〈타임스 스퀘어 쇼The Times Square
Show〉 전시회가 개최되었다. 하지만 빈 건물에 무단 침입하여 예술
판을 벌이는 콜래브Colab라는 예술 단체가 주최한 전시였던 만큼
우아함이나 세련됨과는 거리가 멀었다.(그래도 이때 건물주와 한 달
간 임대 계약을 맺었다고 한다.) 참가한 백여 명의 예술가들이 선보인
작품들은 타락한 타임스 스퀘어를 채운 사람들만큼이나 복잡하고
다양한 사연을 지닌 것이었다. 거리에서 건물 벽에 낙서를 하던 작

가들도, 인종적으로나 성적으로 소수자의 아픔을 삭이던 작가들도 이름이 적힌 쪽지도 없이 그림만 걸린 이 게릴라 전시회에 참여했다. 폭력과 섹스, 돈과 명성, 소외와 비인간화 등 살면서 부대끼는 문제들에 관한 자신의 견해를 외치기 위함이었을 것이다. 미국 현대 회화사에 또 다른 균열이 생겨나는 순간이었다.

전시 참가자 중에는 뉴욕 거리를 전전하며 건물 벽에 그림을 그리던 스무 살 장 미셸 바스키아Jean-Michel Basquiat(1960~1988)와 스물둘의 미대생 키스 헤링Keith Haring(1958~1990)도 끼어 있었다. 바스키아는 전시 얼마 뒤 앤디 워홀을 만나 예술적 동반자 관계를 맺었고, 헤링은 매일같이 뉴욕 지하철 역 광고용 칠판에 분필로 흔적을 남기며 자신의 예술 세계를 알렸다. 그들에게 거리는 집이자 화실이었고, 버려진 건물의 벽이나 담장은 편견과 싸우기 위한 전장이었다. 스물일곱에 요절한 바스키아나 서른하나에 생을 마감한 헤링은 자신의 젊음과 예술을 거리에서 풀어내었다. 하지만 그들의 등장 몇 년 전만 해도 거리의 작가들은 '예술가'라기보다는 그저 남의 소유물에 '그래피티graffiti,' 즉 낙서를 남기는 골칫덩이 취급을 당했다. 그러나 벽 위로 흩뿌려지는 스프레이 라커처럼 거리의 젊은이들이 뿜어 대던 응축된 에너지는 그로부터 한 세대가 지나 비로소 '거리 예술'이라는 이름으로 탐욕스러운 제도권의 주목을 받게 되었다.

거리 예술은 날로 확장 중이다. 그래피티 예술의 한쪽 날인 불법성과 파괴적 속성만 잘 다스린다면 예술가에게는 자유를, 도시에는 활력을 불어넣는 역할을 하기 때문이다.(그 날카로운 칼날 역시 홀

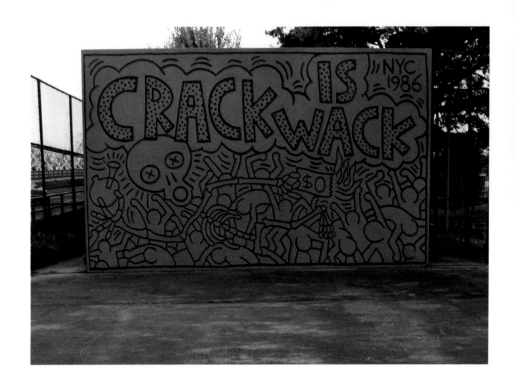

룽한 예술적 도구로 쓰인다. 풍자적 '쥐' 그림으로 유명한 영국의 '거리 예술가' 뱅크시Banksy의 그래피티의 힘을 떠올려 보면 알 수 있다.) 기존의 형식에 얽매이기 싫은 예술가들이 거리로 나아간다. 전통적인(?) 그래피티는 물론이고, 실크스크린을 만들어 벽에 이미지를 반복적으로 투영하는 스텐실 아트stencil art 작가, 상징적 그림과 문구를 담은 스티커를 만들어 거리 곳곳에 붙이는 스티커 아트sticker art 작가, 주말 밤 다운타운 주차장에서 건물 벽에 비디오 아트를 투사하는 작가, 밤거리에 LED 조명을 이용한 작품을 들고 나와 시선을 끄는 작가, 작은 조각물을 공공 기물에 부착하여 새로운 존재로 변이시

키는 락온 아트Lock On art 작가, 각종 색실로 뜨개질을 해서 거리의
사물들을 감싸는 '뜨개질 예술' 얀 바밍yarn bombing 작가 등등. 거리
예술은 미술사가가 시대적으로 작품들을 분류하고 미학자가 관련
이론을 구축할 틈도 주지 않고 빠르게 분화하고 있다.

■ 상파울루 거리의 쌍둥이 예술가

지난 2011년 초 로스앤젤레스 현대미술관MOCA은 〈거리의 예술
Art in the Streets〉이라는 제목의 의미심장한 전시를 열었다. 영국 테이
트 모던에서 2006년 〈거리 예술Street Art〉 전을 연 적은 있지만, 정작
그래피티의 종주국인 미국에서는 대규모로 열린 첫 전시였다. 이
를 주도한 MOCA 관장 제프리 디치Jeffrey Deitch 씨는 1980년대부
터 거리의 화가들에게 관심을 쏟았던 화랑 '디치 프로젝트'의 설
립자였다. 이 화랑은 바스키아의 그림들을 재조명했고, 키스 헤링
의 유작들을 도맡았다. 그는 자신이 30년 동안 관심을 두었던 거리
예술을 집대성한 전시를 LA 현대 미술관으로 옮겨 마련한 것이다.
전시는 흥행에 성공하였으나 여러 논란거리를 남겼다. 전시를 열
자마자 며칠 만에 미술관 주변에 그래피티들이 우후죽순 생겨나기
시작하여 지역 사회의 문제가 되었다. 또 미술계 사람들은 디치 사
람들이 소유한 작품 값을 올리려는 의도가 담겼다며 비난했다. 사
실 디치 씨가 2008년 MOCA의 관장이 된 일은 미국 미술계에 커
다란 충격을 안겼다. 학계나 미술관계의 명망가를 영입하는 미국

식 전통을 처음으로 배격하고, 화랑을 운영하며 '이윤'을 중심으로
일해 온 그를 임명했기 때문이다.(관장으로 부임하기 전 화랑을 폐업하
기는 하였다. MOCA는 수석 큐레이터의 사직, 이사진의 항의성 사퇴 등 연
이은 문제로 어지러운 상태이다.) 게다가 이 전시는 2012년 봄 뉴욕 브
루클린 미술관으로 옮겨 올 예정이었으나 미술관 측은 오픈 얼마
전 재정 악화를 이유로 급작스럽게 취소했다. 속내는 알 길 없지만,
그래피티와 바스키아의 고향 브루클린에 금의환향하는 '거리 예
술'을 보기에는 아직 부담이 컸을 것이다.

　브라질에서 온 거리 예술가 오스 제미우스Os Gêmeos('쌍둥이들'이
라는 뜻. 본명은 구스타보와 오타비오 판돌포 Gustavo e Otávio Pandolfo이다)
도 이 전시에 참여했다. 1974년 상파울루에서 태어난 쌍둥이 소년

들의 삶을 바꾼 것은 1980년대 초 브라질로 유입된 미국 힙합 문화였다. 두 사람은 1980년대 힙합 문화를 담은 영화 〈와일드 라이프 Wild Life〉(1983)가 그들을 가르친 교과서와 같았다고 회고한다. 그래피티로 뒤덮인 뉴욕 지하철 차량에 빈 공간을 찾아 라커를 뿌리는 장면으로 시작하는 이 영화를 어린 쌍둥이는 몇 번이고 돌려 보았다. 또 초창기 그래피티 아티스트 던디DONDI의 대가적 풍모를 담은 스프레이 테크닉이 나오는 힙합 뮤직비디오를 보며 거리 예술가의 꿈을 키웠다. 하지만 1980년대 상파울루에서는 섬세한 표현이 가능한 고품질 라커를 구하기 어려웠고, 그나마 가격도 너무나 비쌌다. 열세 살의 소년들은 대신 가정용 페인트로 그림에 색을 입히며 독특한 스타일을 가꾸어 나갔다.

1993년 작업 차 상파울루에 방문한 샌프란시스코의 거리 예술가 배리 맥기Barry McGee를 만난 일은 그들 예술 이력의 커다란 전환점이었다. 맥기는 그들에게 거리 예술가로서 실질적 조언을 남겼다. 거리 예술은 힙합 댄스 배틀이나 랩 배틀처럼 예술가끼리의 경쟁을 먹고 자라난다고 말이다. '본고장'인 미국에서 그래피티 배틀의 심판 기준은 좋은 자리를 확보하고, 작가의 창의적 스타일을 담은 그림을 재빨리 연속적으로 그리는 데 있다고 알려 주었다. '스피드'와 '스타일'을 동시에 살려야 한다. 그들은 맹렬히 그렸다. 둘이 호흡을 맞추어 재빨리 완성하는 일은 몸에 익었고(남의 눈을 피해야 했기 때문이다), 이내 그들의 작품은 상파울루 곳곳에서 두드러지게 되었다. 상파울루 사람들은 자고 일어나면 생겨나는 골목 어귀의 기묘한 노란색 인물들을 보고 즐거워했다. 그렇게 10년을 더 그린 뒤인

2003년 그들은 샌프란시스코에서 개인
전을 열고 미국 무대에 데뷔했다. 5년 후
인 2008년에는 소호에 위치한 디치 프
로젝트의 전시로 현대 미술의 심장부 뉴
욕에 입성하였고, 드디어 2012년에 보스
턴 현대미술관(ICA, Institute of Contemporary
Art/Boston)에서 개인전을 열어 미국 공공
미술관에서도 자신들의 작품을 알리게
되었다.

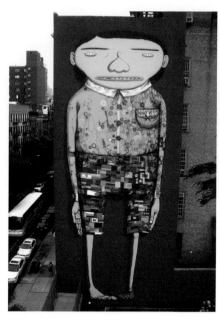

오스 제미우스의 거인, 뉴욕 맨해튼.

보스턴 항구에서 바다를 내려다보는
멋진 조망을 자랑하는 보스턴 현대미술
관 전시실은 온통 노란색 만화 주인공
같은 인물들로 둘러싸여 있다. 스튜디오
작업을 하면서도 여전히 어릴 때 익힌 페인트를 섞는 기법을 사용
하는지라, 그림의 색조는 옛 영화 간판처럼 보는 이의 눈을 끌어들
이는 강렬한 힘이 있다. 화려한 색채와 재미있는 군상들은 관객을
달뜨게 만들지만, 자세히 들여다보면 둥그렇게 과장된 얼굴 양끝
에 작게 그려진 눈에 표정이 없음을 알 수 있다. 그 눈은 부릅뜬 것
도 아니고 감정을 드러내지도 않는다. 동그란 점으로 찍혀 그저 무
언가를 응시하고 있을 뿐이다. 강퍅한 환경과 그 안에서 어김없이
흘러가는 자신의 삶을 말이다. 어쩌면 이러한 무표정은 군사 독재
와 그에 기생하던 기득권층의 부패로 극심한 빈부 격차에 시달렸
던 상파울루 빈민층 사람들이 삶을 지탱하던 힘을 보여 주는 듯하

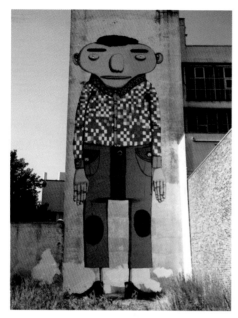

오스 제미우스의 거인, 상파울루.

오스 제미우스의 거인, 베를린.

다. 하지만 그 무표정한 인물들 뒤로는 초현실적인 환상이 배치되어 그들 마음속 깊은 곳의 꿈을 넌지시 비춘다.

　이 형제들이 보는 도시 공간은 다양한 사람들이 어우러져 사는 곳이다. 전시장 한가운데 설치된 〈음악가들Os Musicos〉(2008)은 나무로 짠 스피커들을 인간 군상의 대변자로 내세운다. 여러 인종적 배경을 지닌 사람들 가운데에는 부유한 사모님도, 경찰도, 좀도둑도 숨어 있다. 이 유쾌한 설치 작품은 연주까지 선사한다. 오르간 건반 하나를 누르면 한 '사람'이 소리를 낸다. 재채기도 하고 짧은 랩을 구사하거나 코를 풀거나 꽥 소리를 지르기도 한다. 물론 어떤 '사람'은 찰나의 순간에 멜로디를 흥얼거리기도 한다. 미술관에서는

음악가에게 이 '악기'의 연주를 위촉하여 음악회도 열었다.

원래 거리 예술 세계의 정점은 '그래피티 배틀 그라운드'에서 나온다. 오스 제미우스는 이제 더는 '배틀'을 염두에 두고 작업하지는 않겠지만, 그들의 거리 프로젝트들은 앞서 말한 배틀 원칙을 여전히 충족시킨다. 그 덕택에 20미터도 넘는 노란 거인들은 세계 도심 요지에 그 모습을 드러낸다. 그것도 동시다발적으로. 뉴욕 맨해튼, 런던, 베를린은 물론 작가들이 활동하는 상파울루에서도 노란 거인들은 으레 그 작은 눈으로 우리를 응시한다. 거인의 시선은 도시를 가로지르며 그저 그런 삶을 가까스로 꾸리고 있는 사람들에게 질문을 던지는 듯하다. '당신도 그냥 그렇게 살고 있습니까?'

오스 제미우스, 〈음악가들〉(2008). 이 유쾌한 설치 작품은 건반을 누르면 한 '사람'이 소리를 낸다. Photo © Institute of Contemporary Art/ Boston

오늘날 뉴욕 타임스 스퀘어는 언제 가도 사람들이 가득하고, 마천루 외벽을 두른 네온 불빛은 대낮에도 눈에 꽂힌다. 기업 및 홍보 광고의 메카가 된 지금의 모습은 1990년대 뉴욕 시의 '클린업' 정책의 결과이다. 포르노 극장을 폐쇄시키고, 대신 시가 주도하여 뮤지컬 극장을 유치했다. 또 1980년대 후반 뉴욕 교통국은 열성을 다해 '그래피티와의 전쟁'을 펼쳐 '승리'했고 무명 작가들의 그래피티로 뒤덮인 지하철은 역사 속으로 사라졌다. 초등학교 졸업장도 받지 못한 노동자 대통령 룰라의 성공적인 복지 정책으로 10년 만에 남미의 빈국에서 강국으로 올라선 브라질에서도 빈곤의 기억을 없애는 데 억압적인 힘을 쏟았다. 룰라와 이 형제들이 자란 상파울루도 '클린 시티' 캠페인을 하고 있다. 2006년 쌍둥이 형제는 상파울루 시장을 찾아갔다. 그들은 시장에게 상파울루 그래피티가 가진 예술적, 역사적, 문화적 의미를 설명했고, 그들의 주장을 주의 깊게 들은 시장은 그래피티를 지우는 일보다 더 지저분하게 난립하는 옥외 광고물을 제한하고 철거하는 데 행정력을 쏟기도 하였다. 그래피티 지하철이 달리는 뉴욕을 동경하며 자란 그들은 상파울루 철도청에 색다른 제안도 했다. 운행하는 열차에 모두 그래피티를 입히자고. 놀랍게도 철도청은 이 제안을 흔쾌히 받아들였고, 브라질의 각 도시는 기관차가 된 노란 인간이 끄는 각양각색의 그래피티 기차들이 누비게 되었다. 2014년 월드컵의 무대가 되었고 2016년 올림픽을 여는 브라질, 급성장의 후유증으로 인한 고통과 분란을 닫고 노란 거인들처럼 우뚝 서서 다시 보다 나은 사회를 이루기를 기원한다.

예술가의 돌, 진리의 빛

〈제임스 터렐: 회상James Turrell: A Retrospective〉 전, 로스앤젤레스
카운티 미술관, 2013.5.26.~2014.4.26.

■ 철학자의 돌, 예술가의 돌

'위대한 일Magnum Opus'. 인간 지성의 사회적 역할이 약화되었던 어
두운 옛날, 지성의 끈을 놓지 않던 사람들은 이 일에 삶을 바쳤다.
'위대한 일'이란 바로 '철학자의 돌lapis philosophorum'을 찾는 고된
여정. 이 돌은 이 세상 속 불완전한 것들을 완전하게 만든다는 물질
이었다. 이 돌만 있다면 불완전한 비금속들은 완전한 금과 은으로
둔갑할 것이고, 백 년도 못 사는 인간은 이 돌로 만든 묘약을 마셔
젊음을 되찾고 '영생'이라는 완전함을 얻을 것이다. 연금술은 완전
함을 꿈꿨다. '철학자의 돌'은 완전함의 세계로 가는 유일한 열쇠
였다.

2012년 6월 말, 로스앤젤레스 카운티 미술관LACMA(Los Angeles
County Museum of Art) 앞마당에 돌이 하나 놓였다. 옛날이었다면 신
앙의 대상이 되고도 남았을 '거석', 중형차 2백여 대 무게를 웃도는

마이클 하이저, 〈부양하는
덩어리〉(2012)
Photo ⓒ 최도빈

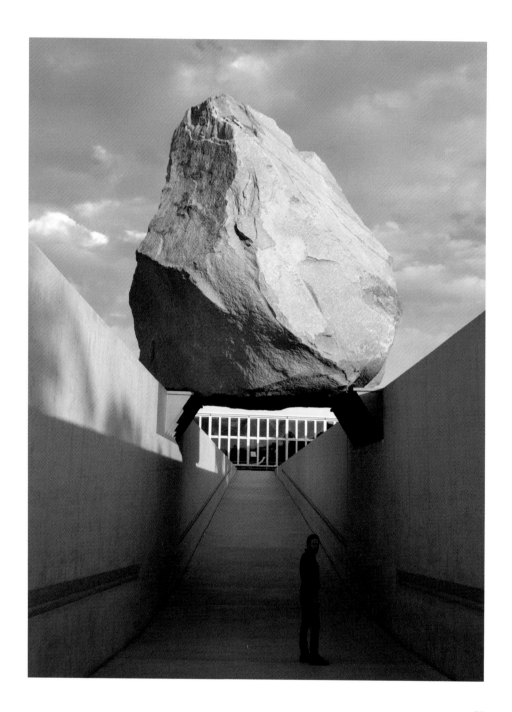

340톤이 넘는 탐스러운 녀석이다. 대지 예술가 마이클 하이저Michael Heizer(1944~)가 세운 '예술가의 돌'이다. 그저 커다란 돌 하나 채석장에서 골라 옮겨 온 것은 아니다. 예술가가 마음속에 품었던 거석의 완전한 이상이 구현된 돌덩어리를 찾기란 쉬운 일이 아니었다. 그가 압도적인 무게감과 양감을 품은 거석을 세우는 기획을 마음속에 품은 것은 1960년대였으나, 첫발을 뗀 것은 거의 반세기가 지난 2005년이었다. 그때 그는 채석장을 돌아다니던 중 갈라진 틈이나 흠집 하나 없이 온전히 뚝 떨어져 나온 이 녀석을 보았다. 그것을 7년에 걸쳐 세밀하게 짠 계획으로 LACMA 뒷마당에 모셨다. 이 거대한 화강암 덩어리를 직접 보면 '이것이 예술인가' 같은 고루한 질문을 압도하고도 남을 힘을 느낀다. 그것은 마치 판타지 속 하늘에 떠 있는 바위처럼 미술관 뒷마당을 꽉 채운다. 사람들은 이 작품 〈부양하는 덩어리Leviated Mass〉(2012)에서 자연의 힘을 받으려 함인지 그 밑을 몇 번이고 왕복한다. 애니미즘의 시초를 느끼지 않을 수 없다.

쉬운 일은 아니었다. 미술관은 수년 동안 오직 '바위맞이'를 위해 120억 원이 넘는 돈을 모았다. 바닥을 파내고 튼튼한 돌 지지대를 만들고, 채석장에서 미술관 뒷마당까지 가져오는 운반 비용도 대야 했다. 어마어마한 무게의 거석이니 옮기는 과정도 장대한 예술 행위였다. 밤에만 느릿느릿 거북이걸음으로 움직여야 하는 열하루의 여정, 운반 장비도 맞춤으로 만들었다. 길이만 90미터, 바퀴만 2백여 개의 초대형 트레일러 가운데 거대한 바위 하나가 덩그러니 매달려 있다. 도심으로 돌이 들어서자 무거운 돌의 인력에 이끌

리듯 사람들이 모인다. 사람들은 신호등마저 철거된 교차로에 도열하여 전쟁에서 승리한 영웅을 맞듯 환호하고, 박수 치며, 국기를 흔든다. 누군가가 튼 발랄한 음악에 맞추어 춤을 추며 즉흥 거리 파티를 벌인다. '예술가의 돌'은 사람들의 경외와 향유의 대상이 되어 도리어 자연에서 얻지 못했던 '완전함'을 얻는다.

▪ 예술가의 대지, 진리의 빛

사람들도 완전함을 꿈꾼다. 자연물은 자기 힘만으로 존재 목적을 완성하는 듯하지만, 인간은 그렇지 않은 게 문제다. 무엇을 어떻게 해야 완성되는지, 우리 존재 목적이 무엇인지조차 알기 어렵다. 고대 사람들은 이성을 갈고닦아 앎을 키우라고, 실천적 지혜와 더불어 조화로운 성품을 만들라고, 의로움을 쌓아 '호연지기'로 하늘과 땅 사이를 채우라고 권고했지만 어느 하나도 단박에 잡히는 가르침은 아니다. 각 가르침의 꼭대기에는 궁극을 향해 조금씩 전진하는 사람들이나 언젠가 볼 수 있을 빛이 서려 있다. 이 험난한 여정에는 동료가 중요하다. 막다른 길에 다다른 것 같아 어쩔 줄 모를 때 동료들은 서로 듬직한 버팀목이 된다. 스승도 제자도 같은 길을 가는 한 언젠가는 벗이 된다. 같은 꿈을 좇는 이들이 하나둘 줄어 사회적으로 고립되면 그때까지 그 길을 가던 이들은 더욱 난감해질 수밖에 없다. 어둑어둑한 방에서 '철학자의 돌'을 향해 인생을 바친 서양 중세 사람들이나, 위진 시대 자연 속에서 선인을 꿈꾸

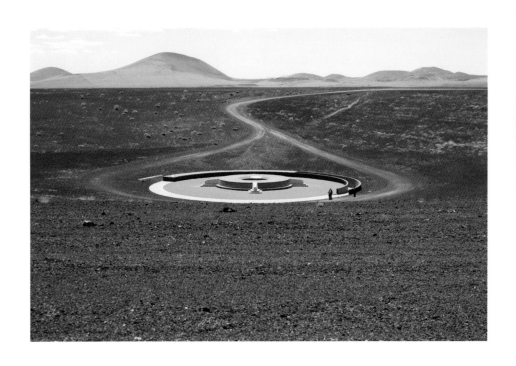

며 단약을 만들던 사람들이나 그 당혹스러운 단계에 도달했을 것이다. 폭주하는 사회에서 격리된, 또 스스로 그 사회를 거부한 상태 말이다. 날로 거침없어지는 현대 예술은 그러한 당혹감마저 원동력으로 사용한다. 예술가들은 예술로써 자연적 결핍과 사회적 고립의 단계를 뛰어넘는다. 예술가는 더 이상 자연물처럼 스스로 완전하지 못하다고 주눅 들지 않는다. 작업실 구석에 틀어박혀 예술적 진리를 찾는다며 면벽할 필요도 없다. 예술가는 완성된 자연을 자기 힘으로 떼어 와 맘대로 가지고 놂으로써, 그 완벽함을 스스로의 것으로 차용한다. 돌산의 일부였던 거석은 완벽한 자태를 지닌 이상적인 바위로 현현되었다. 이 거석의 이상을 실물로 제시한 이

제임스 터렐이 40년째 축조 중인 로덴 분화구의 대지 미술 공간

는 바로 예술가다. 사회도 동경한다. 그의 '위대한 일'을.

그랜드캐니언 남쪽 사막에도 40년 가까이 '위대한 일'을 지속하고 있는 예술가가 있다. 자연이 낳는 빛의 향연을 품을 장대한 공간을 원했던 '빛의 화가' 제임스 터렐James Turrell(1943~)이 점찍은 곳은 제주도 오름처럼 생긴 로덴 분화구였다. 거대한 분화구는 천체의 움직임과 변화무쌍한 하늘빛을 포착할 거인의 눈으로 변모할 것이다. 작가는 이 분화구를 화가의 붓으로, 조각가의 끌로 삼았다. 여태 미완성인 탓에 들어가지는 못해도 분화구에서 벌어질 일들을 상상해 볼 수 있다.(아직도 건설 중인 이 분화구에 들어가는 티켓은 미국 미술계의 지위와 명예를 인정받는 특권으로 통한다.) 우리는 다양한 빛의 장치들을 하나하나 눈으로 어루만지며 중앙 클라이맥스 부분으로 걸음을 옮길 것이다. 백미는 역시 분화구의 '눈'을 통해 보는 하늘이겠다. 하늘에서 떨어지는 빛은 타원형의 황금 원반이 되어 바닥을 핥으며 지나간다. 목을 꺾거나 바닥에 몸을 누이면 동그랗게 절삭된 하늘이 보이리라. 흐린 날이 거의 없는 애리조나 사막의 하늘은 그 분화구 아래 사람들에게 놀랍도록 다채로운 빛깔들을 선보일 것이다. 여명이 칠하는 자줏빛부터 정오의 푸른빛, 석양이 선사하는 주홍빛, 짙은 검정 사이를 비집고 드는 달빛까지. 채색된 물감이나 발산하는 조명만을 보아서는 절대 감각할 수 없는 감각질이다. 사람들은 하룻밤을 사화산 속에 머물며 쏟아지는 별들을 지겹도록 보리라. 침묵 속에서 자기 자신을, 한 번 뿐인 삶을 돌아보리라.

40년 전 분화구를 오르던 삼십대 중반의 야심 찬 젊은이는 눈처

럼 새하얀 수염이 인상적인 일흔의 노작가가 되었다. 자신이 걸어
온 삶의 궤적을 돌아볼 때가 되었다. 2013년 가을 미 전역은 터렐
의 예술 세계를 회고하느라 분주했다. 미술계의 여름 블록버스터
였던 구겐하임 미술관 전시에는 터렐의 예술 세계를 회고하려는
사람들이 연일 장사진을 이뤘다. 많은 작품이 들어선 것도 아니었
다. 보통 때 전시장으로 쓰이던 나선형 로톤다 벽에는 작품 한 점
도 걸려 있지 않았고, 경사로를 오르면 난간을 감싸고 있는 흰 천밖
에 보이지 않는다. 사람들은 로톤다 전체 공간을 활용하여 설치된
그의 신작 〈아톤의 치세Aten Reign〉만으로 압도된다. 구겐하임 건물
맞춤형 디자인이다. 터렐도 "라이트가 살아 있었다면 이 작품의 설
치를 허가했을까요?"라며 껄껄 웃으며 만족감을 표한다. 천장부터
작은 타원형 면들이 점진적으로 확장되며 관객의 머리 위까지 내
려온다. 섬세하게 조절되는 무수한 빛깔의 변화는 이 연쇄 타원형
들을 하늘에서 퍼져 나가는 평면적 물결로도, 나를 향해 소나기처
럼 쏟아져 내려오는 빛살로도 보이게 한다. 홀을 메운 사람들은 놀
랄 만한 침묵 속에 예술적 일광욕을 즐기느라 여념이 없다. 바닥에
눕고, 의자에 앉고, 서서 목을 뒤로 젖힌 채, 빛깔의 미세한 변화를
온몸으로 받아들인다. 인간에 의해 과도한 의미를 부여받아 '태양
신' 아톤이 되기 전, 무심하게 내리쬐던 원초적인 태양빛(아톤)을 알
현한다.

　신이 되어 버린 자연물 태양처럼 예술도 인간에 의해 과도하게
신격화되었다. 터렐은 원초적 빛이 지닌 힘을 우리에게 선사한다.
신화화된 예술을 넘어 그 본질을 보도록 권하는 것이다.

■ 지각의 힘, 진리와 빛

터렐은 손에 잡히지 않던 '빛의 물질성'을 예술 세계 안에 포획하였다. 입자이든 파동이든 간에 빛은 그 자체로 예술적 매체가 된다. 광선으로 대상을 추상하고, 빛을 매만져 양감이 없는 조형물을 만든다. 빛을 포착해 기록하려던 오랜 회화적 관습에 균열이 나는 순간이다. 최대 규모의 회고전은 터렐의 '빛의 예술'이 시작된 곳에서 준비했다. LACMA에서 열린 〈제임스 터렐: 회상James Turrell: A Retrospective〉 전은 오랜 여정을 거쳐 모천으로 회귀한 그에게 경의를 표하는 전시이다. 1968년 스물다섯의 터렐은 LACMA의 〈예술과 기술Art and Technology〉 프로젝트를 통해 자신의 '빛'을 세상에 전파하기 시작했다. 그 계기가 되었던 〈에이프럼 I(흰색)Afrum I(White)〉(1967)은 지금도 어떤 작품보다 짙은 시각적 인상을 남긴다. 역사적 첫 경험의 순수함이 그 강렬함의 원천이다. 원초적 백색광 줄기가 만들어 내는 대상은 공간을 차지하지 않고 무게도 없다. 하지만 광선의 중첩된 단면은 망막을 통해 들어와 삼차원의 존재를 내 안에 들여놓는다. 빛은 있음과 없음의 경계를 극적으로 넘나든다. 그는 버려진 호텔방에 작업실을 차리고 유리창을 덧칠하고 긁어내어 캘리포니아의 강한 햇빛을 재단하거나, 슬라이드 프로젝터로 온갖 곳에 빛을 쏘며 매만졌다. 그 결과 태어난 이 빛 덩어리는 반세기가 지난 지금도 힘을 내뿜는다. 독특한 형이상학적 지위는 그 힘의 반석이 된다.

그의 작품은 보편적 지각에 절대적으로 의존한다. '물질적' 빛

제임스 터렐, 〈에이프럼(흰
색)〉(1967) © James Turrell
Photo : David Heald
© Solomon R. Guggenheim
Foundation, New York

은 시각과 부합해야 비로소 놀라운 예술이 된다. 그렇다면 빛의 물
질성만큼이나 빛에 반응하는 인간의 시각 또한 탐구의 대상이 된
다. 터렐은 우리 시각장의 테두리를 끊임없이 두드린다. 빛이 있음
에도 시각으로 파악할 수 있는 구체적 세계가 상실된 상황, 즉 눈을
뜨고 집중하여 보아도 무엇이 무엇인지 알 수 없는 한계 상황을 인
공적으로 조성한다. 망막에는 빛이 끊임없이 부딪히지만 한결같게
조정된 자극의 강도는 지각 능력을 무력화한다. 초점을 맞추지도,
응시할 것을 찾지도 못하며, 원근감도 공간감도 파악할 수 없다. 사

방에는 오직 빛깔뿐이다. 보는 이는 숨을 멈춘다. 무한의 광막함을 느끼는 동시에 빛의 장벽을 눈앞에 맞닥뜨리기 때문이다. 〈숨 쉬는 빛Breathing Light〉(2013)은 그의 '간츠펠트Ganzfeld' 연작 중 정점에 이른다. 관객은 하는 수 없이 자신의 감각 능력에 대한 포기 선언을 해야 한다. 그러나 그 고백에 뒤따르는 핑크빛의 향연은 달콤한 감각적 보상이다.

작가의 야심은 빛을 재단하거나, 인간의 시각 경계에 탐침을 꽂는 일을 넘어선다. 보는 이의 시지각을 적극적으로 활성화하고 조작하는 극단적 지점까지 밀어붙인다. 〈지각의 방The Percceptual Cell〉. 1층 전시장 구석에는 우주선처럼 생긴 둥글고 커다란 철구가 하나 있다. 흰 가운을 입은 무료한 표정의 오퍼레이터의 안내에 따라 철구에 들어간 관객은 안치된 시신처럼 누워 한 시간가량 지각적 조작을 '당하게' 된다. 그 지각적 경험이 쾌적하고 신비로울 것인지는 알 수 없다.(우리 돈 5만 원이 넘는 초고가의 특별 입장료에도 이 티켓은 전시 초기 모두 동이 났기에, 직접 누워 볼 수는 없었다.) 경험한 이들에 따르면, 그 안은 엄청나게 밝은 빛으로 가득 찬다. 눈을 감는 것은 아무 소용도 없다. 강한 빛으로 인해 평소에 보지 못하던 것들이 보인다고 한다. 내 몸의 조직과 세포들이 보인다고 믿어도 좋을 정도라고 한다. 눈꺼풀을 뚫고 들어온 빛의 무지개들이 망막을 떠돌고, 이러저러한 빛의 도형들이 이지러진다. 터렐도 스스로도 이 작품이 날카롭게 지각을 파고드는 "억압적" 경험을 준다고 인정한다. 실험체가 되었던 인사는 "공격적이고, 환각적"이라고 다소 중립적인 소감을 남겼지만, 터렐의 열렬한 팬이라면 이 작품의 관람을 신중

히 생각하라고 덧붙인다. 그의 차분한 빛 조형물들이 이끄는 자기 성찰과 관조, 명상의 계기를 좋아하는 팬들에게 이 작품은 너무 직접적이고 능동적인 지각 조작이기 때문인 것 같다.

빛의 예술가 터렐은 언제나 멋있는 말을 할 줄 안다. "아시다시피 빛에는 진리가 있지요." 온갖 고생 끝에 LACMA 회고전을 오픈한 그의 한마디이다.(전시를 일주일도 남겨 두지 않았을 때 그의 작품 프레젠테이션을 조절하는 컴퓨터 파일들이 사라졌다고 한다.) 진리를 찾아 평생 빛을 추구한 그의 '위대한 일'은 극점에 도달해 영롱하게 빛나고 있다. 오랜 세월 담금질한 '빛'이 보여 주는 진리이다. 어린 시절 '진리'를 '나의 빛'으로 삼아 삶을 이끌라고 배웠다. 아쉽게도 시간이 지날수록 '나의 빛'만이 '진리'라고 핏대 높이는 사람들을 더 많이 본다. 대신 살아가면서 그 가르침 안에서 '나'를 떼어 내어야 한다는 것 정도는 알게 되었다. 나를 잊고 진리와 빛을 추구하면, 참된 세계에 들어갈 수 있다. 비로소 열망하던 '완전함'에 도달할 것이다. 모두 자신의 '위대한 일'을 찾기를 소망한다.

완벽한 작품, 완전한 삶

〈장엄한 집념 : 영화 명장 30인의 이야기Persol Magnificent Obsession : 30 stories of craftsmanship in film〉전, 영상 미술관, 뉴욕 아스토리아, 2012.6.14.—8.19.

■ 예술과 '완벽함'

약육강식의 전국戰國 시대, 조나라 왕은 당대의 보물을 손에 넣었다. 화和라는 이가 찾은 옥돌에서 탄생한 옥구슬, '화씨벽和氏璧'이었다. 소문은 이웃 진나라에까지 퍼졌다. 보물이 탐난 최강 진나라의 소양왕은 조나라에 화씨벽과 성 열다섯 채를 바꾸자는 제안을 던진다. 누가 보더라도 보물만을 차지하겠다는 속셈이었다. 옥구슬을 가지고 오면 빼앗으면 되고, 제안을 거부하면 이를 빌미로 쳐들어가면 되니 말이다. 조나라에서 이 문제를 해결할 선수로 발탁된 이는 재야의 인물 인상여藺相如. 그는 옥벽을 들고 진나라로 가 소양왕에게 바쳤다. 입이 귀에 걸린 왕은 구슬을 자랑하기 바쁠 뿐, 약조한 대가에 대해서는 일언반구도 없었다. 인상여는 왕에게 한마디 여쭈었다. "그 옥벽에는 티가 하나 있습니다. 제가 보여 드리게 해 주시지요." 깜짝 놀란 왕은 옥벽을 건넸고, 인상여는 즉시 물러나 위엄

뉴욕 퀸즈 아스토리아에
자리한 영상 미술관 정문.
이 미술관은 20세기 초 미
국 영화 산업의 한 축을 담
당했던 아스토리아 스튜디
오 단지 건물 일부를 개조
하여 1988년 개관하였다.
Photo © Peter Aaron/
Esto. Courtesy of
Museum of the Moving
Image

있는 목소리로 왕을 책하였다. 대국의 왕이 스스로 한 약속을 저버
리면 되느냐며, 만약 강제로 빼앗으려 든다면 옥벽을 자기 머리와
함께 기둥에 찧어 버리겠다고 결연한 뜻을 표했다. 소양왕은 차마
거짓말쟁이로 역사에 기록되기를 감수하며 물욕만을 채울 수는 없
었다. 인상여 덕분에 옥벽은 완전한 채로 조나라로 돌아갔다.『사
기史記』에 기록된 이 이야기에서 '티 없는 완전한 옥구슬,' '완벽完
璧'이라는 말이 생겨났다.

　서구에서 '완벽함'을 뜻하는 말은 사물보다는 삶의 문제와 가까
웠다. 영어 단어 'perfect'의 기원은 무언가를 '끝내는' 일에서 비롯
되었다. 아리스토텔레스는『형이상학』5(델타Δ)권에서 '완전함, 완

벽함'을 뜻하는 '텔레이온teleion'의 세 가지 뜻을 제시한다. 첫째는 자신 바깥에 자기와 관계된 어떤 부분도 갖지 않는 것이다. 축구의 전후반 90분이 '완전히' 끝났다면, 주어진 시간 중 1초도 남김 없이 지났을 게 분명하다. 둘째는 뛰어남의 측면에서 자신에게 부족함이 전혀 없는 경우이다. 자타 공인 최고의 플루티스트는 플루트 연주에 가장 탁월하고, 고로 그 영역에서 완벽하다. 마지막으로 어떤 '목적' 혹은 '끝'에 이르는 경우를 든다. 어떤 일의 '끝'은 그 일의 목적과 같고, 이를 달성하면 그 일은 완전해진다. 첫째 뜻이 어떤 대상에 적용된다면, 둘째와 셋째 뜻은 우리네 삶과 더욱 가깝다. 아리스토텔레스에 따르면 인간의 행복이란 우리가 타고난 고유한 '기능'(이성)을 가장 탁월하게, 곧 완벽하게 수행할 때 얻어지고 우리의 삶은 어떤 '목적'과 '끝'(텔로스telos)을 향해 가는 기나긴 여정이기도 하니 말이다. 이렇게 도덕적으로 좋은 완전한 삶을 꾸리는 게 가능하고, 그 좋음을 삶의 목적으로 추구해야 한다는 목적론적 완전주의teleological perfectionism는 근대 이전까지 서구 기독교 전통과 맞물려 세속적 삶의 근간이 되어 왔다. 오늘날 이 말은 20세기 들어 생겨난 '완벽주의'로 자주 쓰이지만, 삶의 '끝'을 올바르게 가다듬으며 '나의 완성'을 향해 단련하는 일은 인간이 유한한 한 그 의미를 잃을 것 같지는 않다.

대상의 완벽함, 기능적 탁월성, 좋은 목적을 향한 삶, 이 셋을 가장 극적으로 아우르는 이들이 예술가일 것이다. 그들은 티 없이 완벽한 작품을 남기려고, 보다 탁월한 창작 능력을 지니려고, 나아가 예술로 승화될 만한 삶을 꾸리려고 남이 모르는 온갖 신산한 고초

를 겪으며 살아가니까. 마음에 들지 않는 그림에 손모가지를 자르고 싶은 충동을 느끼지 않은 화가 없고, 시구를 퇴고하면서 자신의 무능력을 탓한 적 없는 시인 없을 것이다. 하지만 그 고통은 삶의 자양분이 되어 언젠가는 꽃을 피운다. 물론 산중턱 자그만 들꽃으로 필지, 온실 속 화려한 화초로 필지는 알 수 없지만.

'완전주의'가 옛날에나 쓰이던 말인 것처럼, '삶의 완성을 향한 예술'이라는 표현 역시 과거의 것인 듯싶다. 반 고흐의 삶의 고뇌가 붓질 속에 녹아들었다고 말하면 고개를 끄덕여도, 워홀의 캠벨 수프 그림에 삶의 고초가 스며들었다고 한다면 누구나 갸웃거릴 게 뻔하다. 지금을 사는 우리가 '삶의 완성'이라는 말에서 느끼는 난감함만큼이나, 현대 예술에서 작가의 삶과 작품을 연결하는 일도 꽤나 어색한 일이 되었다. 과잉 경쟁으로 개인이 자기 삶을 주체적으로 곱씹기 어렵게 된 것만큼, 현대 예술계의 시장화와 산업화는 예술가들의 삶이 작품에서 소외되는 역전 현상을 일으켰다. 작품을 시장에 각인시키기 위해 세상의 입맛에 맞게 재단하고, 명성을 굳히기 위해 같은 작품만을 반복하기도 하니 말이다. 영화나 건축처럼 자본과 밀접히 연결된 분야에서는 작가의 이름이 걸려 있으나 남의 의견을 반영하느라 작품 자체는 누더기가 되는 일도 흔하다. 하지만 삶의 완성을 부정하면 삶의 가치가 축소되듯, 예술가의 삶과 작품의 연결고리가 끊어진다면 그 예술 또한 허무한 일이 된다. 어느 누구도 이 정도 단계의 삶에서 멈추고 싶지 않다. 세상을 쫓기에 지친 사람들은 '나의 삶'을 살고 싶고, 작가들도 자신이 추구하는 예술적 정점에 올라 '예술가의 삶'을 돌이켜 보고 싶다.

예술적 완성을 향한 장엄한 집념

영화가 등장한 지 한 세기, 그동안 영화는 새로운 예술에 대한 동경을 만끽했다. 그러나 영화는 그 구조상 자본과 시장에 휘둘릴 수밖에 없는 숙명을 안고 태어났다. 그럼에도 정진하는 영화 예술가들은 자신만의 흔적을 필름 곳곳에 아로새기며 영화사에 묵직한 발자취를 남겨 왔다. 그들의 노력은 어느 순간 영화의 질을 높이는 수준을 뛰어넘어 삶의 완성을 보여 주는 본보기로 탈바꿈한다. 2012년 여름 뉴욕 아스토리아에 위치한 영상 미술관Museum of the Moving Image에서 열린 〈장엄한 집념: 영화 명장 30인의 이야기Persol Magnificent Obsession: 30 stories of craftsmanship in film〉 전은 영화인들이 쌓았던 예술적 삶의 초석을 보여 주는 자리였다.(이 미술관은 과거 아스토리아가 20세기 초 미국 초기 영화 산업 중추이던 시절 건립된 스튜디오 단지를 개축한 것이다. 당시 영화 관련 특허를 보유하고 있던 에디슨이 막대한 특허료를 요구하자, 영화사들은 에디슨 회사가 있는 뉴욕에서 아주 멀리 떨어진 남캘리포니아로 이주하여 영화를 만들기 시작했다.) 한 이탈리아 선글라스 회사가 후원한 이 전시는 30인의 영화계 명장을 꼽고, 3년 동안 매년 열 명씩 그들이 단련한 삶의 흔적들을 관객에게 선보인다. 명배우, 명감독들뿐만 아니라 의상 및 세트 디자이너, 촬영감독, 특수 효과 담당자도 명장의 반열에 오른다. 그리고 한 명씩 그들이 지닌 '집념'을 보여 주는 전시물로 공간을 채운다.

여배우 힐러리 스웽크Hilary Swank의 집념은 '신체적 연기physical acting'에 있다. 고등학교 중퇴 후 변변치 않은 단역을 전전하던 그

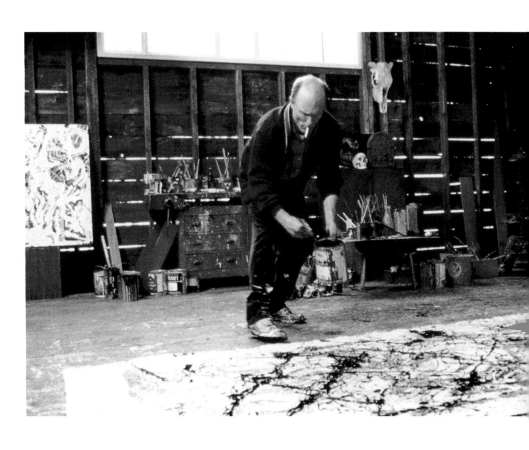

에드 해리스가 주연과 감독을 맡은 〈폴록〉의 한 장면. 그는 영화에 등장하는 그림들을 직접 그릴 정도로 열정적으로 준비했다.
Photo © Photofest/Sony Pictures Classics

녀는 일당 75달러를 받고 한 독립 영화의 주인공을 맡는다. 여자로 태어났지만 남자로 살다 증오 범죄의 표적이 되어 살해당한 브랜든 티나 역을 압도적으로 연기한 그녀는 실질적인 데뷔작 〈소년은 울지 않는다Boys Don't Cry〉(1997)로 아카데미 여우주연상을 받는다. 전시회는 클린트 이스트우드 감독의 영화 〈밀리언 달러 베이비 Million Dollar Baby〉(2004)에서 선보인 그녀의 노력을 조명한다. 오디션에 뽑히기 위해 브루클린 유명 권투 도장에서 오래 단련한 그녀

는 스스로를 완전한 권투 선수로 탈바꿈시켰다. 근육만 10킬로그램 가까이 불렸으니 감독 눈에 띄지 않을 리 없었다. 전시장에는 그녀의 권투 코치의 증언과 영화에서 그녀가 링 위에서 싸우는 장면이 나란히 상영된다. 〈성난 황소Raging Bull〉(1980)의 주인공 로버트 드 니로를 지도했던 노코치는 침이 마르도록 그녀를 칭찬한다. 누구보다 열심히 연습한 그녀는 체육관을 떠날 즈음 프로 선수와 스파링을 했으며, 상대의 코뼈를 부러뜨리기도 했다고 한다. 그녀는 이 영화로 두 번째 아카데미 여우주연상을 받았다.

영화 〈폴록Pollock〉(2000)의 주연과 감독을 맡은 에드 해리스Ed Harris는 '인물 탐구'에 집념을 보인다. 아버지가 건네준 잭슨 폴록

장 피에르 주네 감독의 영화 〈아멜리〉의 남자 주인공 니노에 대한 영감을 준 미셸 폴코 씨의 수집품
Photo © Catherine Leutenegger. Courtesy of Michel Folco

98

의 전기를 읽고 영화를 구상하기 시작한 그는 잭슨 폴록의 모든 것을 배우고자 했다. 폴록의 지인들을 찾아가 만났고, 연구서들을 독파했다. 그림을 그려야 폴록을 이해할 수 있다는 생각에 집 뒷마당에 폴록의 화실과 유사한 공간을 꾸려 그림 그리기에 매진했다. 그렇게 9년이 흘렀다. 9년간 폴록이 되었던 해리스의 손은 폴록의 '액션 페인팅' 장면뿐만 아니라, 영화에 등장하는 그림들을 그려 냈다. 전시실에 놓인 해리스의 일기장은 그때의 고충을 전해 준다. 그림이 곁들여진 유려한 필체로 쓰인 글에서는 온갖 압박감이 전해진다. 화가의 고통스러운 내면을 드러내지 못하는 자신의 불완전한 연기, 시간이 지체되어 생기는 금전적, 인간적 문제들. 그래도 어두운 밤 상아색 종이에 만년필로 서걱서걱 일기를 적으며 이 영화의 '끝'을 가다듬었을 그의 모습을 떠올리면, 자신과 폴록 속 깊이 침잠해 가던 한 배우의 삶이 묵직하게 다가온다.

전시장 중간에는 〈마지막 황제The Last Emperor〉(1987)의 소품들이 매달려 있다. 베르톨루치 감독과 젊은 시절부터 호흡을 맞추어 온 거장 촬영감독 비토리오 스토라로Vittorio Storaro를 조명한다. 스크린에는 류이치 사카모토의 주제곡을 배경으로 영화 주요 장면의 메이킹 필름이 반복된다. 황제가 된 꼬마 푸이가 온통 황금빛으로 뒤덮인 궁궐 안에서 노닐다 노란색 천 바깥으로 나아가는 인상 깊은 첫 장면을 메이킹 필름의 날것 그대로 비춘다. 이러한 병치는 스토라로의 색채에 대한 집념을 역설적으로 보여 준다. 스토라로가 카메라로 편성한 '색채'가 저 날것의 이미지를 얼마나 아름답게 바꾸고 있는지를 알 수 있도록 말이다. 이 병렬은 영화 촬영이 "음영과

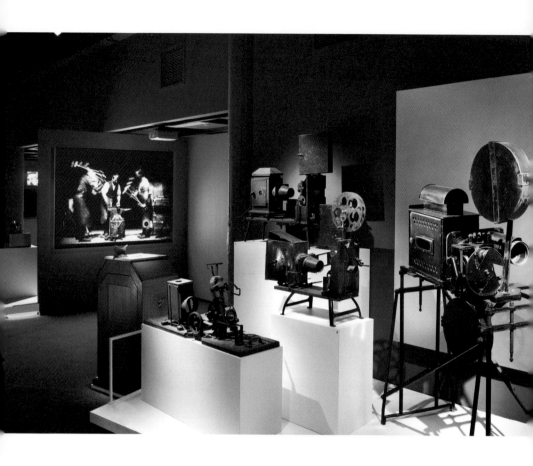

색채를 이용하여 빛과 운동으로 글을 쓰는 것"이라면서 이미지를 기록하는 새로운 세계를 보여 준 그에 대한 헌사이다.

독특한 판타지 필모그래피를 보여주는 프랑스의 장 피에르 주네 Jean-Pierre Jeunet 감독도 전시에 등장한다. 흥행과 비평 양면에서 성공을 거둔 〈아멜리Amélie〉(2001)를 압축적으로 상징하는 난쟁이 인형을 필두로, 주네 감독이 섬세한 필치로 그린 장면 및 소품 디자인 노트들을 보여 준다. 주네 감독은 이 영화를 꽤 오랜 기간 준비했다

영상 미술관 3층의 상설전 〈스크린의 뒤편〉. 미국 영화 및 방송 산업에서 사용된 각종 기기들뿐만 아니라 영상과 관련된 다양한 파생물들(특수 효과부터 수십 년 전 캐릭터 상품, 오락 기계와 만화 잡지)까지 전시실에 모아 놓았다.
Courtesy of Museum of the Moving Image

고 한다. 자그마치 25년. 이 영화의 숨은 주인공인 '파리'를 다각도로 조명하기 위해 들인 시간이다. 주네 감독은 파리 구석구석에서 실제로 일어난 마술 같은 이야기들을 하나하나 정성스레 수집하여 각색하고 색을 입혔다. 예를 들어 남자 주인공 니노는 지하철 즉석 사진기에서 버려진 사진을 수집하는 일이 취미인데, 이는 이 일을 평생의 취미로 여기고 전시회까지 연 사람의 이야기에게서 아이디어를 얻었다고 한다. 시나리오와 연출을 동시에 하는 주네 감독은 천천히 호흡을 가다듬으며 완벽한 작품을 만들기 위해 한 겹 한 겹 정성스레 삶을 칠한다.

옥돌을 발견한 화씨는 초나라 사람이었다. 한비자가 전하는 바에 따르면, 그는 우연히 발견한 원석을 왕에게 바쳤다. 보석공은 그저 돌이라 감정했고, 왕은 발뒤꿈치를 베는 형벌을 내려 왼발을 못 쓰게 만들었다. 다음 왕이 즉위하자 화씨는 또 옥돌을 진상했다. 또다시 돌로 판정이 났고, 그는 오른쪽 발마저 잃었다. 또 다음 왕이 즉위했다는 소식을 들은 화씨는 옥돌을 안고 눈에서 피가 나도록 삼일 밤낮을 울었다. 소문을 들은 왕은 신하를 보내 우는 이유를 물었다. 대답은 간명했다. 옥을 돌이라고 기만한 것, '곧은 선비[貞士]'를 거짓말쟁이로 치부한 일이 슬프다고. 그 말을 들은 왕이 화씨에게서 옥돌을 받았다. 그것을 가공하자 보옥이 자태를 드러냈고, 그 옥구슬은 '화씨벽'이라는 이름을 가지게 되었다. 화씨가 생각한 완전한 삶의 '끝'은 곧은 선비의 진실됨을 입증하는 것이었으리라.

무력을 자랑하던 진나라 왕도 거짓말쟁이가 되기를 두려워했고, 화씨는 삶의 목적을 진실됨에서 찾았다. 영화 예술가들은 진실 같

은 허구를 만들지만, 적어도 그 허구의 진실됨을 빛내려 자신의 삶을 가다듬어 나간다. 하지만 그 단련 과정은 그들의 노력만으로는 완성하기 어렵다. 그러기 위해서는 그들이 지닌 옥돌을 알아봐 주는 사람들이 필요하다. 예술가들을 고통에서 구원해 주는 이는 심미안을 지닌 관객뿐이다. 우리의 삶을 닦아서 그들을 구원할 수 있을 때, 우리 역시 그들의 예술적 삶을 통해서 새로운 세상을 볼 수 있으리라.

억압으로부터의 '시크'한 탈주

〈장 폴 고티에의 패션 세계 : 사이드워크에서 캣워크까지The Fashion
World of Jean-Paul Gaultier: From the Sidewalk to the Catwalk〉 전,
브루클린 미술관, 2013.10.25.–2014.2.23.

■ 팝의 여왕 마돈나: '인간'의 성적 주체성

1960년대에 정치, 사회적 권위들의 근거 없음이 백일하에 드러났다
면, 1980년대는 관성적으로 남아 있던 문화적 금기들이 하나하나
깨어진 시기였다. 무엇보다도 텔레비전 덕분이었다. 브라운관이 재
생하는 신선한 이미지와 생동감 있는 내러티브들은 관습에 갇혀 있
던 사람들을 불편하게 만들었고, 젊은이들로 하여금 열광적으로
무언가를 창조하도록 이끌었다. 파격은 창조의 원천. 당시의 창조
는 무비판적으로 자기에게 주어진 것을 타파하는 일과 동의어였
다. 대중은 TV를 보며 똑똑한 바보가 되기를 자처하였다. 그들의
열광은 관습 타파의 원동력이었다.

 '빅브라더'를 두려워하던 1984년 팝의 여왕 마돈나Madonna L.
Ciccone(1958~)가 내놓은 기념비적인 싱글 〈라이크 어 버진Like a
Virgin〉도 마찬가지였다. 고풍스러운 베네치아 곤돌라 위에서 짙은

화장을 한 채 노래를 부르는 마돈나, 한 마리 수사자는 그녀가 도착하기를 기다리는 듯 성 마르코 광장 기둥 사이로 어슬렁거린다. 그녀는 검정 옷을 벗고 순백의 웨딩드레스를 입은 뇌쇄적인 블론드의 모습으로 변모한다. 그러곤 사자 가면을 쓴 남자에게 안겨 베네치아 궁전으로 들어간다. 마치 '처녀처럼'. (날개 달린) 사자는 마르코 성인과 베네치아, 그리고 무엇보다도 남성의 야수성을 상징한다. 뮤직비디오 속 그녀는 줄곧 상징물들을 애태우며 압도한다. 그에게 '동정녀 마리아Madonna'처럼 다가가 '나의 여인Ma donna'으로 자리매김한다. 차갑게 언 그의 마음을 녹여 사랑을 얻는다. 승리한 주체적 여성이 된다. 관습적인 사람들은 발끈했다. 음악상 수상식에서 망사 속옷처럼 디자인된 웨딩드레스를 입고 노래하자 분노는 더 커졌다. 당시만 해도 미국 사람들도 여자의 혼전 순결에 대한 강박이 있었고, 그 즈음 확인된 AIDS라는 질병은 신의 징벌로 인식되었다. 주체적 성의식에 대한 마구잡이 비방은 관습적인 사람들에게 정당한 것이었다. 사실 '여성'이라 명명된 '인간'의 성적 주체성은 제대로 이해된 적이 없었다.

이 노래의 충격이 전 세계적 소동으로 확대된 것은 몇 년 후의 일이었다. 1990년 두 번째 월드 투어 〈블론드 앰비션Blond Ambition〉에서 선보인 퍼포먼스가 문제였다. 마돈나는 비스듬히 세워진 붉은 벨벳 침대 위에 앉아 어쿠스틱 버전으로 느리게 편곡된 〈라이크 어 버진〉을 부른다. 머리맡 양편에는 건장한 남자 무용수 두 명이 그의 몸짓을 보필한다. 마지막으로 갈수록 비트는 빨라진다. 그는 박자에 맞춰 사타구니께에 손을 댄 채 등을 활처럼 젖히고 하반신

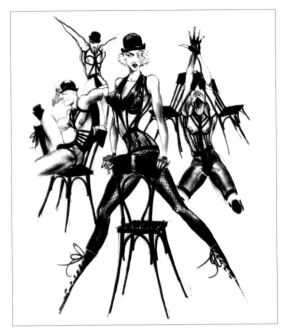

고티에의 〈블론드 앰비션〉 콘셉트 디자인과 투
어 중 입은 분홍색 코르셋 스타일 바디수트
Collection of Madonna, New York. Photo
© The Montreal Museum of Fine Arts,
Christine Guest

을 움직이며 성적 에너지를 분출한다. 자위행위를 연상시키는 이
퍼포먼스는 한 해 전 〈라이크 어 프레이어Like a Prayer〉에 등장하는
기독교적 상징들로 가뜩이나 그를 마뜩잖게 여기던 교회의 신경을
또다시 건드렸다. 교황은 직접 마돈나 콘서트의 보이콧을 부탁하
고 나섰다.

　마돈나가 일찌감치 존경받는 팝스타가 된 것은 예술적 감수성과
터질 듯한 열정을 끊임없이 뿜어내는 라이브 콘서트 덕이 컸다. 그
의 콘서트는 세심하게 정련된 한 편의 서사시 같았고, 그의 독보적
인 카리스마는 청중들을 열광케 했다. 하지만 의상이 달랐더라면
이 농염한 〈라이크 어 버진〉 공연은 이처럼 '전설'로 회자되지 못

했을 것이다. 무대 위 마돈나는 검정 망사 스타킹 위에 금빛 코르셋을 입었다. 코르셋을 졸라매는 끈들은 더 이상 고통을 감수하며 허리를 조이는 데 쓰이지 않는다. 마돈나의 근육질 몸 위로 찰랑거리는 금실들은 자기표현의 액세서리가 된다. 신비하고 무한한 자연의 힘에 대한 동경을 담은 뇌문雷文처럼 돌돌 말린 금빛 원뿔형 브래지어는 원초적 여성성을 더욱 강조한다. 뇌문형 가슴 가리개는 여성만의 것이 아니다. 보필하는 두 남자 무용수는 타이츠 위로 도깨비 뿔처럼 뾰족 솟아오른 벨벳 브래지어를 가슴에 둘렀다. 탄탄한 근육질이지만 의상과 몸짓으로 여성화된 남성 무용수들, 그리고 여성적 섹시 코드로 무장했지만 남성보다 강한 카리스마를 보이는 마돈나는 함께 어우러지며 전통적 성 개념의 근간을 뒤흔든다. 마돈나의 퍼포먼스는 억압된 '여성'의 자위행위가 아니라 자연적으로 허용된 쾌락을 향한 '인간'의 보편적 몸부림이 된다.

여성적 정체성에 기댄 전통적 페미니즘을 반박하며 사회적 '젠더'와 생물학적 '섹스' 모두 결국 사회문화적으로 형성되었음을 일갈한 철학자 주디스 버틀러Judith Butler(1956~)의 기념비적 저작 『젠더 트러블』이 바로 이해 출간되었음을 고려하면, 마돈나의 공연에도 사회적으로 덧씌워진 껍데기를 벗으려 애쓰던 시대적 분위기가 반영되었을 것이다. 외부에서 주어진 정체성이 아닌 내면에서 솟아오르는 주체성을 바탕으로 자신을 규정하자는 버틀러의 말대로, 우리가 지닌 성은 행위적performative으로 형성된다. 우리 안에는 근원적인 인간이 존재하며, 그 겉에 부여된 성 역할은 내가 골라서 입은 외투와 같다.

■ 고티에의 파괴적 창조

여성 속박의 상징이었던 코르셋은 이제 해방의 아이콘으로 둔갑하였다. 프랑스의 패션 디자이너 장 폴 고티에Jean-Paul Gaultier(1952~)의 아이디어였다. 그는 허리를 졸라매며 사회적 억압을 수용한 기억이 담긴 이 복식을 여성 해방과 성적 에너지의 상징으로 탈바꿈시키고 싶었다. 그 아이디어는 마돈나 측이 투어 코스튬 디자인을 의뢰하자 본격적으로 실행에 옮겨졌다. 금발과 붉은 입술로 여성성을 이상화하는 메이크업과 남성을 능가하도록 단련된 몸, 그리고 사회적 금기를 건드리는 노래 가사 등, 사회적 억압에 반기를 드는 자신의 패션 철학을 단숨에 전 세계에 설파하는 데 마돈나만큼 적합한 모델은 없었다. 아울러 코르셋과 짝이 된 원뿔형 브라는 실은 그가 처음 디자인했던 의상이라고 해도 과언이 아니었다. 어린 시절 그는 늘 가지고 놀던 곰 인형 '나나'에게 신문지를 돌돌 말아 브래지어를 채워 주었다. 어렸을 적부터 바깥에서 주어진 성 역할에 맞추어 살기 힘겨워했던 자신의 마음을 투사한 것이리라.

종이 브래지어를 얹은 낡은 곰 인형 '나나'는 브루클린 미술관 Brooklyn Museum 특별 전시실 유리 상자 속에서 고티에 패션 여정의 시발점을 증언한다. 2년 전 몬트리올 미술관과 고티에가 함께 기획한 전시 〈장 폴 고티에의 패션 세계: 사이드워크에서 캣워크까지The Fashion World of Jean-Paul Gaultier: From the Sidewalk to the Catwalk〉가 브루클린에 도달한 것이다. '오디세이'로 명명된 첫 전시실에는 망망대해처럼 푸른색의 배경 앞으로 그의 트레이드마크라 할 수 있

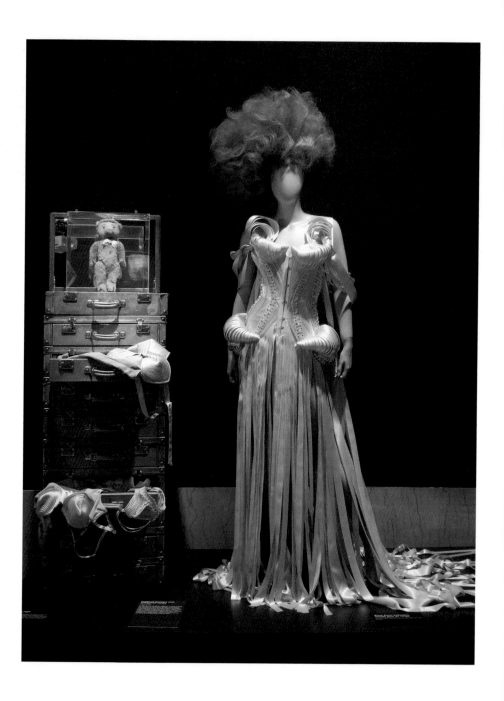

는 흰 바탕에 네이비블루 가로 줄무늬 상의를 몸에 걸친 마네킹들이 빙 둘러서 있다. 거친 대양을 가로 지르는 배의 선원들을 연상시키는 이 디자인들에 그는 여자와 남자의 구별을 뛰어넘는 '하이퍼섹슈얼리티'와 '강한 남성성'을 동시에 부여하려 한다. 마네킹들은 컴퓨터 그래픽으로 기획된 입체적 프로젝션 덕분에 미간을 찡그리거나 하얀 이를 내보이기도 하고, 눈을 껌뻑거리면서 관객에게 미소를 던진다. 표정이 살아 있는 마네킹부터 맞닥뜨린 관객은 곧 무장해제된다. 바로 그때 가운데에 서서 남성용 롱스커트 위에 가로 줄무늬 스웨터를 받쳐 입은 디자이너 고티에가 환영의 말을 건넨다. "고티에의 패션 세계에 오신 걸 환영합니다." 트로이 몰락 이후 모험을 거듭하며 고향 이타카로 향하는 오뒷세우스처럼 그는 이곳에서 자기 예술 세계의 근원으로 회귀하는 첫발을 뗀다.

고티에는 일찌감치 패션계의 '앙팡 테리블'로 불렸다. 한 번도 정규 패션 디자인 교육을 받은 적이 없었던 그는 그저 외할머니 집 다락에서 옛날 옷들을 꺼내 보고 오래된 패션 잡지를 탐독하던 소년이었다. 그러다 자신의 스케치를 파리의 디자이너들에게 보냈고, 그 재주를 간파한 피에르 카르댕Pierre Cardin에게 열아홉 나이에 발탁되었다. 1970~80년대 세계 문화계 전위에서 변혁을 꾀했던 다른 이들처럼 고티에 역시 텔레비전의 긍정적 영향을 숭앙했다. 이때 서구를 강타했던 다층적인 저항 문화인 '펑크'도 좋아했다. 스물다섯 그의 파리 패션계 데뷔 무대에는 거리의 사람들 같은 모델들이 등장했다. 그는 보수적이지 않다고 하면 거짓말일 패션계에 당시의 하위문화를 올렸다. '오디세이' 전시실 뒤 어두운 공간

의 양편 벽은 젊은이들의 열정적 분노를 창조적으로 버무린 그래피티로 가득하다. 로마 병정의 투구처럼 가운데만 남겨 하늘로 뻗은 전형적 펑크족 머리로 그 앞에 선 모델들은 스타킹 위에 위엄을 뽐내는 스테인리스 팬티를 입거나, 중세 갑옷처럼 쇠사슬로 된 셔츠를 걸치고 있다.

펑크족들 가운데 설치된 캣워크에는 그의 문제작들이 워킹 중이다. 머리끝부터 발끝, 핸드백과 담뱃대까지 한 문양의 옷감으로 통일한 복장, 여자 스파이가 권총을 차듯 허벅지에 담뱃갑을 장착한 스타킹을 입은 모델, 바지 앞섶에 또 하나의 바지통을 이어 붙인 남성 정장, 하나같이 재미있는 아이디어가 현실화되었다. 심각해질 필요 없이 그의 상상력을 즐길 수 있는 무대이다. 그렇다고 그가 파

동물성 소재를 '차용'한 고
티에의 2000년대 작품들
Courtesy of Brooklyn
Museum

격의 즐거움만 추구한 것은 아니었다. 고티에는 마치 존재, 앎, 삶, 아름다움, 정의 등 무수한 철학적 문제들에 자신만의 논증을 구축하는 데 인생을 바치는 철학자처럼 인간 문명에 등장하는 모든 패션 코드들을 자신의 눈으로 해석해 보고자 한다. 인디오의 전통 복식도, 정통 유대교 랍비들의 신기한 헤어스타일과 패션도 그의 눈과 느낌을 통해 재해석되어 패션쇼에 등장한다. 동물성 재질들을 정교하게 모사한 시리즈도, 사디즘과 마조히즘 같은 은밀한 성적 취향을 적나라하게 노출한 옷도, 근육과 인대로 이뤄진 해부학적 몸을 프린트하여 인간의 몸 자체를 모티브로 삼은 작품들도 있다. 반짝이는 갈색 비즈로 뒤덮인 여성용 전신 타이츠에는 음모와 젖꼭지가 사실적으로 '장식'되어 있기도 하다. 20여년 전 모델 나오

미 캠벨이 파리 거리에서 이 옷을 입고 찍은 사진을 보면 그 아름다움에 숨이 막힌다. 나신을 볼 때 느끼는 관능미가 아닌, 그 창의적 아이디어에 대한 찬탄을 금치 못하게 되는 지적인 아름다움이다.

고티에의 옷들은 관습의 찌꺼기를 고발하는 파괴적 창조의 결과물이다. 그의 기성복 프레타포르테도, 맞춤복 오트쿠튀르 라인도 세상을 놀라고 불편하게 하였다. 어른 세계의 치부를 짚는 물음을 던져 어른이 당황하는 모습을 보며 씩 웃음 짓는 앙팡 테리블, 그의 얼굴에는 아직도 창의적 장난기와 진중한 기발함이 겹쳐진다. 요즘 사람들은 입으로는 미래와 창조를 말하면서도 과거를 무비판적으로 회고하고 반복하려 한다. 하지만 인습의 타파와 위선의 파괴가 없는 말로만의 창조는 어설픈 퇴행이거나 낯 뜨거운 자위행위에 불과하다. 가장 보수적일 것 같은 에르메스Hermès가 고티에를 수석 디자이너로 영입했던 것은 파격에 바탕을 둔 창조적 에너지 없이는 혁신이 불가능하기 때문일 것이다. 마돈나의 퍼포먼스, 고티에의 디자인은 우리를 당혹스럽게 할 수 있다. 하지만 타자 혐오나 남녀 차별, 과도한 국수주의가 낳는 폭력처럼 과거에 묻혀야 했을 망령들이 스멀스멀 되살아나는 것만큼 당혹스러운 일은 아니다. 우리한테도 사회적 억압의 근거 없음을 '시크'하게 드러내는 앙팡 테리블들이 필요하다.

자기 인식의 노력: 허세와 민낯 사이

⟨미국은 알기 어렵다America is Hard to See⟩ 전, 뉴욕 휘트니 미술관,
2015.5.1.–9.27.

▪ 휘트니 미술관의 새 터전

2015년 5월 1일 '미국 예술'의 요람 뉴욕 휘트니 미술관Whitney
Museum of American Art의 새 시대가 시작되었다. 맨해튼의 부촌 어퍼
이스트의 '뮤지엄 마일'을 떠나 서남쪽 변두리로 터전을 옮긴 첫
날이다. 렌초 피아노가 디자인한 새 건물은 이 미술관이 체화한 역
사적, 문화적 의미를 정갈하게 대변한다. 파리 퐁피두센터로 건축
계를 뒤집어 놓은 지 벌써 35년이 지났건만, 칠십대 후반의 노건축
가는 지금도 소통의 공간에 대한 열정으로 가득하다. 그는 과거 맨
해튼 보급 기지 역할을 담당했던 '미트 패킹' 구역에 '열린 광장'을
선사하려 한다. 과거 백여 년 간 도살장과 육가공 공장 등이 다닥다
닥 들어선 후미진 곳, 아직도 주변에는 낡은 벽돌 공장 건물들과 빛
바랜 육류 도매업 간판들이 눈에 띈다. 미술관 맞은편 길 건너 강변
에는 청소차들이 악명 높은 맨해튼 쓰레기를 싣고 들락거리는 부

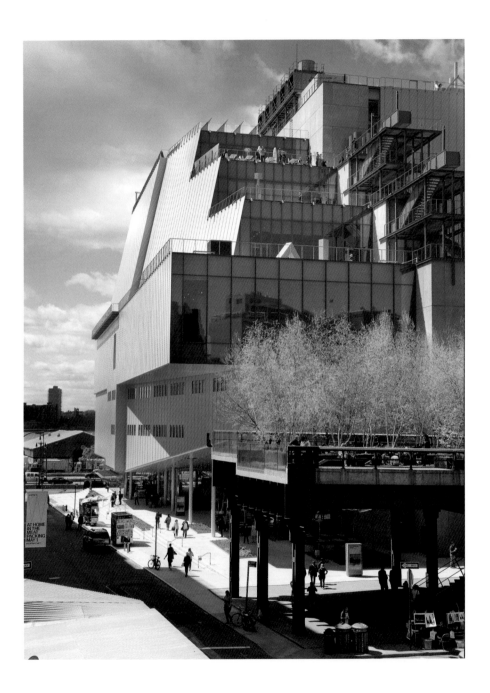

두가 보인다. 투명 유리벽으로 둘러쳐진 미술관 1층은 공공의 소유물로 누구나 드나드는 열린 광장이 된다. 이 예술적 광장은 이 구역 재생 기획의 화룡점정이 될 것이다. 옛날 손질된 고깃덩이들을 운송하던 고가 철도 '하이라인'의 남쪽 끝자락을 걸머쥐고 자리 잡은 휘트니 미술관은 도심 고가 공원으로 탈바꿈한 '하이라인 파크'의 매력을 배가시킬 것이다. 철도 위 보도를 따라 걸으며 뉴욕 스카이라인을 즐기는 사람들은 둔탁하면서도 예리하게 빛나는 미술관 앞에서 걸음을 멈추고, 미술관 위 옥상정원에서 거리를 굽어보는 사람들은 다양한 사람들이 자유로움 속에서 발산하는 생명력을 느끼게 되리라.

▪ "America is Hard to See"

뉴욕 맨해튼 서남쪽 끝자락 '미트 패킹' 구역에 새로 문을 연 휘트니 미술관. 렌초 피아노는 실용적이면서도 과감한 설계로 뉴욕 도시 구획의 한계를 극복한 미술관을 선보였다. 전면에 보이는 고가는 뉴욕의 명소가 된 '하이라인 파크'의 끝단이다.
Photo © Ed Lederman, 2015. Courtesy of Whitney Museum

1930년 설립 이래 '아메리칸 아트'를 화두로 오롯이 정진한 휘트니 미술관, 이날은 그 과거가 재조명되고 미래가 재천명되는 순간이다. 오늘날 '미국 예술'이란 양날의 칼과 같다. 시시각각 변모하는 '보편적' 현대 예술이 '아메리칸'이라는 국가나 지역 개념으로 묶일 수 있는지 의심스럽기 때문이다. 게다가 지금은 미국이 예술의 변방 취급을 받던 휘트니 미술관 설립 당시와 완전히 반대 상황이다. 현대 예술의 옴팔로스가 맨해튼에 굳게 박힌 지 꽤 오랜 시간이 지났고, 앞으로도 옮겨 갈 것 같지 않다. 현대 예술의 보편적 권위를 점유한 상황에서 '아메리카'의 특수성을 강조하는 일은 높아

진 격에 어울리지 않는다. 자기 정체성을 강조하면 할수록 현대 예술의 대표성이 침식되는 형국인 '미국 예술'의 역설, 어려운 문제이다. 하지만 휘트니 미술관은 개관 기념전 〈미국은 알기 어렵다 America is Hard to See〉를 통해 자신들이 이 역설적 난제를 인식하고 있을 뿐만 아니라, 문제를 풀 열쇠까지 가지고 있음을 과시한다.

이 전시 제목은 미국 사람들이 사랑하는 시인 프로스트 Robert Frost(1874~1963)의 동명의 시 제목에서 따왔다. "미국은 알기 어렵다." 프로스트의

휘트니 미술관 전시실 각 층을 연결하는 옥외 계단. 렌초 피아노의 과감한 동선 배치는 관객에게 다양한 공간 경험을 선사한다.
Photo © Nic Lehoux

이 시구처럼, 타자로서 바깥에서 보든 내부인으로서 안에서 보든 미국은 파악하기 어렵다. 아무리 지식을 쌓고 객관적 입장을 취해보아도 여전히 난해하다. '미국 예술'도 마찬가지다. 그것은 미국인 예술가의 것도, 미국 땅에서 매만져진 작품도, 미국 문화를 담은 것도 아닐 수 있다. 하나의 공통점이 있다면 규정하기 어렵다는 것뿐이다. 미국 예술은 '불규정성'으로 규정할 수 있을지도 모른다.

"미국 예술은 알기 어렵다." 그렇다면 이는 똑같은 원리에 입각한 현대 예술과 동치가 된다. '불규정성'이 최고 원리가 되는 순간, 나머지 지역적 특수성들은 지엽적인 것이 된다. 휘트니 미술관은 한눈에 보기 어려운 '아메리칸 아트'에 끝없이 천착하겠다고 선언함으로써 미국을 넘어 현대 예술을 망라할 자격을 얻는다. 새 시대에 걸맞은 슬로건이다.

자유로운 개인과 양면적 사회

전시 작품은 당연히 휘트니 미술관 소장작 중에서 선정되었다. 4백여 명에 이르는 작가의 작품 6백여 점이 스물세 개 주제로 선별되어 새 건물에 정렬되어 있다. 제각기 시대별, 사조별, 작가별, 주제별 대표작들로 엄선되었다. 어느 것 하나 소홀히 마주할 수 없다. 군건한 수장고를 연상시켰던 업타운의 옛 미술관보다 훨씬 밝고 넓고 높은 공간인지라, 오래된 명작이나 자주 접했던 작품들마저도 봄꽃처럼 한결 물오른 듯 보인다. 공간의 변환만으로 새로운 작품이 된 양, 한 번 더 응시하게 된다. 하나하나 시대의 한계를, 사회의 모순을, 개인의 고통을 찢고 나온 작품들이다. 예술가들의 광기 어린 창조물에선 자유로운 인간을 향한 열망이 감지된다. 렌초 피아노는 개관식 인사말에서 휘트니의 수천수만 예술 작품들, 그의 표현으로는 "자유의 시각화된 표현"들을 자신의 건축 안에 담게 되어 영광이라고 경의를 표한다. 예술은 자유를 먹고 자란다. 미국 예

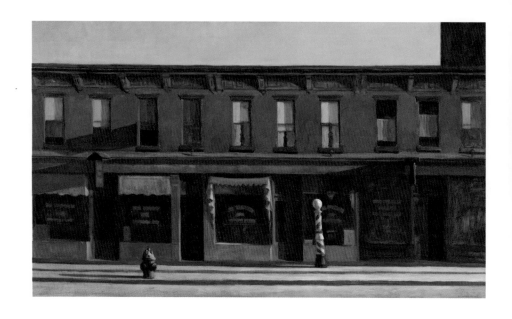

술은 조금 더 자유롭다. 거칠고 투박하게, 저항을 통해 사람들을 불
편하게 만들며 자유를 표현해 왔다. 미국 관객들도 조금 더 너그럽
다. 예술가들의 표현을, 저항을, 분노를 이해하지 못하더라도 섣불
리 나무라지 않는다. 예술가나 관객이나 '예술의 자유'를 빼면 '미
국 예술'은 없는 것과 마찬가지임을 잘 알고 있다.

　'개인의 자유'를 빼고는 미국을 말할 수 없다. 이곳에서 삶을 꾸
리는 시간이 늘어 갈수록, 미국 사회의 근간은 자유에 있음을 더 깊
이 느끼게 된다. 하지만 그 토대에서 자라나는 열매는 두 얼굴을 지
닌다. 미국 사회는 꽤 철저한 엘리트주의 사회이지만 적어도 서로
존중하고 소통할 줄은 안다. 큰 빈부 격차가 경제적 자유를 억누르
지만, 행동하는 정치적 자유는 보장된다. 국가를 앞세우는 애국주

의가 넘실대지만, 집단을 위해 개인의 희생이나 통합을 강요하는 일은 드물다. 개개인은 독립된 삶을 꾸리며, 어느 한 단면이 사회 전체를 대표할 수 없음을 잘 알고 있다. 개인의 자유를 침해하는 정해진 틀의 강요는 폭력과 같다. 개인의 자유와 야누스적 양면성이야말로 미국 사회를 엿보는 두 잣대이다.

미국 현대 예술도 이와 비슷한 성향을 지닌다. 미국 예술 특유의 '일상'에 대한 건조한 묘사는 독립된 삶을 꾸리는 '독자적 개인'을 잠재적 제재로 삼는다. 회화 에세이스트 에드워드 호퍼Edward Hopper(1882~1967)가 남긴 그림들에는 정적이 흐른다. 그림 속 뉴욕 거리, 공간을 밝힌 불빛과 무표정한 사람들은 그 무엇보다 '미국적'이다. 제각기 저만의 삶에 침잠해 있으며, 하나로 융합된 어떤 욕망도 보이지 않는다. 사람들 무리가 화려한 겉모습을 추구해도 결국 '나'의 문제로 회귀한다. 개개인의 원초적 욕망들은 그림 안에서 이곳저곳으로 산란되어 서로 부딪히며 상쇄된다. 캔버스엔 또다시 침묵이 감돈다.

베흐틀Robert Bechtle(1932~)의 그림은 개인의 일상을 강조하고 그 이면을 조용히 들춘다. 작가는 자동차 앞에 선 자기 가족의 모습을 담담히 화폭에 옮겼다. 자유로운 개인이 자발적으로 구축한 유일한 '사회'인 가정은 곧 개인을 지키는 성채와도 같다. 하지만 격자로 정비된 보도, 갓 깎은 듯한 잔디밭, 그림자를 남기지 않는 정오의 햇살은 이 단란한 가정의 모습에서 개체성을 탈각시킨다. 작가는 자기 가족의 모습을 보편적 일상으로 변모시킨다. 슬라이드 필름을 바탕으로 한 사실적 묘사는 팬 포커스 화면을 더욱 균일하게

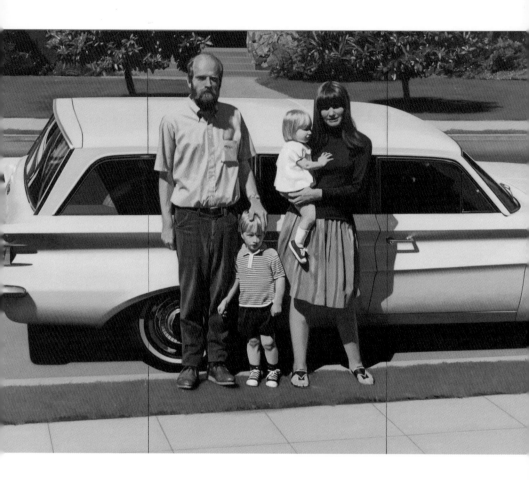

만들어 중심 제재의 무게를 덜어 낸다. 작가는 제목을 통해 '가족'이라는 개별적 주제에 대한 보편화 작업의 정점을 찍는다. 이 그림 〈61년식 폰티악'61 Pontiac〉(1968-69)의 주인공은 1960년대 미국 가족의 상징과도 같았을 '폰티악 스테이션 웨건'이다.

　미국 사회의 양면성은 언제나 비판의 대상이 된다. '미국 예술'도 이를 놓치지 않는다. 라이곤Glenn Ligon(1960~)의 단순한 네온 작

로버트 베흐틀, 〈61년식 폰티악〉(1968-69). 개인의 자유를 담은 '일상'과 그 일상의 전형성을 잘 교차시킨 작품이다.
© Robert Bechtle

120

품 〈뤼켄피구르Rückenfigur〉(2009)는 의외로 오랜 시간 시선을 잡아맨다. '뒤에서 본 모습'이라는 뜻의 독일어 단어를 제목으로 한 이 작품은 'AMERICA'의 알파벳 하나하나를 뒤집어 벽에 붙였다. 대칭적 알파벳 A, I, M은 묘한 분위기를 자아낸다. 관객은 곧 '미국의 양면성'을 떠올린다. 작가 스스로도 가치를 선도하는 '빛나는 별'과 파괴하는 '암흑의 별'의 양면을 지닌 미국을 표현하고자 했다고 말한다. 자유와 평등을 최고의 가치로 삼지만 은밀한 차별과 폭력이 일상화된 사회, 미국 사회의 표면은 언제나 두 겹으로 겹쳐져 있다.

▪ 허세와 민낯 사이: 자기 인식의 노력

어느 개인이나 말과 행동이 다를 수 있듯, 어느 사회나 양가성은 있다. 한 사회의 건강을 가늠하는 척도는 그 사회가 자신의 양면성을 제대로 드러낼 역량이 있는지, 또 구성원의 정체성이 다양함을, 심지어 모순될 수 있음을 인정하는지 여부에 달려 있다. '불규정성'으로 스스로를 파악하는 미국 사회 그리고 미국 예술은 사실 추가적 핵심 조건 하나를 구성원들에게 부여한다. '규정하기 어렵다'는 점은 끊임없는 자기 인식의 노력을 함축한다. 현대 예술의 자기 파악 노력은 예술적 생명력의 원천이며, 사회의 모습을 제대로 보기 위해 여럿이 머리를 맞대고 소통하는 일은 보다 나은 사회의 초석이다. 끊임없이 묻고 답하고 말하고 표현하는 열린 광장에서 이뤄지는 자기 인식만이 건강한 사회로 가는 유일한 길이다. 소크라테

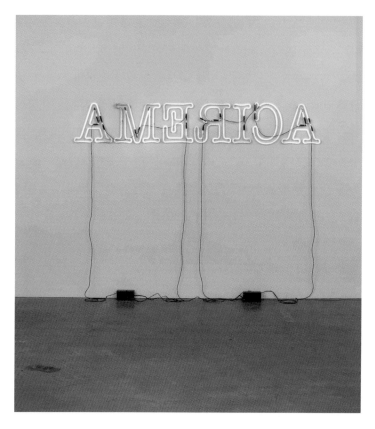

글렌 라이곤, 〈뤼켄피구르〉(2009). 'AMERICA'를 한 글자씩 뒤집어 놓은 이 작품은 미국 사회의 양면성을 지적한다.
© Glenn Ligon

스가 누차 강조했듯이, 개인에게도 자신에 대한 참된 인식을 위한 노력이 곧 행복을 향한 길이다. 인간 활동의 궁극인 예술은 언제나 확장되고 진화하며, 퇴행하면서도 변화한다. '예술이란 무엇인가'라는 난제에 마땅한 실천적 답은 이 모든 예술의 발전 과정을 열린 마음과 따뜻한 눈으로 쫓겠다는 다짐밖엔 없다. 휘트니 미술관의 개관전은 이 다짐을 담았다. 그 징표로 그동안 쌓인 노력의 궤적들을 풀어 놓은 것이다.

미국 예술의 최고 가치는 '보기 어려움'을 인정하는 역량에서 나온다. 이는 장님 코끼리 만지듯 일부 지식을 증폭하여 전체를 재단하는 우도 막아 준다. 어느 누구도 어느 한 부분에 미국 예술을 대표할 권한을 부여하지 않는다. 팝아트가 인기 있다고 해서, 고요한 미니멀리즘이 새로운 개념 미술의 장을 열었다고 해서 미국 미술을 그 하나의 틀로 이해하는 사람은 없다. 어떤 사조가 지닌 미학적 문제 제기와 그에 대한 예술적 사유가 낳은 작품의 정합성을 음미하고, 그러한 의식에 천착하면서 자기 예술을 한평생 매만진 사람들을 존경하며, 그 이름을 드높일 뿐이다. 그러한 과정에서 사회의 고정 관념과 좌충우돌했던 사건들은 맛깔난 양념 역할을 한다. 그 예술적 소요와 가치 논쟁 또한 '알기 어려운' 미국 사회에 스며들어 복합적이며 역동적 사회를 낳는 동력이 된다.

예술이나 사회가 유일한 정의로 규정되지 않는다고, 하나의 개념으로 통합 불가능하다고 개탄할 필요는 없다. 하나의 구호 아래 예술을 마름질하는 일은 폭력에 지나지 않는다. 사회와 개인도 똑같다. 권력자가 제시한 깃발 아래 일치단결된 사회나, 찍어 내듯 획일화된 욕망을 쫓는 삶은 불행의 씨앗을 키운다. 위에서 제시된 하나의 목표, 유행처럼 떠도는 한 모델만 쫓으면 되기에 진정한 자기 인식의 노력을 들이지 않는다. 가치가 고정된 사회에서 남는 것은 허세뿐이다. 스스로는 자신의 민낯을 알기에, 그것이 들킬까 두려워서라도 허장성세를 키운다. 자기 인식은 민낯과 허세의 간극을 메우는 일이다. 자기를 채워야 할 중심이 약해지면 자신이 갈라진다. 허세와 자기비하로 분열된 자아는 외부 자극에 취약하다. 분노

가 쉽게 일고, 사소한 것에 과도하게 의존한다. 희망과 꿈까지 사그
라지면 종잡을 수 없이 폭주하게 될지도 모른다. 결국 자기 자신으
로 돌아가는 수밖에 없다. 사회의 복잡성을 인정하고 자기 인식의
어려움을 경외할 필요가 있다. 파랑새는 없다. 모든 것은 자기 안에
있다. 사회를 넘어, 타인을 건너, 나와 대화해 보아야 한다. 존엄한
사회의 유일한 근간인 '나의 자유'를 진정 내가 보호하고 있는지
되물을 때가 왔다.

2부

|

과거의 시각 예술

HISTORICAL VISUAL ARTS

기계와 속도, 그리고 열광

〈이탈리아 미래주의 1909-1944: 우주의 재구성Italian Futurism 1909-1944, Reconstructing the Universe〉전, 구겐하임 미술관, 뉴욕, 2014.2.21.-9.1.

▪ 미래를 향해: 전쟁과 파괴

"내 안의 심장이 전기가 통한 듯 펄떡인다. 칠흑 같은 시대의 밤 속에서 나만 홀로 미래를 보는 전위에 서 있다는 자신감으로 심장이 달궈진다. 경적을 울리며 먼 길을 떠나는 수송 열차의 궤적에, 정적 속에서 굉음을 내며 달리는 자동차 소리에 심장은 불꽃처럼 전율한다. 우리는 비로소 어둠을 뚫고 자유자재로 달리는 반인반마 켄타우로스가 되었다. 페달을 꾹 눌러 밟는다. 포도 위를 덜컹이며 달린다. 최고 속도로 저 미개한 세상의 입안으로 돌진할 것이다. 기꺼이 먹이가 될 것이다. 진정으로 '살아 있는 자들'에게 우리의 유언을 남긴다. 우리는 '위험에 대한 사랑'을 노래할 것이고, 대담함과 저항을 담은 시를 쓸 것이다. 세상을 새로운 아름다움, '속도의 미'로 가득 채울 것이다. 으르렁거리는 자동차 엔진 소리는 사모트라케의 니케 상보다 아름답다. 미래를 향해 폭주하는 시가 되려면 보

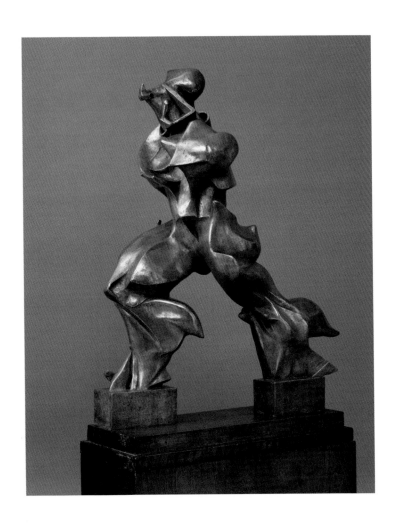

다 공격적이어야 하고, 화석이 되어 버린 과거는 파괴되어야 한다.
공동묘지 같은 도서관과 미술관, 박물관을 부수고, 세상을 바꿀 치
료제인 전쟁을 찬미하라."

 이 파괴적이고 불타오르는 폭력을 담은 선언은 미래주의의 본
령이다.

기계와 속도를 찬미했던 이탈리아의 미래주의, 그것은 1909년 마리네티Filippo T. Marinetti(1876~1944)가 쓴 선언문과 함께 시작되었다. 그들은 과거 문화에서 썩은 내가 난다며 코를 쥐었고, 힘을 잃고 무기력한 모습만 반복하던 국가에 힘을 과시하라고 주문하였다. 그들은 힘과 속도를 창조의 원천으로 삼았다. 그러나 현재의 맹목적 열광이 덕지덕지 묻은 그들의 청사진은 명확하지 않았고, 그들이 말하던 미래를 향한 항해는 과거를 파괴하는 반작용으로 겨우 추진력을 얻는 것이었다. 그래도 미래주의는 한 세대가 넘는 시간, 양차 대전의 격변을 모두 겪은 예술 사조였다. 과거의 관습을 비웃고 권위를 부정하며 자동차로 도심을 질주하는 '모던 보이'가 되려던 열망은, 국가의 폭력적 권위와 약한 자의 억압을 옹호하는 반지성적 극우 세력의 선전대를 자청하는 것으로 이어졌다. '전위예술avant-garde'을 말하는 예술가들이 적극적으로 권력과 결탁한 흔치 않은 역사적 광경이었다.

미래주의 선언 당시 사람들은 이전과 다른 속도를 경험하고 있었다. 1906년 처음 하늘을 날았던 라이트 형제의 비행기, 1908년 자동차 대량 생산의 물꼬를 튼 포드 T형 자동차 등 속도의 '기계'들은 벌써 몇 단계 진화되어 생활 속에 완전히 안착했다. 기계의 발전만큼 그 안에서 예술적 이상을 찾은 미래주의 화가들의 작품에도 자신감이 차올랐다. 초기작들에는 몇 년 전 파리에서 만난 피카소와 브라크 등 입체파의 화풍이 여실히 드러났지만, 그들은 화폭에 입히려 했던 '속도'만큼이나 빠르게 독창적 지점을 찾아 나갔다. 미래주의의 주요 축을 담당했던 보초니Umberto Boccioni(1882~1916)의

작품에는 그 자부심이 새겨져 있다. 인간 형상을 한 유체의 다이내 믹한 움직임을 포착한 미래주의의 영원한 명작 〈공간 속에서의 연 속적인 단일 형태들Unique Forms of Continuity in Space〉(1913)은 백여 년 이 지난 지금도 힘을 내뿜는다. 굳게 디딘 발 뒤로 바람에 휘날리는 바지 자락처럼 속도감이 퍼져 나간다. 형상의 전면부를 때리는 거 센 압력이 느껴질 정도이다. 그래도 이 형상은 발을 딛고 버티고 서 는 것으로 그치지 않을 것 같다. 숨을 크게 들이쉬고 오른발에 힘을 주고 왼발을 떼어 미래로 한 발짝 나갈 듯하다.

보초니 등의 초기 '영웅적' 미래주의 작품들은 '속도'가 낳은 참 극과 극적인 대비를 이룰 운명이었다. 그들의 전성기 뒤에 발발한 1차 세계 대전으로 사람들은 속도의 기계들을 조종하는 파괴의 신 을 영접해야 했다. 자동차는 질주했고, 전투기가 하늘을 누볐다. 탱 크가 철조망을 넘었으며, 잠수함은 물밑을 유영했다. 기관총은 쉴 새 없이 전선의 군인들에게 철탄을 뿌려 댔다. 군인만 천만이 죽었 고 민간인은 7백 만이 죽었다. 다친 사람을 포함하면 5천 만, 가족 을 잃은 사람들까지 생각하면 거의 모든 유럽 사람들이 깊은 상처 를 입었다. 이탈리아 군에 징집되어 참전한 보초니도 훈련 중 낙마 사고로 서른셋 짧은 생을 마감했다. 이는 기계 문명이라는 양날의 칼이 낳은 비참한 결과였지만, 이미 권위를 숭배하게 된 미래주의 지식인들의 입장을 바꾸어 놓지는 않았다. 그들은 전쟁을 '정화'의 기회로 보았으니까. 1919년 봄 마리네티는 사회주의 계열 신문사 지부를 때려 부수는 '폭동'으로 자신이 지지하는 극우 정당의 창당 을 자축했다. 한때 급진 좌파였던 무솔리니가 편집장으로 일하기

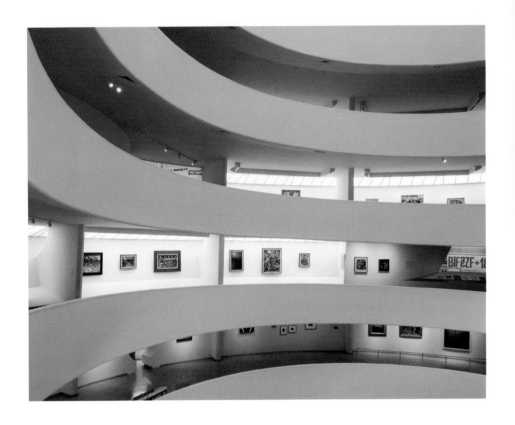

이탈리아 파시즘 시대의 미래주의 미술을 종합적으로 돌아보는 구겐하임 미술관의 〈이탈리아 미래주의 1909-1944: 우주의 재구성〉전 전시 모습
Photo ⓒ Kristopher McKay, Courtesy of Solomon R, Guggenheim Museum

도 했던 신문사였다. 고대 로마 집정관이 행진에 앞세우던 나뭇가지 다발에 묶인 도끼, 곧 국가의 권위와 결속을 상징하는 '파스케스fasces'에서 이름을 따온 '국가 파시스트당'의 역사가 시작되었다. '파시즘facism'이라는 난제가 세계에 던져졌다.

파시즘을 간략히 정의하기란 불가능에 가깝다. 제대로 된 강령도, 사상도 없다. 믿는 것은 무조건적인 반대와 파괴의 힘뿐이다. 적극적 참여자에게는 배설의 기회를 주고, 방관자들은 공포와 불안으로 침묵하게 만든다. 자신이 먼저 폭력 테러를 자행한 뒤, 그로

초래된 사회의 위기 극복을 위해 자신에게 권력을 달라고 떼쓰는 뻔뻔한 순환론으로 무장한다. 굳이 이들의 사상을 꼽자면 편의주의 정도가 될 것이다. 어떤 이론이나 정책이라도 권력 쟁취에 도움이 되면 아무렇지 않게 가져다 쓴다. 파시스트들은 '반정치' 실현을 위해 의회 진출을 모색했고, '반지성'의 깃발을 올리기 위해 지식인들의 도움을 받았다. '사회주의와의 전쟁'을 선포했지만 지지를 받기 위해 그들의 정책을 차용했고, 자본가 재산 몰수 등 반자본주의를 천명했지만 권력을 잡은 뒤에는 당연히 이들과 친해졌다. 자기모순은 상관없다. 열광과 믿음, 그리고 충성만 있으면 된다. 오히려 단순했기에 사람들에게도 쉽게 통했다. 제대한 군인들은 무솔리니가 이끌던 '검은 셔츠단'의 주요 구성원이 되었다. 사회에서 잊혀 가던 이들의 분노에 기반한 폭력적 파괴로 전후 사회를 재건하겠다는 이상한 논리로 무장했다. 사회의 구조적 문제들이 해결되지 못한 채로 쌓여 가자 사람들은 이러한 비이성적인 해법을 용인했다. 아니, 희망까지 걸었다. 위대한 지도자가 나타나 모든 것을 해결해 주리라. 개인들은 '지도자Il Duce'에게 충성하고, 비판적 의식 없이 "믿고, 복종하고, 싸워라"라는 구호를 외치기만 하면 되었다. 개인은 지도자와 그의 집단에 복종하면서 안도감을 얻었고, 집단은 스스로 선의의 피해자로 분장하며 폭력을 정당화했다. 그렇게 '결집된 열정'은 안으로 곪은 상처를 더 키웠다. 현실과 환상의 괴리가 커지면 커질수록 미래에 남는 것은 폐허뿐이다.

■ 미래주의와 파시즘

2014년 상반기 구겐하임Solomon R. Guggenheim Museum 미술관이 선보인 〈이탈리아 미래주의 1909-1944: 우주의 재구성Italian Futurism 1909-1944, Reconstructing the Universe〉전은 파시즘 시대 전체의 예술을 다루려는 야심이 엿보인다. 이탈리아 바깥에서 전시된 미래주의 회고전 중 가장 규모가 크다는 이 전시에는 80여 명의 작가들이 남긴 360여 점의 작품이 구겐하임 미술관의 로톤다를 순차적으로 채운다. 보초니 같은 대가들이 활약했던 전쟁 전 미래주의가 전시의 1부를 구성한다. 이들의 궤적은 미술관 경사로 위에 켜켜이 쌓여 있다. 유리 상자에 담긴 마리네티의 선언문은 입체파의 영향을 받은 초기 미래주의 그림과 만나 그들의 시발점을 보여 준다. 평면 위에 해체되고 재조립된 삼차원의 물체들은 인위적으로 가미한 속도감으로 화폭 내에서 운동을 시작한다. 정적인 큐비스트들의 시각에 그들의 '속도'를 입힌 셈이다. 초기 미래주의자들은 말과 글, 회화와 조각, 소음과 후각까지 모든 감각들을 종합적으로 융합하여 새로운 '우주의 재구성'을 꿈꾸었다.

1차 세계 대전 후부터 파시즘 정권 수립, 그리고 마리네티가 죽음을 맞은 1944년까지의 후기 미래주의 작품들이 2부를 구성한다. 파시즘의 예술적 옹호자를 자처했던 미래주의자들의 정치적 행보로 인해 그동안 상대적으로 덜 주목을 받았던 작품들이다. 이들의 작품은 이미 파시즘 시대 사람들의 삶과 맞물려 돌아간다.(하나의 시공간을 대표하는 모더니즘 예술 운동이 35년 동안 불씨가 꺼지지 않았다는

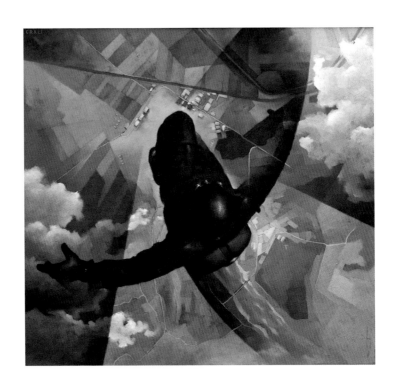

툴리오 크랄리, 〈낙하산이 펴지기 전〉(1939). 공중 회화의 전형을 보여 준다.
© Casa Cavazzini, Museo d'Arte Moderna e Contemporanea, Udine, Italy

점은 이미 그것이 한 세대의 삶 속에 체화되었다는 얘기가 아니겠는가.) 문학과 회화, 조각 등 전통 예술 영역에서 촉발된 '속도'는 파시즘 정권 시절 건축, 가구 디자인, 실내 장식, 광고 등으로 확대되었고, 이것들은 20세기 초 산업 도시에서 자라난 개인의 삶을 둘러싸는 친숙한 환경을 구성하기에 이르렀다. 2부를 대표하는 그림은 1930년대 작품들이다. 1929년 이들은 또 하나의 선언을 공표했다. '아에로피투라 선언'은 나날이 발전하는 '속도'가 낳은 최첨단의 지각을 화폭에 포착하겠다는 의지의 표명이다. 20년 전 동경했던 자동차와 기차와 이별할 시간이다. 비행기의 시대이다. 수천 년 동안 습관

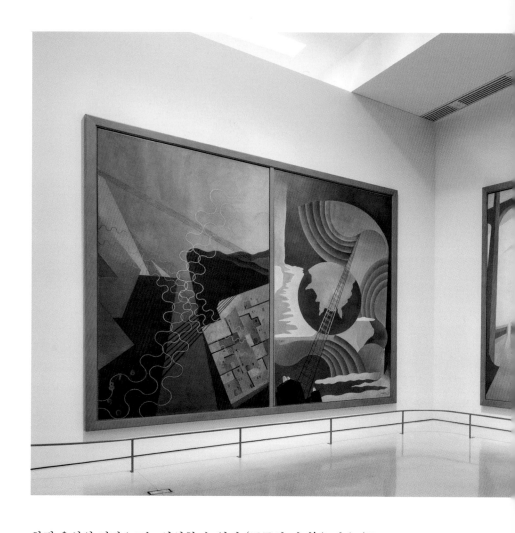

화된 육상의 시점으로는 상상할 수 없던 '공중의 시점'을 담은 '공
중 회화aeropittura'가 그들의 첨단을 대체한다. 하늘을 날아오르는
비행기의 속도감과 그곳에서 취한 연속적 시지각을 동시에 담아
속도와 기계를 동경했던 미래주의 회화의 정점을 찍고자 한다.

　구겐하임은 당시 일상적 환경이 되었던 미래주의 예술을 보여

베네데타 카파의 벽화 〈통신의 종합〉(1933–34). '위대함'을 강조하는 전형적 파시스트 스타일로 지어진 시칠리아 팔레르모 우체국 회의실을 빙 둘러 장식한 그림들이었다. 구겐하임의 큐레이터는 팔레르모 우체국과 긴 협상을 거쳐 이 그림을 전시할 수 있었다. Photo © Kristopher McKay, Courtesy of Solomon R. Guggenheim Museum

주기 위해 많은 공을 들였다. 기나긴 협상 끝에 이탈리아에서 빌려 온 벽화 다섯 폭은 전시의 결말을 웅장하게 장식한다. '위대

함'을 강조하는 전형적 파시스트 스타일로 지어진 시칠리아 팔레르모 우체국 회의실을 빙 둘러 장식했던 그림들이다. 〈통신의 종합 Synthesis of Radio Communications〉(1933-34)이라 일컬어진 이 벽화들은 무선 통신, 전화, 전신 등 빛의 속도로 이루어진 통신의 발전을 차분한 파란색 톤에 미래주의 구성법으로 담아냈다. 후기 미래주의에서 괄목할 만한 활동을 보였던 여성 작가 베네데타 카파Benedetta Cappa(1897~1977)의 수작이다. 여성은 오직 엄마가 되기 위해서만 존재한다면서 노골적인 반여성주의 시각을 드러냈던 파시즘 시절 예술의 예외를 보여 준 인물이었다. 미래주의 창시자인 마리네티와 결혼하기도 하였지만, 무엇보다도 그녀의 재능과 작품이 뛰어났기 때문일 것이다.

35년, 긴 시간이다. 삶의 전성기를 맞는 사람, 평생 쓸 생각의 틀이 왜곡되도록 교육받는 사람, 현재와 저항하다 죽음을 맞는 사람 등 다양한 개인들이 그 시간 속에서 명멸할 것이다. 그러나 오직 하나의 길이 제시되는 사회, 극단의 시대가 오래가면 아무도 행복할 수 없다. 그 하나의 길은 우리를 폐허로 안내한다. 그러한 사회에서 살아남기 위해서는 속마음을 속여야 하고, 사회에서 배운 대로 증오심을 앞세워야 하며, 열등감을 감추기 위해 폭력으로 타인을 억압하며 살아야 한다. 이탈리아 미래주의자들이 예술적 동력의 일부를 폭력적 파괴에서 찾아야 했고, 선언문에 "(프랑스, 영국, 독일이 아닌) 오직 이탈리아의 천재들만이 이 추상적 조형 복합물을 지각할 수 있다"는 자기도취를 사족처럼 첨부한 것은 이들의 열등감이 낳은 태생적 한계를 반영한다. 기계와 속도, 산업화와 도시화 측면

에서, 나아가 지성이나 예술의 영역에서도 당시 이탈리아가 다른 유럽 국가들에 비해 많이 뒤졌던 것은 사실이니 말이다.

불행은 적극적 동참자에게도 다가온다. 왜곡되고 조작된 힘에 열광하며 살아온 사람들은 그 필연적 파국에 이르게 되면 자기 붕괴를 겪는다. 자기 붕괴의 경험은 그들이 과거 기억을 조작하고, 폭력에 대한 책임을 회피하는 근거로 쓰인다. 붕괴를 겪은 자신도 피해자라 굳게 믿기 때문이다. 파시스트들은 끝까지 자기 인식에 실패하고 현실 부정으로 위안을 찾고, 또 다른 기회를 노린다. 문제는 그들의 폭력에 침묵했던 사람들도 겪어야 하는 고통이다. 그들은 사회가 낳은 원죄를 평생 마음 한구석에 안고 살 운명이다. 마음이 너무 아프다면, 지금 해야 하는 일은 그들의 악행을 끝까지 기억하고 단죄하는 일밖에 없다. 그렇게 하지 못하면 그들의 권토중래를 막기 어렵다.

퇴폐 예술: 모더니즘의 파괴, 시민 사회의 절멸

〈퇴폐 예술: 나치 독일에서의 현대 예술에 대한 습격Degenerate Art: The Attack on Modern Art in Nazi Germany〉전, 노이에 갤러리, 뉴욕, 2014.3.13.–9.1.

■ 어둠 속 한 줄기 빛: '출발'과 '귀향'

"나를 제발 태워 다오!" 브레히트는 한 시인의 외침을 전한다. 권력이 책을 태워 없애는데 자기 이름이 빠지는 일은 치욕스럽다. 그 모욕을 참지 못한 시인은 불로 뛰어들고 싶다. 1933년 5월 10일 베를린 광장에서는 수만 권의 책이 불살라졌다. 나치의 입맛에 맞지 않는 책들은 번제의 희생물이 되었다. 유대인이나 사회주의자의 책들은 빠져나갈 길이 없었고, 헤밍웨이도 도스토옙스키도 헬렌 켈러도 그 제물이 되었다. 정상적인 세상이었다면 이 책들을 손에 쥐고 숨죽이며 읽었을 앳된 젊은이들은 책 무덤 주위에 도열하여 지성의 번제에 열광했다. 어둡고 고요한 밤 도심 속 책 더미를 삼키는 이글거리는 불길은 충분히 몽환적이다. 가운데에 선 악마적 제의의 사제 괴벨스는 지성주의 시대의 종말을 소리 높여 선언한다.

'반독일 정신'의 파괴야말로 곧 '독일 정신'의 시작이자 민족적 '정화'이다. 하지만 반대 세력을 규정하는 일은 늘 권력의 마음, 권력자는 파괴의 신이 되어 이 흑백 분리를 통치에 이용한다.

책들이 한 줌 재로 변했던 그곳 베를린, 히틀러의 총리 임명으로 민주적 바이마르 공화국이 종말을 고한 해인 1933년, 베크만Max Beckmann(1884~1950)은 첫 세폭화 〈출발Departure〉(1932-35)의 제작에 집중하고 있었다. 공화국 시절 베크만은 일찌감치 진중한 사회적 주제들을 강렬하면서도 우아하게 표현한 그림들로 거장의 반열에 올랐다. 전후 독일의 우울한 분위기를 딛고 일어서려던 신즉물주의Neue Sachlichkeit의 대가가 되었고, 정부로부터 영예로운 '독일 예술' 대상도 받았다. 그러나 이 성찰적 작가에겐 모든 표찰이 성가시다. 그에게 그림은 무엇보다도 자기 성찰의 길이었다. 어린 시절부터 다양한 자화상을 그렸고, 가장 많은 자화상을 남긴 화가 중 하나로 꼽힌다. 나팔을 불고, 샴페인 잔을 들며, 빨간 손수건을 매고, 턱시도를 입은 자신을 그렸다. 자신을 응시하는 그림 속의 자신을 보며 예술가의 사회적 역할에 고뇌했고 예술의 길로 정진할 것을 다짐했다. 그러나 파괴의 먹구름이 드리우던 독일 사회, 그의 고요한 자기 응시도 위협받기 시작한다.

그의 〈출발〉은 시대적 위협에 대한 베크만의 독백이다. 세 폭 그림에 사회의 절박한 숙명과 희망의 메시지가 동시에 담긴다. 양쪽 패널의 그림은 암울하다. 왼쪽 패널에 무릎을 꿇고 수정 구슬에서 운명의 끝자락이라도 보려고 애쓰는 사람이나, 두 손이 잘린 채 재갈을 물고 기둥에 결박당한 사람은 파괴의 신의 제물이 된 듯하다.

막스 베크만, 〈출발〉(1932–35)
© MoMA
Courtesy of Neue Galerie

오른쪽의 여인은 일렁이는 등불을 들고 어둠 속 길을 더듬는다. 그는 물구나무를 선 시체를 몸에 묶고 다닐 운명, 굳어 버린 몸뚱이는 과거 자신의 잘못들이다. 평생 지고 갈 짐이다. 아래쪽 촉박하게 흘러가는 삶의 시간은 연일 둥둥둥 경고의 북소리를 울려 댄다. 중앙 패널에는 조각배 위에 왕이 화면을 등지고 앉았고, 아이를 안은 여왕이 정면을 응시한다. 투구를 눌러쓴 신비로운 남자는 이들의 마지막 호위무사가 되어 조각배에 올랐다. 망망대해 위 그들은 어디론가 떠난다. 폭력과 권위가 지배하는 현재에 등 돌린 왕은 우리가 쌓은 문명으로 해석된다. 그동안 찬찬히 터를 다졌던 민주적 시민 사회의 전통이다. 이 유비를 좀 더 생각해 보면 우리 시민들에게 문명을 유지하는, 곧 왕을 올곧게 옹립할 힘이 있다는 소리가 된다. 어쩔 수 없이 왕은 지금 막 떠나려 한다. 하지만 우리가 지키고자 한다면 언제든 권좌에 복귀할 수 있다. 우리는 이토록 허무하게 민주 사회가 몰락하도록 내버려 둘 수 없다. 작가는 왕비가 안은 아이에게 희망을 남겨 두었다. 베크만이 짧게 남긴 말에 따르면, 아이는 가장 소중한 보물인 '자유'이다. 작품 제목처럼 새

로운 '출발'의 상징이 된다. 자화상을 자주 그리던 화가는 왕비 등 뒤에서 빼꼼히 고개를 내민다. 그림 속 베크만은 우리는 볼 수 없는 등 돌린 아이의 눈을 바라보며 '희망'을 탐한다. 예술적 부활의 의지를 다진다.

당당하게 사지에 힘을 준 채 안겨 있는 아기가 희망의 별이 된다면, 곳곳에 등장하는 물고기들은 희망을 향한 항해의 숨은 원동력이 된다. 뱃전으로 내려간 왕의 손은 슬며시 그물 아가리를 들어 물고기가 그물 밖으로 헤엄쳐 나가도록 돕는다. 파도를 뚫고 유영하는 물고기처럼 사람들이 세상의 어둠을 뚫고 나아가기를 간절히 빌고 있는 듯하다. 희망의 물고기는 양쪽 패널에도 숨어 있다. 왼쪽 패널 중앙의 사형 집행인으로 보이는 남자가 하늘로 들어 올린 물건을 자세히 보면 도끼가 아니라 뜰채에 담긴 물고기이고, 오른쪽 패널 뒤쪽 제복을 입은 이는 눈을 가리고 커다란 물고기 한 마리를 힘겹게 안고 있다. 처형인도 제복의 사나이도 가지고 있는 물고기, 이는 사회 부활을 기대할 수 있는 마지막 보루, 깨어 있는 시민들의 양심을 뜻할지도 모른다. 결국 믿을 것은 인간이다. 그들이 열광 속에서 '파괴의 신'을 숭배하는 충직한 종이 되었더라도 말이다. 큰 바다로 나아가 본다면 자신들의 과오들을 깨달을 수도 있다. 예술가는 우리들이 큰바다에서 힘을 길러 회유하여 집으로 돌아오기를 고대한다. 이들이 돌아온다면, 또 '자유'를 품은 아이가 자라난다면, 파괴된 문명도 재건할 수 있을 것이다. 베크만은 이 중앙 패널의 제목을 〈귀향The Homecoming〉이라고 붙였다.

■ 퇴폐 예술과 위대한 예술

현실은 베크만의 귀향을 바로 허락지 않았다. 이름도 특이한 '국가 사회주의당', 곧 나치스가 권력을 잡은 5년간 문화 예술도 파괴의 대상이 되었다. 젊은 시절 화가 지망생이었던 히틀러는 '예술 중흥'의 꿈을 잃지 않았다. 단 그것은 '반독일 정신'을 담은 예술을 없애는 것과 동의어였다. 예술에도 파괴의 신이 강림했다. 1차 세계 대전의 비극과 민주적 공화국의 자유가 낳은 모더니즘 예술은 독일 민족의 순수성과 우월성을 저해하는 것으로 나치에게 점 찍혔고, 유대인같이 '열등 인종' 작가들의 작품들은 당연히 제거 대상이었다. 1937년 7월 19일 악명 높은 〈퇴폐 예술Entartete Kunst〉 전의 막이 올랐다. '반독일 세력'에 대한 증오를 사람들에게 심어 줄 심산이었다. 7백여 점의 작품을 모아 건 전시실마다 붙여진 주제 분류만 봐도 역겹다. "(그들의) 이상 — 바보와 창녀," "'검둥이'가 퇴폐 예술의 인종적 이상," "독일 여성들에 대한 모욕" 등등. 불과 몇 년 전만 해도 국립 미술관들이 앞다투어 구매했던 작품들은 '퇴폐 예술' 딱지가 붙어 몰수품 목록에 올랐다. 1만 6천 점의 그림이 축출되었다. 그중 5천 점 남짓의 작품은 '분서'가 일어났던 베를린에서 불태워져 흔적도 없이 사라졌다. 베크만도 예외는 아니었다. 〈퇴폐 예술〉 전에는 그의 그림 열 점이 걸렸고, 미술관 수장고에 있던 그의 그림 5백여 점은 압수되었다. 베크만은 이 〈퇴폐 예술〉 전이 열리던 바로 그날 독일을 떠났다. 삼단 제단화 〈출발〉은 미국 화상에게 부쳤다. 네덜란드 암스테르담으로 망명한 그는 짐을 풀자

마자 또 다른 자화상 하나를 그린다. 〈해방자〉. 손목에 두른 쇠고랑과 배경의 철창은 그가 겨우 해방되었음을 알려 준다. 굳게 닫은 입술, 창백한 뺨과 어둠이 드리워진 눈자위, 분노도 체념도 기쁨도 중화되어 버린 얼굴이다. 예술에 대한 의지만 남은 자의 표정이다.

나치 입장에서는 〈퇴폐 예술〉 전의 오프닝 하루 전날이 더 중요했다. 웅장한 스케일로 지은 '독일 예술관'의 개관 기념전 〈위대한 독일 예술〉의 개막이 예정되었기 때문이다. 히틀러는 개막 연설에서 '독일 정신'을 다시 한 번 되새기자고 외친다. 그의 광신적 중언부언을 요약하자면 예술의 지상 목표는 독일인의 '순수'를 유지하는 것이란 이야기다. 환상 속 '아리아인'의 후손인 독일 민족의 우수성을 찬양하라. 극적 대조를 위해 하루 차이로 뮌헨에서 열린 두

아돌프 치글러, 〈4원소: 불, 흙과 물, 공기〉(1937) © bpk, Berlin/Art Resource NY Courtesy of Neue Galerie

전시는 모두 얼마 전 독일 예술 최고 수장 자리에 오른 '제3제국'의 공식 화가 아돌프 치글러Adolf Ziegler(1892~1959)가 기획한 것이었다. 물론 자신의 그림도 '위대한 예술'에 포함시켰다. 치글러는 주로 '핏줄'을 잇고 후대를 '생산'하는 여인들의 누드로 독일 정신을 찬미하려 하였다. 총통도 그의 그림을 좋아했다. 총통은 독일 청년이 당당하게 벌거벗은 삼미신을 응시하는 모습을 그려 극찬을 받았던 치글러의 〈파리스의 심판〉(1937)을 친히 구입하여 뮌헨 관저에 걸어 두었고, 세 폭 제단화 안에 아리아인의 순수한 근원을 집어넣은 〈4원소〉(1937)는 벽난로 위에 걸었다. 〈4원소〉에서 강인하면서 생산력을 지닌 아리아 여인들은 불과 물, 흙과 공기가 되어 세상을 낳는다. 순수함을 유지하는 임무를 띠고 있기에 이들은 당당하다. 제3제국 대지의 모신들인 셈이다. 그러나 관객은 아무런 느낌도 얻을 수 없다. 나의 삶과 관계없는, 권위가 만들어 낸 주입형 이미지는 본능적인 거부감을 일으킨다. 물론 감탄도 일지 않고 재미도 없는 게 더 큰 문제지만 말이다. 동시대 독일 사람들은 그에게 "음모의 대가"라는 별명을 붙여 주었다. 예술적 감흥도 일으키지 못한 채 여인의 터럭만 세세하게 그린다는 비아냥거림을 담은 말이다.

▪ 절망적 시대의 복원

'귀향'을 꿈꾸며 타향으로 떠난 '퇴폐 예술가' 베크만의 〈출발〉과 속세에서 최고 자리에 오른 '위대한 독일 예술가' 치글러의 〈4원

소〉는 2014년 봄 뉴욕 노이에 갤러리Neue Galerie 벽면에 나란히 걸렸다.

1937년 이들의 삶과 예술이 교차한 극적인 궤적을 염두에 둔다면, 이 두 작품이 한 공간 속에 놓인 의미의 무게감을 온전히 느낄 수 있다. 맨해튼 뮤지엄 마일(맨해튼 5번가 센트럴파크 동쪽 1마일여에 밀집한 박물관 거리)에 위치한 '새로운 미술관'이 기획한 〈퇴폐 예술: 나치 독일에서의 현대 예술에 대한 습격Degenerate Art: The Attack on Modern Art in Nazi Germany〉 전은 이 시대의 무게를 느끼고픈 사람들로 붐빈다. 나치가 규정한 '퇴폐 예술'과 그들이 숭앙한 국가주의 예술의 비교는 생각하기는 어렵지 않지만 만나기는 쉽지 않기 때문이다. 특히 히틀러에게 직접적 피해를 입은 이들이 많이 살고 있는 뉴욕에서는 더더욱 그렇다.(베크만도 여생을 뉴욕에서 보냈다.) 나치 미술에 대한 조명은 1991년 로스앤젤레스에서 시도된 이후 미국에서는 처음이다. 오스트리아 분리파 그림과 독일 표현주의 예술로 특화한 컬렉션으로 쌓아 왔던 노이에 갤러리의 명성이 이 전시로 한 단계 높아진 듯하다.

2, 3층 전시장에는 1937년 뮌헨의 여름에 열린 두 전시회에 걸렸던 작품들이 한데 모여 있다. 50점의 회화와 조각, 30점의 포스터와 스케치, 그리고 나치의 예술 파괴 증거 문서들이 시대를 증언한다. 〈퇴폐 예술〉 전에 전시되었으나 결국 불살라진 작품들은 기록으로 남은 사이즈에 맞춰 제작한 액자들에 표찰만 붙여 걸어 두었다. 한 줄 문구가 아닌 그 작품들이 점유했던 공간과 시간을 지각하는 것은 또 다른 먹먹한 감정을 불러온다. 작품 감상뿐만 아니라 이

노이에 갤러리는 1937년의 〈퇴폐 예술〉 전에 전시되었으나 나중에 나치가 불태워서 파괴해 버린 작품들을 기리고자 빈 액자에 작가와 작품명만 기록한 채로 걸어 두었다. 아래의 왼쪽 그림은 베크만의 〈나팔을 든 자화상〉(1938), 오른쪽은 코코슈카가 영국 망명 후 보란 듯이 그린 〈퇴폐 예술가로서의 자화상〉(1937)이다.
© Neue Galerie

곳에 이름이 오른 예술가들의 삶을 돌아보는 것도 의미 있다. 포악한 시대가 그들 마음에 남겼던 생채기는 그들의 인생을 뒤틀어 놓았다. 클레는 유대인이었기에 교수직을 박탈당하고 모국인 스위스로 쫓겨났고, 오스트리아 출신 코코슈카는 영국으로 망명했다. 독일 다리파Die Brücke의 거장 키르히너는 1938년 시대에 지친 나머지 스스로를 쏘아 생을 마감하였다. 같은 다리파의 일원이었고 누구보다도 많은 천여 점의 작품을 나치에게 압수당했던 에밀 놀데는 조금 다른 행보를 보인다. 덴마크인이었던 그는 원래 나치 당원이었고, 유대인에 대한 증오도 서슴없이 드러낸 바 있었기 때문이다. 그의 반발에도 많은 작품들이 당시 〈퇴폐 예술〉 전에 걸렸다. 황금빛 노랑과 깊은 빨강의 강렬함을 힘찬 붓놀림으로 아우른 그의 표현주의 작품들은 〈퇴폐 예술〉 전에 걸리지 않기에는 너무 현대적이었기 때문일 것이다. 2차 세계 대전 중 히틀러에게 밉보여 수용소로 보내졌고 전후 죽을 때까지 예술가 지위를 회복 못한 '국가화가' 치글러보다는 나은 말년이라고 생각하면 놀데로서는 조금 덜 억울할지 모르겠다. 이 전시에 걸린 덕분에 나치 가담 행위가 조금 경감되었을 테니 말이다.

2014년 5월 6일, 뮌헨에서 한 80대 노인이 사망했다. 몇 년 전 저명 작가들의 '퇴폐 예술' 작품 1천 4백여 점을 아파트에 숨기고 살아온 것으로 확인되어 유럽 전역을 떠들썩하게 만든 구를리트 씨였다. 화상이던 아버지가 나치가 압수한 그림들을 팔아 치우던 일도 하였다니 출처가 의심 갈 만했다. 퇴폐 예술 작품들, 유대인 소유 압수품들, 그리고 합법 소유물이 섞여 있어 해결하자면 많은 수

고를 요하겠지만 사람들은 어떻게 해서든 과오를 바로잡을 것이다. 그해 3월에 독일 검찰은 아우슈비츠 의료진이었던 나치 전범을 체포, 구금했다. 그의 나이는 93세. 역사를 잊으면 똑같은 일이 반복된다는 교훈은 아무리 강조해도 지나침이 없다. 과거의 악성 씨앗을 철저하게 솎아 내는 것, 그것이 과거를 잊지 않기 위한 첫걸음이라는 사실도 마찬가지이다.

스승을 찾아 나서다

〈이사무 노구치와 치바이스: 베이징 1930 Isamu Noguchi and Qi
BaiShi: Beijing 1930〉 전, 노구치 미술관, 뉴욕 퀸즈, 2013.9.25.–
2014.1.26.

▪ 운명처럼 다가온 스승

1865년, 찢어지게 가난하던 중국 후난성 샹탄에서 한 아이가 태어
났다. 처음 얻은 아들은 몸이 많이 약했다. 일을 해야 할 나이에도
농기구조차 들어 올리지 못했다. 할 수 있는 일이라야 뒷산에 올라
땔감을 주워 모으는 게 전부였다. 그래도 손재주가 있었고, 외할아
버지 글방에 가서 어깨 너머 배우는 것도 좋아했다. 하지만 그도 무
언가 생계에 보탬이 되는 일을 해야 했다. 나이 열넷, 그는 동네 목
수의 조수가 되었다. 끌이나 조각칼 정도는 다룰 수 있었다. 이내
재미를 붙였다. 목장도 그를 알아봤다. 나중에 이 병약한 제자가 자
기 이름을 빛내 줄 거라며 따뜻한 칭찬을 보냈다. 어린 제자가 전래
된 문양을 넘어 자신만의 양식을 가미하여도 그 싹을 다독여 주었
다. 시골 목수 치바이스 Qi Baishi(제백석齊白石, 1865~1957)는 자신을 알
아보는 스승의 품을 찾았다.

맨해튼을 굽어보는 아스토
리아 쪽 허드슨 강변에 위
치한 노구치 미술관 전경
ⓒ The Noguchi Museum,
Photo: Elizabeth Felicella

1904년 로스앤젤레스에서 태어난 아이는 아버지를 볼 수 없었
다. 일본의 저명 시인이던 아버지는 이미 고국으로 떠나 새로운 일
본인 아내도 얻었다. 뒤늦게 아이는 아버지에게 "이사무勇"를 이름
으로 받았다. 일본에서 또래와 어울리지 못하던 그는 미국인 어머
니 성으로 미국에서 학교를 다니며 십대를 보냈다. 그는 예술가가
되고 싶었다. 열여덟, 고교 졸업 후 유명 조각가의 말단 조수로 일
하면서 조소를 배웠다. 오랜 후원자의 권유로 뉴욕 컬럼비아 의대
에 적을 두었지만, 야간 예술 학교를 다니며 예술적 열정을 가다듬

는 게 더 좋았던 모양이다. 흙을 매만져 새로운 작품을 창조하는 즐거움을 이길 것이 없었고, 손끝에 감도는 흙의 감촉은 힘겨웠을 어린 시절에 겪은 마음의 생채기들을 어루만졌다. 그의 재주는 금세 두각을 나타냈다. 야간 학교장이던 조각가는 의학 대신 전업 조각가로 삶의 침로를 잡기를 권했다. 그러나 그곳 교육은 아카데미즘에 뿌리박은 것, 모델과 똑같이 흉상을 만들고 과장된 자세의 기념물을 빚어야 했다. 예술적 혈기 가득한 그의 마음에 들기 어려웠다. 하지만 혼자서 형용할 수 없는 창작 욕구를 담아낼 그릇을 빚는 일은 너무나 어려운 일이다. 스승이 필요하다.

스물여섯까지 치바이스는 목수의 공구 상자를 어깨에 걸머지고 다녔다. 목공에 솜씨도 얼마간 알려졌고, 용케 빌려 본 명화집을 시간 날 때마다 임모하며 그림도 연마했다. 덕분에 동네에서 그림도 잘 그리는 목장으로 대접받는 수준은 되었다. 낭중지추인가, 그의 노력과 재능을 눈여겨 본 이들이 본격적 그림 수업을 받으라고 권하며 스승을 자처했다. 세필로 그리는 공필화도 배웠고, 다양한 서법도 손에 익혔다. 시도 암송하고 지었다. 그가 스스로 연마하는 모습에 흐뭇해하던 스승들은 각 분야의 이름난 친구들에게 제자를 소개해 주었다. 물론 '시골 목수' 출신이라는 표찰은 그를 시기하던 이들에게 좋은 먹잇감이 되었다. 부러 무시했고, 말도 걸지 않았다. 치바이스의 글과 그림에는 글공부한 이들의 작품에 배어 있다는 '서권기'가 없다며 혀를 차기도 했다. 그래도 그에게는 무시하는 말들을 흘려들을 수 있는 능력이 있었다. 그저 예술적 호기심이 동하는 대로 자신의 예술 영역을 넓혀 나갔다. 문인화 전통에 얽매

이지 않을 수 있었던 그는 자신의 경험을 바탕으로 화제를 넓혀 나갔다. 피곤에 지친 동네 농부도, 닳은 빗자루도, 갓 알을 깬 병아리도, 마른 옥수수 줄기도, 물속에서 톡톡 뛰는 징거미도 마음을 표현하는 예술의 전달자가 되었다. 삼십대 중반에는 돌에 인장을 새기며 손 안의 세계 속에서 유유자적할 수 있었다. 남의 눈을 신경 쓰지 않고 자기의 길을 다지면 마음의 평화가 오롯이 맺힌다.

예술적 스승은 굳이 직접 만나지 않아도 된다. 1926년 뉴욕의 한 갤러리에서 열린 전시회에서 본 루마니아 조각가의 작품들은 젊은 이사무에게 예술적 돌파구를 제시해 주었다. 콘스탄틴 브란쿠시(Constantin Brancuşi, 1876~1957)가 홍역을 치렀던 역사적 해프닝으로 우리에게 기억되는 전시회였다.(당시 미국 세관은 그의 작품들을 예술품 대신 산업용품으로 분류, 고율의 관세를 매겨 법정까지 갔었다.) 브란쿠시의 〈공간 속의 새〉를 본 순간, 추상 조각은 이사무에게 운명처럼 다가왔다. 예술적 견문을 넓히고 싶었던 그는 곧바로 구겐하임 재단 펠로십에 지원했다. 현대 예술의 본고장 유럽과 피

치바이스, 〈포도 넝쿨〉(1920년경). 화제의 정수를 간결하게 담은 치바이스의 그림에서는 주변 사물들에 대한 깊은 애정이 느껴진다.
ⓒ The Noguchi Museum

할 수 없는 자신의 뿌리 아시아 문화를 돌아보는 것이 목표였다. 파리에 1년, 인도와 중국, 일본을 돌아보는 데 또 1년을 쓴다는 계획, 지원 기준보다 3년이나 어렸던 스물둘 청년의 지원서는 당찼다. "자연을 자연의 눈으로 보는 것, 인간을 특별한 존중이 필요한 대상으로 보지 않는 것이 나의 (예술적) 희망이다." 또한 자신은 조각을 통해 동양의 문화를 엿보는 창을 내고 싶다고 말한다. 아버지가 시로써 그랬듯이 말이다. 성도 아버지를 따르기로 마음먹었다. 아

이사무 노구치, 〈아기〉(1930). 노구치는 처음 잡아 본 부드러운 중국화 붓으로 스승의 선을 따라 그려 본 듯하다. 농묵의 선으로 스케치를 한 뒤 그림의 중심축에 담묵의 흐름을 세워 뼈대를 입힌다.
University of Michigan Museum of Art, gift of Sotokichi Katsuizumi, 1949/1.190. Courtesy of The Noguchi Museum

버지가 자기를 환영하지
않더라도, 자신의 정체성
을 찾겠다는 의지를 담은
결정이었을 것이다. 다행
히 그의 지원서는 받아들
여졌다. 스승을 찾아, 자신
을 찾아 떠나는 젊은 이사
무 노구치Isamu Noguchi(野口
勇, 1904~1988)의 여정이 시
작되었다.

치바이스는 전각의 대가였다. 노구치 미술관에는
치 스승이 말도 통하지 않는 제자 노구치와 이별
할 때 정표로 새겨 준 인장도 전시되어 있다.
© The Noguchi Museum

　스승은 운명처럼 다가
온다. 아니 제자가 다가
오기를 기다리고 있는지
도 모른다. 1927년 파리에 도착한 노구치는 이내 브란쿠시를 만날
수 있었다. 그도 말도 통하지 않는 이 젊은이를 조수로 삼으며 열정
에 화답했다. 젊은이는 작업실 바닥도 닦고 작품 광도 내며 그의 곁
에 머물렀다. 스승과 같은 공간에서 일을 하며 시간을 보내는 일만
큼 큰 배움이 없고, 받기 어려운 가르침이 없다. 하얀 대리석 가루
를 뒤집어쓴 흰 수염의 브란쿠시가 일하는 뒷모습만큼 좋은 교본
은 없었다. 그의 가르침은 자신의 도전으로 얻을 수 있었던 최고의
선물이었다고 노구치는 회고한다. 대리석으로 청동으로 순수한 형
체를 추상해 내는 브란쿠시의 작품에서 노구치는 비정형 자연물을
오랜 시간 증류해 얻은 순수를 보았다. 추상은 자연의 본질을 포착

한다. 자신의 미래 작품들은 인간이 접하기 어려운 자연의 정수를 추출해 내는 일을 목표로 삼을 것이었다. 하지만 순수를 향한 열망이 과도하여 인간다움을 잃고 차가운 정형의 인공물만 남기는 일은 거부할 것이다. 인간적 따뜻함을 담은 자연적 추상이 그의 지향점이 될 터였다.

파리에서 시야를 넓힌 노구치는 계획과 달리 1930년이 되어서야 아시아로 발길을 돌릴 수 있었다. 시베리아 횡단 열차를 타고 유라시아 대륙을 가로질러 어린 시절을 보낸 일본에 입성할 작정이었다. 하지만 아버지가 그의 뜻을 가로막았다. 아버지는 '노구치' 성을 달고 일본 입국은 허용하지 못하겠다는 뜻을 전해 왔다. 아버지가 거부한 아들, 그 기분을 헤아릴 길 없다. 대신 그는 베이징으로 발길을 돌렸다. 그곳에서는 '시골 목수' 치바이스가 조각가 노구치를 기다리고 있었다. 당시 베이징에서 중국화를 수집하던 일본 금융인 카츠이즈미 씨가 둘을 잇는 가교가 되었다. 노구치는 이내 화폭에 호방하게 이지러지는 거장의 필법에 매료되었고, 제자가 되기를 자처했다. 자기를 거절한 '예술가' 아버지의 모습을 투사했을지도 모른다. 치바이스 역시 흔쾌히 이 젊은이의 마음을 받아들인다. 말 한마디 통하지 않아도 깊은 예술적 우애를 느꼈을 것이다. 여섯 달의 베이징 체류 동안 흙을 매만지던 그의 손에는 먹을 묻힌 부드러운 모필이 들렸고, 이젤에 캔버스를 세우는 대신 바닥에 넓은 종이를 깔았다. 삼차원 '양'의 세계에서 이차원 '선'의 세계 속으로 발을 디딜 참이다. 추상 조각이 복잡한 세계를 같은 삼차원 내에서 증류한 결과라면, 단순한 먹 선으로 재현된 세계는 차원

을 바꾸는 추상의 단계를 거친다. 곧 그가 또 다른 추상의 가능성을
배운 셈이다.

■ 스승은 있다

뉴욕의 숨은 명소 노구치 미술관The Noguchi Museum은 거장이었던 스
승과 거장이 된 제자가 만난 여섯 달을 돌아보는 〈이사무 노구치와
치바이스: 베이징 1930Isamu Noguchi and Qi Baishi: Beijing 1930〉전을 선
보였다. 당시 그들을 만나게 했던 카츠이즈미 씨는 1949년 자신이
모았던 두 거장의 그림들을 모교인 미시건 대학에 기증했고, 수장
고에서 잠자던 작품들은 한 젊은 큐레이터의 열정으로 2011년에
야 역사적 씨줄과 날줄이 꿰맞추어졌다. 미시건 대학 미술관과 노
구치 미술관이 함께 기획한 이 전시는 그 여섯 달의 그림들을 한 공
간에 담는다. 환갑을 지나 예술과 삶 공히 경지에 다가선 대가의 작
품에는 고졸한 맛이 가득하고, 이십대 중반 신진의 그림에는 스승
의 그림자를 쫓으며 자기 예술 세계를 희구하는 순수한 욕망이 배
어난다. '일필'의 멋에 매료된 노구치의 인물 크로키에는 새로운
세계를 만난 흥분과 자기 능력에 대한 젊은이의 두려움이 함께 비
친다. 농묵으로 가늘게 뽑은 외곽선으로 대상을 한 번에 묘사하기
는 하지만, 아직 붓을 쥔 손아귀에 자유롭게 힘을 주었다 풀거나,
붓 한 자루에 농담을 모두 담는 능수능란함은 보이지 않는다. 자기
한계를 아는 눈치다. 대신 담묵을 담뿍 묻힌 큰 붓으로 두터운 획을

삼각모자처럼 생긴 노구치 미술관의 다양하고도 여유로운 공간들은 그의 전성기 작품으로 가득하다. 자연의 정수를 담고자 했던 조각 사이로 천천히 걷는 것만으로도 마음이 가라앉는다.
© The Noguchi Museum, Photo: Elizabeth Felicella

덧붙여 그림에 중심을 부여한다. 마음을 담아 자유롭게 노니는 획의 경지에는 올랐다고는 할 수 없지만, 처음 모필을 잡은 이가 백지의 공포를 딛고 '일필일획'을 해낸 것만으로도 대견하다. 고도 베이징

의 고요함 속 먹물을 담은 붓이 스윽스윽 종이를 가르는 소리를 들으며, 노구치는 브란쿠시의 서구적 추상 조각의 영향을 벗어나 자신만의 따뜻한 추상을 시작할 수 있는 계기를 싹틔웠을 것이다.

인생의 깊이를 깨쳐 가는 젊은이로서도 이 시기는 중요했다. 갓난아기 그림이나 엄마가 아기를 돌보는 그림들에는 아버지의 인정을 받지 못하던 아픔을 어머니의 사랑으로 덜어 내려는 듯한 마음도 비친다. 그 공백을 치 스승과의 만남에서 채웠을지도 모른다. 이때의 기억은 얼마 뒤 기어코 도쿄에 돌아가 아버지와 침묵의 대화를 나눈 동력이었을 수도 있다. 그때 일본에서 전통 도예를 배우고 정원 조경 방식을 익힌 경험들은 이후 공공 미술과 대지 예술로 예술 세계를 넓히는 탄탄한 기초를 조성해 주었다.

삼각모자처럼 생긴 노구치 미술관의 다양한 공간들은 그의 전성기 조각 작품으로 가득 차 있다. 원초적 형태로 매끈하게 재단된 대리석 덩어리, 한 귀퉁이를 정으로 쪼아 떼어 낸 자연석들, 수백 번 어루만졌을 목조 작품, 황금빛 표면을 뽐내는 황동 연작 모두 그의 오랜 예술 여정의 한 단계 한 단계를 증언한다. 이 상설 작품들은 치 스승과 젊은 제자의 작품들과 어우러져 그 시절이 낳은 풍부한 결실을 보여 주는 역할을 부여받았다.

세 사람이 길을 가면 반드시 받들 만한 스승이 있다. 인정하기 어렵지 않다. 하지만 진정 어려운 부분은 내가 그 사람을 스승으로 따를 수 있는가이다. 주변에 스승으로 삼을 만한 이가 있는 것과 내가 의지를 갖고 그를 좇기로 결심하는 일은 완전히 별개의 문제이다. 스승이 필요하다면 찾아 나서야 하지 않겠는가. 목수 치바이스에

게 모든 것을 알려 주었던 스승들도, 말 한마디 편하게 나누지 못하는 노구치와 예술적 교류를 나눈 스승들도, 속내는 뛰어난 제자가 물어물어 찾아와 준 게 반가워서 더 신이 났을 것이다. 묵묵히 걷다 보면 스승도 제자도 언젠가는 같은 길을 가는 동료가 된다. 일본의 중국 침략으로 치바이스가 일본 지인들과의 관계를 모두 끊어야 했어도, 태평양 전쟁으로 일본계 미국인인 노구치가 애리조나 일본인 수용소에서 몇 달을 보내야 했어도, 그들이 걸었던 예술가의 길은 끊어지지 않고 같은 종점을 향해 나아갔다. 스승이 없음을 탓하지 말자. 이제는 찾아 나설 때이다. 다들 어디에선가 후학들의 분발을 기다리고 계실 터이다.

바위산 속 보금자리: 삶의 예술적 완성

〈근대적 자연: 조지아 오키프와 조지 호수 Modern Nature: Georgia O'Keeffe and Lake George〉 전, 조지아 오키프 미술관, 뉴멕시코 주 산타페, 2013.10.4.-2014.1.26.

■ 아인 랜드, '객관주의'

차가운 이성, 인간의 자유와 권리, 자기 이익의 증진, 그리고 낭만적 예술. 각각의 사람들이 자신의 존재 목적 달성, 즉 '인간 완성 human perfection'을 목표로 살아가는 세상을 꿈꿨던 아인 랜드 Ayn Rand(1905~1982)가 중요하게 여겼던 개념들이다. 인간 고유의 이성을 갈고닦아 '행복 eudaimonia'이라는 존재 목적에 도달하고자 하였던 아리스토텔레스 철학의 급진적 변용이다. 개인의 '완성'은 사회개혁의 시발점이 된다. 차가운 이성적 사유로 올바름을 향한 긴 여정을 밟으며 자기 안으로부터 혁명을 꿈꾸는 고독한 개인들, 이들은 새로운 사회의 주춧돌이 된다. 그녀는 이 여정을 '인간의 진정한 생존'이라 여겼다.

도덕과 윤리학은 생존을 위한 필수 요소이다. 그것이 없다면 인간다운 삶의 마지막 보루가 무너지니까. 옳고 그름에 대해 사유하

아인 랜드의 대표작 『움츠린 아틀라스』(1957)

지 않고 사는 사람은 인간으로서의 생존을 포기한 셈이다. 개인은 스스로 혼을 우뚝 세워야 하고, 사회는 그 장엄한 여정을 방해하거나 사상을 강요하지 말아야 한다. 남들 눈치나 보는 인간들의 나약한 혼을 거듭나게 만들고, 개인을 억압하는 세상을 개편하는 일은 올바른 철학의 정립을 통해 시작된다. 인간 완성을 꿈꾸는 사회는 그렇게 탄생한다.

소설가이자 철학자였던 그녀는 자기 사상을 '객관주의objectivism'라 명명했다. 인간이 지닌 지식과 가치는 '객관적'인 것이다. 대상 세계는 절대적, 독자적으로 존재하지만, 그것의 '객관적' 가치는 우리가 대상의 본래적 속성을 명석한 정신을 통해 인식할 때 비로소 얻어진다. 당연히 그것은 주관적 '느낌'으로 결정되는 것도 아니며, 인간의 인식 없이 대상에 원래 있던 것도 아니다. 세상의 '객관적' 가치는 우리 정신이 있어야 생성된다. 랜드가 생각한 세계 인식 도구가 이성이라면, 가치의 평가 기준은 우리네 삶이다. 인간의 삶은 곧 세계의 객관적 가치들을 발견하는 여정이면서, 가치에 근거를 부여하는 굳건한 척도이다. 그녀의 객관주의는 '나'에게 객관화의 전권을 위임한다. '나'가 '인간 완성'을 꿈꾸고, 투명할 정도

로 냉철한 이성적 판단을 자랑한다면 말이다. 세상의 가치 결정이 '나'의 몫이고, 그것이 '객관적'이기까지 하다면, 삶의 완성을 쫓는 개인은 '영웅'이 된다.

진정한 객관성은 나와 대상과의 조우에서 알 수 있고, 그 관계에 대한 성찰 없이는 어떤 세계 인식도 불가능하다. 예술도 마찬가지다. 예술가의 작품은 그와 세계의 관계를 반영한다. 대상에서 어떤 형태를 추상해 내는 일도, 또 자신만의 형식을 창조하는 일도, 결국 그 관계에서 움튼 새싹을 알뜰히 보살핀 결과이다.

유럽의 영향 없이 자생적인 미국 모더니즘을 키워 낸 화가 조지아 오키프Georgia O'keefe(1887~1986)도 그 성찰적 객관성을 추구했다. 그는 객관적 대상과 추상적인 것에 대해 이렇게 전한다. "많은 사람들이 객관적인 것과 추상적인 것을 분리해서 생각하곤 합니다. 그런데 '객관적(구상적)' 회화라도 '추상적'으로 훌륭하지 않다면 좋은 그림이 아닙니다. 언덕이나 나무가 지닌 선과 색채들이 작가의 '추상'을 통해 작품 속에 어우러졌을 때 무언가 전달하게 되지요. 제게 회화의 기본은 이것입니다." 추상화는 어려운 게 아니다. 본래적 대상 세계가 어떤 인간과 만나서 관계를 맺고 재탄생한 것, 아인 랜드의 말로 풀자면 인간을 통하며 '객관적' 가치를 얻게 된 것일 뿐이다. 게다가 랜드의 말이 맞다면 자연 대상에 '객관적' 가치를 올곧게 부여하기 위해서는 그 척도인 예술가의 삶을 오롯이 세워야 한다.

사막의 은둔자

오키프는 1949년 예순둘이 되던 해 뉴멕시코 주 아비키우로 거처를 옮긴다. 남편 스티글리츠Alfred Stieglitz(1864~1946)가 있던 뉴욕과 이곳을 오가며 살던 그는 남편이 세상을 떠나자 여기에 완전히 정착하기로 한 것이다. 척박한 돌산과 협곡으로 둘러싸인 사막을 내려다보는 언덕배기에 집을 하나 마련하였다. 15년 전 이곳을 방문하자마자 그 힘에 매료되어 점찍어 둔 장소였다. 다 무너져 뼈대만 남은 유적급 어도비 주택 하나를 오랜 청원 끝에 얻어 품을 들여 고치고 살았다.('어도비Adobe'란 벽돌 뼈대 위에 두텁게 진흙을 덧발라 말

려 짓는 사막 건축 스타일을 칭한다.) 사막 속 평원 '고스트 랜치'와 협곡 '화이트 플레이스'를 내려다보는 이 자리에 살면서 그는 틈만 나면 사막의 협곡 가운데로 스케치 여행을 떠났다. 심한 일교차에도 아랑곳하지 않고, 며칠씩 혼자 캠핑을 하면서 돌무더기를 매만지며 시시각각 빛깔이 변하는 깎아지른 협곡을 그리고 또 그렸다. 동물 뼈를 좋아하던 그는 '뼈 탐험'도 자주 다녔고 그것을 열심히 그렸다. 사막에서 일어나는 '죽음의 창조' 행위였다. 척박한 뉴멕시코의 자연을 그의 마음으로 추상화하고 '객관화'하였다. 사막의 힘, 자연의 아름다움, 생명의 강인함은 언제나 경외의 대상이었다. 그에 깃드는 햇빛은 사막의 역설적 생명력, 즉 죽음의 찬란함을 빛나게 하는 원동력이 되었다. 이곳을 너무나 사랑한 나머지 '미친 듯이 열심히 이곳을 그리면 신이 나를 이곳에서 살 수 있게 해 주겠지'라고 생각했다고 말하는 아흔의 백발 할머니, 눈도 보이지 않게 된 그가 상기된 얼굴로 그때를 회상하는 모습에는 당시의 흥분이 생생하다. 할머니는 담담히 말한다. 이곳에서 마침내 '진정한 나'를 찾았다고, 이곳은 진정한 '나의 나라'라고.

뉴멕시코 산타페, 해발 2천 미터가 넘는 고원 위에 위치한 이곳에 가면 일상의 속박을 벗는 느낌이 든다. 일 년에 3백 일은 그저 짙푸른 하늘과 맞물린 투박한 돌산이 자아내는 풍경이 비현실적이기에 더욱 그렇다. 4백 년 넘게 지속된 뉴멕시코 주의 수도이지만, 인구 7만도 안 되는 작은 도시이다. 오키프가 삼십 년 남짓 여생을 보낸 집은 여기에서도 더 고원 깊은 곳으로 차로 한 시간여 올라가야 한다. 사막이라고는 하지만, 우리가 머리에 떠올리는 죽음의 모

오키프가 자주 그림 캠핑을 떠났던 '흰 곳(화이트 플레이스)'
Photo © Morning Bray Farm

래 언덕 같은 곳은 아니다. 우뚝우뚝 솟은 돌산 자락에는 가시투성이 선인장과 함께 나름대로 나무도 있고, 사람 사는 목장도 있다. 산자락에 위치한 그의 집 꾸밈새는 단출하다. 단순하지만 육중한 갈색 직육면체 덩어리 몇 개가 교류하여 만드는 공간이 그의 '나라'이다. 푸른 하늘 한가운데에서 잘 벼리어 둔 칼날처럼 날카롭게 사물에 내리꽂히는 태양 광선, 그것이 시시각각 재단하는 각종 물건의 그림자들이 이곳의 최고 장식품들이다. 집은 그가 손수 먹을거리를 가꾸던 정원 옆으로 돌아 들어간다. 건조한 이곳, 일주일에 딱 두 시간 정원에 물을 댈 수 있음에도 그는 온갖 나무와 작물을 다 심어 두었다. 매일 반복했다던 이른 아침 두어 시간의 노동, 그는 흙을 만지며 생명의 기운을 전이받았을 것이다. "사람들이 나무였다면 그들과 잘 지낼 수 있었을 텐데"라고 혼잣말하던 그, 이 토박한 곳에서도 뿌리박고 힘써 스스로를 키워 내는 나무들이 대견해 보였을 것이다. 헛간으로 쓰는 공간에는 농기구들이 가지런히 매달려 있고, 오키프가 즐겨 그린 숫양의 머리뼈들이 걸려 있다.

진흙 덩어리 하나가 하나의 독립 공간을 이룬다. 한 덩어리는 서재와 거실이며, 다른 덩어리는 부엌과 침실이다. 아담한 거실과 부엌에는 삼십 년 전 사용하던 자질구레한 물품들이 가지런하게 놓여 있다. 성품이 느껴진다. 그녀가 걸었을 하루의 여정이 눈에 선하다. 마지막 진흙 덩어리 속 광경은 장대하다. 그녀가 끊임없이 대상을 객관화하여 화폭에 옮기던 화실이다. 이 공간에 들어가면 넓은 유리창 바깥에 돌산과 협곡이 한눈에 내려다보인다. 숭고 체험이 절로 일어난다. 이곳의 땅과 하늘을 추상화한 만년의 작품은 창밖

오키프가 시력을 거의 잃
고도 계속 그림을 그렸던
아비키우 집 작업실 내부
© Georgia O'Keeffe
Museum, Photo: Herb
Lotz

풍경과 대비되며 이 공간 속에 녹아든다. 그의 집 속 시간은 그가 병으로 이곳을 떠난 1985년을 기준으로 정지되었다. 눈이 보이지 않아 작품에 손을 댈 수 없게 된 것이 1972년이니, 이곳에서 그림을 그리던 흔적은 많이 남아 있지 않다. 단지 화실 한쪽 작은 침대가 그의 마지막 자취와 이 공간에 대한 애정을 묵묵히 대변하고 있다.

이곳에서 오키프는 그리 외롭지 않았다. 안셀 아담스나 이사무 노구치 등 당대 예술가들이 종종 찾아와 말벗을 자처했고, 그의 사진을 찍고 그와 함께 그림을 그렸다. 그들이 함께 어우러진 모습이 환영처럼 보이는 듯하다. 그들은 정적과 햇살 속에서 식사를 하고, 경이로운 풍경을 내려다보며 그저 흐뭇하게 웃으며 함께 며칠

을 보냈을 것 같다. 예술 이야기도, 세상 이야기도, 남들 이야기도 하지 않았을 것 같다. 따뜻하고 발랄한 침묵이 오고 가며, 마음의 대화가 가능할 공간이다. 화실 한쪽의 쪽문을 열고 나오자 다시 정원 귀퉁이로 돌아왔다. 이 어도비 덩어리들이 만든 길지 않은 동선에는 그의 삶에 담긴 여정이 고스란히 녹아 있다. 생명 유지를 위한 노동과 자기 삶의 의미를 찾기 위한 창조, 그는 이 두 가지로 인생을 간결하게 마름질하였다. 군더더기가 없다. 인간의 진정한 생존이다. 그의 예술적 여정 동안 회화적 발전이 없던 것도, 예술적 성취를 못 이룬 것도 아니었다. 이미 세간의 유명 인사였던 그에게 존경심 어린 찬사가 이어졌다. 하지만 자신에 대한 세상의 대접이 바뀌어도 그의 삶은 변화가 없다. 한 세기에 필적하는 시간 동안 올곧게 처음과 끝이 동일하게 이어졌다.

■ 호숫가에서 보낸 젊은 시절

산타페 다운타운에 있는 조지아 오키프 미술관Georgia O'Keeffe Museum 에서는 언제나 그의 올곧은 삶을 가늠케 해주는 전시가 열린다. 2013년 연말에는 1920년대 중반, 훗날 그의 남편이 된 스티글리츠와 뉴욕 근교 조지 호수에서 머물며 그렸던 작품들을 모은 〈근대적 자연: 조지아 오키프와 조지 호수Modern Nature: Georgia O'Keeffe and Lake George〉 전이 열렸다. 미국 현대 사진의 선구자였던 스티글리츠는 1915년경 자신에게 우편으로 배달된 오키프의 그림만 보고 그

뉴멕시코 주도 산타페에 있는 조지아 오키프 미술관. 20년도 안 된 젊은 미술관임에도 오키프와 관련된 작품 3천여 점을 소장하고 있다. 그의 그림 1,149점과 다른 작가들이 오키프와 관련하여 남긴 것들이다.
© Georgia O'Keeffe Museum, Photo: Robert Reck

의 예술에 매료되었다. 오키프의 친구가 뉴욕에서 미국 최초의 현대 회화 화랑 '291'을 연 스티글리츠에게 자랑 삼아 오키프 그림을 보낸 것이었다. 그는 텍사스에 있던 오키프와 편지로 예술적 교류를 시작하였다. 1917년에는 '291'에서 오키프 개인전을 열어 뉴욕 미술계에 그를 두루 알리기도 하였다. 현대 예술에 대한 서로의 공통된 비전은 호감으로 바뀌었다. 스티글리츠는 오키프를 모델로 인간의 아름다움을 포착한 사진 작품 3백여 점을 발표하였고, 오키프의 대표적 작품인 강렬한 꽃 그림들은 그를 통해 배운 사진 특유의 앵글을 정물화에 적용한 결과이기도 했다. 하지만 세상은 그녀의 그림을 제대로 보아 주지 않았다. 23년 연상 유부남 작가를 사

랑했고, 그의 작품 속 나체 모델이 되었던 그녀는 자신의 뜻과 무관하게 미술계 내에서 '섹슈얼리티'의 화신이 되어 있었다. 그의 추상 작품들마저 섹슈얼리티를 담은 것으로 해석되었다. 강렬한 색채와 과감한 구도로 캔버스를 가득 채운 꽃 한 송이 그림을 '여성의 성적 욕망의 표현'으로 일축하는 일쯤은 쉬운 것이었다. 이 단선적 설명 방식은 여성 화가가 거의 없던 시절 누군가 한 명은 당해야 할 수모였겠지만, 섬세한 마음의 작가가 쉽게 감내할 수 있는 일은 아니다. 미술계의 관습적 반응에 충격을 받은 오키프는 한동안 사과, 배, 나뭇잎 등 구체적이면서 중첩된 의미를 찾기 어려운 사물들만을 화폭에 옮겼다. 그렇다고 그의 추상적 '객관화' 과정이 후퇴한 것은 아니었다.

스티글리츠와 여름을 보내던 조지 호숫가의 집, 30대 후반의 오키프가 그곳에서 살던 모습은 아흔의 아비키우 할머니의 동선과 똑같았다. 그는 정원을 가꾸고, 밭을 일구었다. 특히 옥수수를 기르는 데 관심을 쏟았다. 매일 아침 수염 끝에 맺힌 이슬방울이 또르르 굴러 내려 잎사귀가 겹쳐진 줄기 안으로 빠져드는 모습을 보는 걸 좋아했다. 그 속에 작디작은 호수가 탄생했다며 감격했다. 그는 조지 호수 근처에서 보이는 모든 것들을 추상하여 화폭에 옮겼다. 하늘에 흘러가는 구름을, 물안개가 피어오르는 새벽 호수를 그렸다. 살랑살랑 바람에 맞아 이지러지는 자작나무를, 고요한 밤 수면 위에 일렁이는 달과 별을 그렸다. 가을 산책 중에 주운 낙엽은 캔버스를 채우며 새로운 존재로 거듭나고, 봄맞이 나가 만난 꽃잎의 생명력은 그대로 화폭에 옮겨진다. 숲 속 웅덩이에 비친 세상에도 눈길

조지아 오키프, 〈가을의 나무들〉(1920/1921) © Georgia O'Keeffe Museum

을 주었고, 풍파에 옹이 진 나뭇둥걸도 화가의 시선으로 어루만졌다. 그 시절 그림들에는 단 하나의 원칙이 엿보인다. '객관적 대상'이 주는 이미지들을 자기의 회화 언어로 분할하고 추상화하여 재구성하는 것이다. 오키프는 대상에 자기 자신을 입혔다. 대상은 그 시선과 마음을 건네받고 새롭게 '객관화'된 모습으로 거듭난다.

삶의 완성을 향해 묵묵히 발걸음을 떼는 사람을 보며 우리는 숭고함을 느낀다. 자기완성을 향한 여정은 언제나 고달프다는 것 정도는 우리도 잘 알기 때문이다. 사람들의 비아냥거림에도 장식적 건축을 거부하고 모더니즘 건축을 설파하는 독자적 정신의 상징인 건축가 로어크(아인 랜드의 출세작인 『마천루The Fountainhead』(1943)의 주인공)에게 매료되는 것은 당연한 일이다. 하지만 아인 랜드가 나중에 말하듯 그 완성을 향한 여정이 자기 이익 추구와 동치인지는 잘 모르겠다. 자기 이익 추구에 대한 사회의 통제를 거부하고, 그 사람이 응당 갈고닦았을 차가운 이성의 제어 능력을 믿으라는 그의 말도 실현 가능성이 의심스럽다. 미국 자본주의의 이상적 영웅을 그려 내고 '객관주의'의 초기 사상을 설파했다는 랜드의 방대한 소설 『움츠린 아틀라스Atlas Shrugged』(1957)의 이야기가 떨떠름하게 다가오는 이유도 여기에 있다. 소설은 자유방임 시장주의 속 성공한 기업가들을 '인간 완성'을 이룬 표본으로, 그들을 방해하는 사회의 개입은 악덕으로 그린다. 그러나 사람들과의 교류와 사회의 지원 없이는 개인의 성공도 어렵다. 또 차가운 이성으로 욕망을 완벽히 통제할 것이라는 전제의 실현 불가능함도 우리는 안다. 고도화된 현대 자본주의하에서 자기 이익을 인정하고 그 견제를 그의 이

성에 맡기는 일은 욕망을 교묘히 포장해서 결과만 얻는 일을 권장하는 것과 동일하다. '자기 합리화'에만 천재적으로 이성을 사용하는 이들을 볼 만큼 보지 않았던가.

이성은 추론의 시작점이 될 어떤 근원적 원리 없이 옳고 그름을 알 수 없다. 삶의 바람직한 방향이 그 원리에 담겨 있다면, 이성은 그것을 제시할 수 없다. 그것을 찾기 위해 마음속 깊은 곳, 무엇이 옳고 그른지 아는 본성을 다시 떠올릴 때이다. 다른 이의 아픔을 보고 마음 씀이 생기는 인류애, 부정의한 일에 대한 본능적 의분, 이러한 마음들을 내 안에서 빛나는 가치의 북극성 삼아 나의 삶을 매만져 가야 한다. 두렵고 어려운 일이다. 세상이 험할수록 두려움은 더 커진다. 그러나 진정한 인간의 생존을 원한다면 그 방향을 고집하며 용기 있게 앞으로 걷는 것 외에 방법이 없다. 자기를 딛고 서는 일, 이것은 삶과 예술 모두에 적용된다. 70년 동안 그림을 그렸던 호호할머니는 자신의 삶에 대해 말한다. "화가가 되는 것은 용기가 필요하다. 나는 항상 칼날 위를 걷는 기분이었다. 떨어지면 어떻게 하냐고? 다시 올라가서 걸을 것이다."

미래를 보는 따뜻한 안목

〈소시에테 아노님: 미국을 위한 모더니즘Société Anonyme : Modernism for America〉 전, 예일대 미술관, 2012.12.4.–2013.6.23.

■ Société Anonyme, Inc.

1920년 두 남자와 한 여자가 미국 최초의 현대 미술 단체를 꾸렸다. 맨해튼 동쪽 47번가의 작은 건물을 미술관으로 꾸몄다. 남자 중 한 명은 브루클린에서 자란 미국 사람이었고, 다른 한 명은 겨우 5년 전 뉴욕에 처음 와 본 프랑스 사람이었다. 미국인이 먼저 모임 이름을 제안했다. 최신 프랑스 잡지에서 본 구절인데 멋있다면서 "소시에 테 아노님Société Anonyme"이라는 이름을 대었다. 영어로 바꿔 보면 '익명의 협회'이니 얼마나 '다다dada'적인 말인가.('다다'는 의미보 다는 '반예술'을 지칭하려 쓰인 말이었다.) 곁에 있던 프랑스 사람도 멋 진 이름이라며 흡족해했다. 프랑스말로 '주식회사'를 뜻하는 법적 용어였기 때문이다. 그는 같은 뜻의 영어 표현 "Inc."를 스윽 덧붙 였다. '회사, 회사.' 그리하여 더욱 '다다'적인 뜻의 이름을 지닌 단 체 "Société Anonyme, Inc."가 탄생했다. 이곳은 실험적 예술을 전

소시에테 아노님의 설립자 캐서린 드라이어와 마르셀 뒤샹이 1936년 여름 드라이어의 코네티컷 집 '피난처The Haven'의 서재에서 찍은 사진. 뒤샹은 브루클린 전시를 마치고 배송 중 파손되어 버린 〈커다란 유리〉에 기대어 있고, 책이 빼곡히 꽂혀 있는 서가 위에는 그가 캔버스에 그린 최후의 그림 〈Tu m'〉가 걸려 있다.

문으로 전시하며 처음으로 '현대 미술관' 칭호를 사용하였고, 뉴욕과 유럽을 이으며 현대 미술을 전파하는 교량이 되었다.

프랑스 사람은 뉴욕에 와 보기도 전에 자기 작품부터 먼저 선보였다. 1913년 〈아모리 쇼〉에서 사람들을 놀라게 한 〈계단을 내려오

소시에테 아노님의 패널(작자 미상)
© Yale University Art Gallery

는 누드 No.2〉로 이미 뉴욕에서 그는 대서양 바다 건너에 사는 전설적인 예술가가 되어 있었다. 마르셀 뒤샹Marcel Duchamp(1887~1968)이 당시 유럽의 흉흉한 분위기를 뒤로하고 1915년 맨해튼에 첫발을 디뎠을 때, 그에 대한 뜨거운 관심은 당사자를 놀라게 하기 충분했다. 1917년 소변기를 〈샘〉이라는 표제하에 출품한 일은 뉴욕의 관심에 대한 그다운 응답이었을지도 모른다. 한편 양장 일을 하는 러시아계 유대인 집안에서 자랐던 미국인에게 아모리쇼에서 받은 영감은 예술 활동에 본격적으로 매진하게 된 계기가 되었다. 만 레이Man Ray(1890~1976)는 이후 전통 회화 작법에서 벗어나 사진 및 대상의 '아상블라주(조합)'를 이용하여 새로운 이미지를 창조하는 길을 택했다. 다양한 현대 예술을 갈구했던 레이와 보다 자유로운 세계를 원했던 뒤샹이 이내 가까워졌음은 물론이다.

소시에테 아노님의 두 열혈 청년 뒤에는 온화하고도 뚝심 있는 열 살 손위의 여성 동료 캐서린 드라이어Katherine S. Dreier(1877~1952)가 있었다. 두 청년 모두 이십 대 중반부터 미술계를 흔들던 '앙팡

테리블'이었지만, 자신들
이 가는 길을 누군가가
깊고도 따뜻한 눈으로 바
라봐 주는 것은 언제나
힘이 되었다. 그녀는 새
로운 예술에 애정을 담았
고, 긍정적 변화를 보는
안목을 가졌을뿐더러 곧
바로 실행에 옮기는 추진
력까지 지닌 사람이었다.
드라이어는 아모리쇼에

뒤샹이 드라이어에게 보낸 편지
© Société Anonyme Archive

유화 두 점을 거는 등 작가로도 활동하였으나, 정작 재능을 발휘한
것은 젊은 작가들을 돌보고 현대 예술을 전파하는 다리 역할을 하는
일이었다. 소시에테 아노님의 설립 목적을 '교육'으로 못 박은 것도
그의 뜻이었다. 진보적 예술 안에 꼭꼭 숨어 있는 아름다움과 작품
바깥으로 흘러넘치는 생명력을 사람들로 하여금 맛보게 하는 일은
곧 그의 삶의 목표와도 같았다. 1920년 4월 30일 소시에테 아노님
미술관 개관전이 열렸다. 당시 기자는 "입장료 26센트가 아깝지 않
을 것이다. 입장료가 두 배인 그 어떤 영화도 이보다 더 기억에 남지
않기 때문"이라 소회를 적는다. 이 전시에서 느낀 시각적 충격, 자신
이 가졌던 예술관의 흔들림을 상술한 것이리라.

■ 예일대 미술관

90여 년 전 역사적 전시회에 걸렸던 작품들은 코네티컷 주 뉴헤이번 예일대학교 미술관Yale University Art Gallery에서 오랜 지기처럼 조우한다. 현대 건축의 거장 루이스 칸Louis Kahn(1901~1974)이 설계한 이 미술관은 마주 보는 칸의 유작 예일 영국 미술관Yale Center for British Art과 함께 뉴헤이번의 문화 중추 역할을 맡고 있다. 누구에게나 열려 있는 이 미술관은 14년이라는 시간이 소요된 기나긴 확장 공사를 마친 기념으로 〈소시에테 아노님: 미국을 위한 모더니즘Société Anonyme: Modernism for America〉 전을 선보였다.

첫 전시실은 1920년대의 첫 개관전을 재현한다. 그때 걸렸던 작품

30여 점이 그대로 자리를 채운다. 백 년 세월은 경륜 있는 심판이 되어 걸작과 범작의 경계를 여실히 드러내 주지만, 그래도 마음속 시공간을 과거로 되돌려 따뜻한 시선으로 응시하면 새로움을 향한 예술가들의 고뇌와 열정을 느낄 수 있다. 붓을 쓰지 않고 에어브러시로 칠하는 기법을 사용한 '회원' 만 레이의 〈Dancer/Danger〉(1920), 청년 시절부터 뒤샹과 알고 지내다 '뉴욕 다다'의 핵심이 되었던 피카비아의 〈보편적 매춘〉(1916-17)은 이미 고전이 된 듯하다. 드라이어가 브란쿠시한테 구매하여 중앙에 놓았던 힘 있는 조각 〈작은 프랑스 소녀〉(1914-18)나, 드라이어의 모습과 닮았다는 이유로 전시했던 고흐의 〈아들렌 라부〉(1890) 초상이 없었던 것은 아쉬움으로 남았다. 재현된 개관전 뒤로는 드라이어의 초청으로 소시에테 아노님 미술관에서 첫 미국 개인전을 연 유럽 작가들의 작품들이 걸려 있다. 이름만 나열해도 유럽을 다니며 예술가들을 선택한 그녀의 안목을 가늠할 수 있다. 독일 바우하우스에서 가르치던 추상화의 아버지 바실리 칸딘스키Wassily Kandinsky(1866~1944), 그리고 그의 막역한 친구이자 동료였던 파울 클레Paul Klee(1879~1940)뿐만 아니라 입체주의를 자신의 예술관으로 삭여 내어 유미적 기계주의를 알려준 페르낭 레제Fernand Léger(1881~1955)의 개인전도 이곳에서 열렸다.

현대 미술 전파를 위한 이들의 노력은 1926년 11월 브루클린 미술관에서 열린 〈국제 현대 미술International Exhibition of Modern Art〉 전에서 정점에 올랐다. 주전시실은 그때 전시된 작품을 담아 역사에 남은 그들의 커다란 족적을 기념한다. 기획은 전적으로 소시에테 아노님의 몫이었다. 당시 회장은 칸딘스키가 맡고 있었지만, 작품 선

정과 작가 초빙은 뒤샹의 조언을 받아 드라이어가 진행했다. 뒤샹과 언제나 의견이 일치한 것은 아니었지만, 그녀는 중요한 작품을 모두 망라하려 애썼다.(몬드리안 그림 전시를 탐탁히 여기지 않았던 뒤샹의 마음을 돌리기 위해 드라이어는 꽤 오래 설득했다고 전해진다.) 예술의 수도 파리에서 활동하던 작가들은 물론 독일, 네덜란드, 스페인, 헝가리, 루마니아, 이탈리아와 일본까지 고독 속에서 예술의 전위를 형성하며 묵묵히 작업에 몰두하던 예술가들을 브루클린으로 불러모았다. 13년 전 숱한 화제를 뿌렸던 아모리 쇼와 유사한 성격이었다. 그러나 그동안 세상은 바뀌었다. 셀 수 없는 목숨을 앗아 간 세계 대전은 끝났고, 대공황 목전의 호황은 사람들을 달뜨게 만들었다. 새로움에 대한 갈망도 품게 되었고, 이는 곧 남보다 먼저 그 길을 간 이들에 대한 동경으로 바뀌었다. 이들의 '교육' 활동은 헛되지 않았다. 사람들은 동시대의 예술을 보기 위해 몰려들었고, 브루클린 미술관은 6주 전시를 일주일 연장해야 했다. 5주간 무려 5만 명 남짓 몰린 "통상적이지 않은 관심" 때문에.

두 층에 걸친 특별전은 뒤샹 작품의 아우라로 가득 찬다. 성실한 후원자였던 드라이어가 구매한 작품들이다. 먼저 위층에는 〈회전 유리 패널Rotary Glass Plates〉(1920)이 놓여 있다. 축에 고정된 네 장의 유리판 양 끝에는 1차 세계 대전 전투기 프로펠러처럼 검은 띠가 그려져 있고, 축은 모터에 연결되어 있다. 전기를 넣으면 빠른 속도로 돌며 서른 개의 동심원을 그려 낼 것이다. 낡은 모터의 징징거림이나 파르르 공기를 가르는 소리 등은 덤으로 얻는 효과다. 만 레이는 시대를 앞선 키네틱 아트이자 옵아트였던 이 작품의 조수 역할

전시 광경. 뒤샹의 〈회전 유리 패널〉 뒤로 몬드리 안의 작품이 걸려 있다. Photo © 최도빈

을 톡톡히 해냈다.(처음 작동 스위치를 켰을 때 유리판 하나가 맹렬히 돌다 튕겨져 나와 레이의 목을 자를 뻔했다고 한다.) 아래층 천장에는 낡은 눈삽 하나가 걸려 있다. 뒤샹이 미국에 건너온 뒤 처음 선택한 레디메이드 작품 〈부러진 팔에 앞서서 혹은 삽In Advance of the Broken Arm or Shovel〉(1915)이다. 눈삽 뒤로 커다란 흑백 사진이 비친다. 배경은 드라이어의 뉴헤이번 근교의 집 안, 그곳에서 뒤샹은 자기 작품 〈그녀의 독신남들에게 발가벗겨진 신부, 조차도The Bride Stripped Bare by Her Bachelors, Even〉(1915-23) 일명 "커다란 유리Large Glass"에 편안히 기대어 있다. 1926년 브루클린 미술관에 홀연히 등장한, 나중에는 뒤샹의 어떤 작품보다도 후대에 큰 영향을 준 작품이다. 유리가 산산

조각 난 걸 보니 브루클린 전시를 마친 후이다. 이 작품은 전시 뒤 배
송 중에 깨졌고, 뒤샹은 나중에 파편들을 이어 붙여 이 물리적 파괴
를 또 다른 조형 요소로 격상시켰다. 이 작품은 브루클린에서 공개
된 뒤 드라이어가 죽기까지 그녀의 소유로 있었다.

　양장한 책들이 빼곡히 들어서 있는 서가 위에도 그림이 걸려 있
다. 뒤샹의 〈Tu m'〉(1918), 드라이어가 그에게 위촉한 작품이다. 다
양한 색의 마름모꼴 면이 캔버스 중앙으로 무한 확장해 나아간다.
그 아래 뒤샹이 레디메이드로 선보였던 자전거 바퀴가 어른거리
고, 그 위는 와인 따개 그림자가 덮는다. 양옆에는 그가 매진했던
수학적 곡선과 원들이 각기 방향성을 지니고 진행한다. 양쪽에서
증폭되던 힘은 가운데에서 충돌하고, 빳빳한 솔기로 뒤덮인 병 닦
는 솔 하나가 툭 캔버스를 찢고 튀어나온다. 그림자 위 손가락도 가
까스로 옷핀 몇 개로 마무른 캔버스 중앙의 솔을 가리킨다. 마치 자
신이 추구하는 진화된 예술을 보라는 듯, 뒤샹은 권태로운 화폭을
찢고 나온 반항적 존재가 된다. 묵은 때처럼 세상 곳곳 덕지덕지 붙

마르셀 뒤샹, 〈Tu m'〉(1918)
© Yale University Art Gallery

은 관습과 무지, 가식을 벗기는 거친 솔이다. 이는 뒤샹이 캔버스에 그린 마지막 그림이었다. 제목은 "나는 네가 지겨워"로 해석되니 개인사 한 장을 마무리하는 것으로 볼 수 있겠다. 사실 〈소시에테 아노님〉 특별전은 첫선을 보인 지 6년이나 지났다. 물론 철 지난 기획을 재개관전으로 택했을 리는 만무하다. 원래 소시에테 아노님과 관계된 수백 점의 현대 미술 작품들은 모두 예일대 미술관 소장품이었다. 미술관 측은 먼저 미 전역을 돌며 이를 선보였고, 피날레의 장소로 새 전시실을 택한 것이다. 소시에테 아노님 설립 30주년이던 1950년, 나이가 들어 버린 드라이어와 뒤샹은 예일대 근처 클럽에서 조촐한 행사를 가졌다. 기념식이자 공식 해산식이었다. 뜨거웠던 한 시대가 그렇게 막을 내렸다. 해산 2년 뒤 드라이어는 세상을 떠났다. 그녀의 소장 작품들은 예일대 미술관으로, 역사적 자료들은 도서관으로 기증되어 소중히 보호되고 있다. 그녀가 보여준 예술에 대한 따뜻한 시선은 이곳에 남아서 인간에 대한 뜨거운 시선을 보내고자 하는 후대들을 어루만지고 있다.

전위적 현대 예술의 낭만,
새로운 예술을 꿈꾼 친구들

〈신부 주위에서 춤추기: 케이지, 커닝햄, 존스, 라우센버그, 뒤샹
Dancing around the Bride : Cage, Cunningham, Johns, Rauschenberg
and Duchamp〉 전, 필라델피아 미술관, 2012.10.30.−2013.1.21.

■ 다섯 사람

1952년 늦여름 뉴욕 주 우드스탁에서 열린 피아노 리사이틀에 입
장한 피아니스트 데이비드 튜더David Tudor는 피아노 앞에 가만히
앉았다. 숨을 가다듬은 그는 손을 들어 피아노 건반 덮개를 닫았다.
시계를 지켜보던 그는 30초가 지나자 다시 덮개를 열었다. 한 악장
이 끝났다는 신호였다. 잠시 후 그는 다시 덮개를 닫고는 2분 23초
간, 그리고 또 1분 40초 동안 앉아 있다가 건반 덮개를 열고 일어섰
다. 그동안 숲 속에 이는 바람, 지붕 위에 떨어지는 빗방울 소리, 당
황한 관객들이 수군거리는 소리들이 연주회장을 스쳐 지나갔다.
존 케이지John Cage(1912~1992)의 〈4분 33초〉가 세상에 첫선을 보인
날이었다.

　1953년 머스 커닝햄Merce Cunningham(1919~2009)은 자기 이름을 딴
무용단을 창립했다. 몸짓 자체가 지닌 예술적 본질에 천착한 그의

언덕 위에 희랍 신전 양식
으로 지은 필라델피아 미
술관 전경
Photo ⓒ 최도빈

춤은 무용사의 새로운 장을 열었다. 그가 춤을 단련했던 현대 무용
의 어머니 마사 그레이엄Martha Graham(1894~1991) 무용단을 떠나 독
립한 지 10년 만이었다. 창립 초기 단원들은 작은 승합차 한 대에
너끈히 타고 공연을 하러 다녔다. 무용수들 외에 음악가 둘과 디자
이너가 함께 다녔다. 운전은 상임 작곡가 존 케이지가 도맡아 했고,
디자이너 라우셴버그는 매니저 일도 맡았다. 연주자 데이비드 튜
더도 해야 할 일이 많았다.

1954년 맨해튼 남단 풀턴 거리에 살던 라우셴버그Robert
Rauschenburg(1925~2008)는 뭔가를 만들 궁리를 하고 있었다. 그는 방
한구석에 처박혀 있던 타자기용 종이를 밀가루 풀로 이어 붙이기

185

로버트 라우센버그, 〈자동차 타이어 자국〉(1953), Collection SFMOMA, © Robert Rauschenberg Estate / Licensed by VAGA, New York

시작했고, 종이는 6미터를 족히 넘는 길이로 늘어났다. 그는 친구처럼 지내던 대학 시절 교수님에게 전화를 걸어 시간이 있는지 물었다. 그 지인은 낡은 포드 모델 A를 몰고 왔다. 그는 울타리에 칠하는 검정 페인트를 꺼내 비에 젖은 길바닥에 뿌렸고, 그 뒤에 두루마리처럼 말린 종이를 깔았다. 운전을 맡은 지인에게는 최대한 곧바로, 천천히 가 달라고 부탁했다. 그 지인은 자기가 맡은 일에 꽤나 신이 났고, 작가는 그의 섬세한 운전 솜씨에 흡족했다. 라우센버그는 "그는 인쇄공이었다, 물론 인쇄기이기도 했다"라며 까마득한 과거를 떠올린다. 이때 운전을 맡은 이도 존 케이지였다.

1954년 스물넷의 재스퍼 존스Jasper Johns(1930~)는 미국 국기를 그렸다. 이해 미국에서는 텔레비전만 틀면 '반공'과 '애국'을 외치는 매카시 의원이 나와서 스스로 별 볼 일 없는 사람임을 입증했고, 아이젠하워 대통령은 '국기에 대한 맹세'에 "하나님 아래under God"라는 문구를 삽입하는 수정안에 서명했다. 미국 국기 이미지는 곳곳에 나부꼈다. 존스는 한국 전쟁에 참전했을 때부터 이 이미지를 반복해서 보았다. 꿈에도 나올 정도였다. 그는 어느 날 아침 일어나자마자 꿈에 등장한 이 깃발 이미지를 그리기로 마음먹었다. 나무판

에 신문을 잘라 붙이고 밀랍에 갠 안료를 덧발랐다. 이것이 재현된 '깃발'인지, 깃발을 그린 '그림'인지 말하기는 어려웠지만, 이 작품은 이 시대의 정신을 꿰뚫어 보여 주었다. 그에게 이해는 개인적으로도 소중했다. 제대 후 홀로 뉴욕으로 온 그가 라우셴버그를 만나 마음을 깊이 나누는 사이가 되었고, 또 다른 예술가 커플인 케이지와 커닝햄을 만나 교류를 시작했기 때문이다.

1955년 한 저명 예술가가 미국 시민권을 취득했다. 그는 한 세대 전 세계 미술계에 충격을 던진 바 있지만, 예술을 버리고 체스에만 몰두한다고 평가받던 마르셀 뒤샹이었다. 1917년 그는 가상의 서명을 담은 소변기를 〈샘〉이라는 제목으로 뉴욕 전시회에 출품, 한바탕 소동을 일으킨 적이 있었다. 자신이 그 전시의 기획 위원이었음에도(자기 작품임을 밝히지는 않았지만) 〈샘〉은 예술이라 하기 어렵다는 이유로 전시회에 공개조차 되지 않았다. 이 작품을 담은 사진이 무의미의 예술, 반예술로 이해되는 '다다' 활동을 담은 저널에 출간되자, 이것이 예술인지 아닌지에 대한 치열한 논쟁이 시작되었다. 시대가 지나 이 '레디메이드'의 등장은 '제작'이라는 예술의 전통적인 필요조건에 이별을 고한 순간으로 기록된다. 예술의 중심은 작가의 '개념'에 있다.

1957년 뉴욕에서 열린 라우셴버그와 존스의 첫 전시회 〈새로운 작품들New Works〉은 호평을 받았다. 평론가들은 그들을 "네오-다다neo-Dada"라고 부르며 치켜세웠지만, 그들은 어떤 뜻인지 알 수 없었다. 누군가 그것을 이해하려면 먼저 '다다'를 알아야 한다고 일러 주었다. 그러려면 뒤샹의 예술 세계를 보아야 한다고 전해 들

은 그들은 함께 필라델피아로 향했다. 그곳 미술관에서 뒤샹의 오랜 후원자였던 이가 기증한 작품들을 공개한다는 소식을 들었기 때문이다. 뒤샹의 대작인, 소위 〈커다란 유리〉 혹은 〈신부〉(원제는 〈그녀의 독신남들에게 발가벗겨진 신부, 조차도〉라는 작품도 그중 하나였다. 전통의 무게를 두려워하지 않은 뒤샹의 질문과 그것을 풀어내는 과감한 예술적 착상에 감명받은 젊은 예술가들은 선구자적 풍모를 보여 준 뒤샹에게 헌정하는 작품들을 만들기 시작했다. 체스 대회 출전을 빼고는 그다지 사회 활동을 좋아하지 않던 뒤샹도 이 소식을 듣고 까마득한 후배들의 스튜디오를 직접 방문하며 조언을 아끼지 않았다. 이 두 화가와 교류하던 케이지와 커닝햄도 뒤샹에게 영향을 받지 않을 수 없었다.

■ 예술의 전위를 지키다

2012년 가을에서 2013년 초까지 필라델피아 미술관Philadelphia Museum of Art에서 열린 전시 〈신부 주위에서 춤추기: 케이지, 커닝햄, 존스, 라우셴버그, 뒤샹Dancing around the Bride: Cage, Cunningham, Johns, Rauschenberg and Duchamp〉 전은 50여 년 전 이들이 치열하게 몸을 던져 부딪치던 현대 예술의 최전선으로 관객을 안내한다. 다섯 예술가가 서로 삶을 얽으면서 세상에 새겨 낸 예술적 궤적들은 이곳에서 한데 모여 공명한다. 인간 활동의 정점인 듯한 예술과 그것이 추구한다는 아름다움에 대해 그들이 던진 도발적인 질문들은

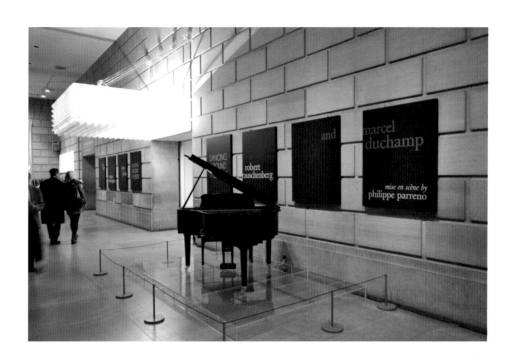

〈신부 주위에서 춤추기〉
전시회 입구. 무인 피아노
가 케이지의 곡들을 연주
한다. Photo © 최도빈

여전히 퇴색되지 않고 여전히 시퍼렇게 날이 서 있다. 인위적으로
배열된 음을 제거하여 음악의 대상을 '모든 소리'의 우연적 조합
으로까지 확장시킨 케이지의 음악, 무용에서 중력을 이겨 내는 수
직적 동작과 어떤 정점을 향해 치닫는 내러티브 그리고 배경 음악
마저도 최소화하여 몸짓 자체의 순수한 의미를 추구했던 커닝햄의
안무, 평면의 캔버스 위에 삼차원 일상 대상을 '조합'하여 회화와 조
각을 가르는 틀을 흔드는 라우셴버그의 작품, 그리고 갈필로 칠한
듯 거친 붓질과 불균등하게 부착된 밀랍이 자아내는 투박한 표면
으로 일상을 재현한 표현적인 레디메이드를 선보인 존스의 작품은
필라델피아 미술관에 뿌리를 내린 뒤샹의 대작들과 뒤섞여 조응하

며 옛 전위적 현대 예술, 즉 아방가르드의 낭만을 떠올리게 해 준다.

　관객의 오감을 깨우는 예술가들의 삶의 흔적을 보다 극적으로 조율하기 위해서는 한 사람이 더 필요했다. 이 전시의 '연출자' 역할은 프랑스 예술가 필리프 파레노Philippe Parreno(1966~)에게 돌아갔다. 그는 이들의 흔적을 '신부,' '우연성', '메인 스테이지', '체스'의 네 부분으로 나누어 담아 낸다. 전시장 입구에는 존 케이지의 '프리페어드 피아노prepared piano'(현에 나사못 등 이물질을 부착하여 미리 음역을 바꾼 피아노. 케이지는 이 작업을 1940년에 시작했다)에 독자적 예술적 지위를 헌정하듯 무인 피아노 한 대가 케이지의 곡들을 연주하고 있다. 입구를 들어서자마자 관객은 '신부'를 알현한다. 입구에서 이어지는 홀은 커다란 유리벽으로 막혀 있는데, 그 유리벽에는 뒤샹의 〈신부〉(1912)가 얌전히 걸려 있다. 대상을 기초 형태로 분할하여 재조합한 입체파와 빠른 움직임을 분절시켜 캔버스에 포착하려 한 미래파 그림의 특성을 조합한 뒤샹의 〈신부〉는 커다란 유리벽 위에 걸려 그 자체로 뒤샹의 대작 〈커다란 유리〉를 형상화하는 오브제가 된다. 나아가 뒤샹을 잇는 젊은 아방가르드 예술가들이 이 유리벽 뒤에 펼쳐진다는 신호를 보내는 역할도 수행한다.

　'우연성'이란 전시실에는 케이지와 존스가 작품을 고안했던 흔적들을 남겨 놓았다. 세 악장마다 연주를 쉬라는 'TACET' 표시만이 적힌 〈4분 33초〉의 악보를 필두로, 커닝햄이 볼펜으로 노트에 거칠게 스케치한 안무 동작과 동선들이 보인다. 케이지는 '우연적 방법'을 따라 불확정성을 중심 개념으로 한 음악을 제시했다. 그리

머스 커닝햄이 자신의 안무작 〈워크어라운드 타임〉(1968)에서 공연하고 있는 장면. 무대 위에 놓이거나 걸려 있는 투명 직육면체들은 당시 무용단의 디자이너였던 재스퍼 존스가 디자인한 것으로, 마르셀 뒤샹의 〈커다란 유리〉에 등장하는 부분들을 분절해서 만든 것이다.

Photo © Klosty, 1972

하여 음악은 있되 음악가의 기획된 의도도, 작곡의 목적도 휘발된 실험적 음악이 탄생하게 되었다. 『역경易經』에 깊이 매료된 그는 64괘를 음에 대비시킨 뒤 우연적으로 도출되는 순서대로 점치듯 음표를 나열하여 〈변화[易]의 음악〉(1951) 같은 작품을 발표하였다. 케이지의 삶의 동반자 커닝햄도 우연성에 기반한 창조에 매혹되었다. 공연 순서를 주사위를 던지거나 제비뽑기로 결정하기도 하였던 그는 안무에도 우연적 방법을 도입했다. 그는 머리와 팔, 다리 등의 움직임을 기록해 둔 종이쪽들을 만들어 둔 뒤 뽑히는 순서에 따라 춤 동

작을 구성하였다. '체스'라고 이름 붙은 전시실은 다섯 예술가들이 살갑게 맺은 정신적 유대를 재확인하는 공간이다. 가운데에는 뒤샹이 만든 휴대용 체스 지갑이 체스에 대한 그의 사랑을 상징하듯 놓여 있고, 벽에는 케이지가 몰던 낡은 차의 타이어가 찍힌 라우센버그의 종이 두루마리가 걸려 있다. 그 앞에는 뒤샹의 〈샘〉도 아무렇지 않게 놓여 있다.(원작은 1917년 전시회 후에 사라졌으며, 1950년대 뒤샹의 허가하에 복제한 몇 점이 원작처럼 여겨진다.) 존스가 볼펜으로 미국 국기를 습작한 봉투 발신인 난에는 '커닝햄 무용단'이라고 인쇄되어 있고, 케이지가 1968년 세상을 떠난 뒤샹을 추억하며 만든 조형적 작품 〈마르셀에 대해서는 말하고 싶지 않습니다〉(1969)도

전시장에 등장한 무용수들이 1968년 커닝햄이 〈워크어라운드 타임〉에서 공연했던 안무를 선보이고 있다. 이들은 머스 커닝햄 무용단에서 활동했던 무용수들이다. 천장에는 존스가 디자인했던 당시의 세트가 매달려 있다.
Photograph by Constance Mensh, Philadelphia Museum of Art

그들의 애틋했던 관계를 짐작하게 해 준다.

존스와 라우셴버그의 대작들은 '메인 스테이지' 주변에 등장한다. 라우셴버그는 1954년부터 1964년까지, 존스는 1967년부터 1980년까지 머스 커닝햄 무용단의 디자이너로 이들과 함께 한 바 있었다. 라우셴버그를 있게 한 "조합Combines" 시리즈를 연상케 하는 여러 색깔로 구획된 휘장들, 무대 위의 낯익은 일상 사물들은 무용단 공연 무대에서 이미 등장하였다. 또 1968년 커닝햄의 〈워크어라운드 타임Walkaround Time〉을 위해 존스가 디자인한 세트는 이 전시실 무대 위에 매달려 있다. 이 세트는 뒤샹의 〈커다란 유리〉를 분절시켜 위쪽에 등장하는 '신부'(작품 윗부분의 형상)와 아래에 있는 '독신남들'(작품 아랫부분에 등장하는 군집된 인물 형상들) 이미지를 투명 비닐로 둘러싸인 직육면체들로 재구성하였다. 당시 커닝햄은 이 무대 장치를 배경으로 뒤샹에게서 영감을 얻은 몸짓들을 선보였다. 자기 솔로 무대에서 〈계단을 내려오는 누드 No.2〉에 대한 오마주를 위해 타이츠를 벗는 동작까지 넣었다고 전해진다. 전시장 무대에는 어느 순간 검은 타이츠 차림의 무용수들이 등장하여 커닝햄의 몸짓들을 선사한다. 2011년 50여 년의 역사를 뒤로하고 해체한 머스 커닝햄 무용단에서 활동했던 무용수들이다. 다양한 풋워크가 무대를 울리는 소리는 주변 공기를 주기적으로 감싸는 케이지의 음악과 함께 어우러지며 무대를 둘러싼 관객들에게 전해진다.

2013년 1월의 첫 주말, 전시실 무대에는 록 아티스트가 섰다. 얼터너티브 록 밴드 중에서 가장 실험적인 사운드를, '영혼을 담은 소음'을 들려주었던 소닉 유스Sonic Youth(1981~2011)의 기타리스트 라

날도Lee Ranaldo(1956~)가 그 주인공이다. 단지 관객을 끌기 위해 그를 초청한 것만은 아닌 것 같다. 그는 2009년 아흔 살 커닝햄이 죽기 두 달 전 무대에 올린 마지막 작품 〈아흔 즈음에〉의 음악을 맡았고, 1999년 네 번째 앨범 〈SYR4: Goodbye 20th Century〉에는 케이지의 작품들을 재해석한 곡들을 싣기도 했기 때문이다. 라날도는 라우셴버그가 재단한 휘장과 조합한 사물들 곁에, 존스가 뒤샹에게 헌정한 조형물 아래에서 자신이 편곡한 케이지 곡들을 기타 솔로로 들려준다. 그 기타 가락 위로 무용수들이 커닝햄의 절제된 몸짓을 선보인다. 이들이 함께 삶을 섞으며 보낸 반세기의 시간이 기타위를 노니는 그의 손가락 끝 한 점으로 응축되었다가 다시 관객에게 퍼져 나간다.

존 케이지, 〈마르셀에 대해서는 말하고 싶지 않습니다〉(1969)
© The John Cage Trust

194

왜 그랬을까. 그들은 왜 예술의 전위에서 묵묵히 걸었을까. 초창기 주변의 몰이해에도, 만년의 화려한 찬사에도 왜 그 걸음을 멈추지 않았을까. 시간이 흐를수록 전위에서 한 발을 더 내딛는 것이 얼마나 고통스러운 일인지, 세속의 유혹이 얼마나 강한 것인지 마음속 깊이 느꼈을 텐데. 갈수록 과거 예술가들이 남겨 놓은 유산에 대한 지식보다, 끈질긴 삶의 궤적을 그릴 수 있었던 원동력을 탐하고 싶어진다. 체스를 위해 예술을 버렸단 평가를 듣던 만년의 뒤샹이 왜 20년 동안이나 아무도 모르게 마지막 문제작(〈에탕 도네Étant Donné〉, 1946-66)을 그리고 있었는지, 뇌졸중으로 팔다리를 제대로 쓰지 못하던 칠십대 후반의 케이지가 죽기 전까지 어떻게 실험적인 오페라(〈유로페라Europera I-V〉) 작곡에 매진할 수 있었는지, 또 커닝햄은 어떻게 아흔까지 창작 활동을 멈추지 않을 수 있었는지 그들이 지녔던 에너지를 느끼고 싶다. 세속의 욕망을 위해 시인도 시를 버리는 시대, 자신이 지닌 물음을 끝까지 놓지 않았던 그들의 삶은 숙연함을 자아낸다. 아마 서로 어깨 걸고 앞으로 발을 딛던 끈끈한 동료가 있었기 때문이리라. 예술적 아이디어를 공유하며 같이 살았던 젊은 시절의 짧은 6년을 지금도 그리워하는 존스와 라우셴버그, 선생과 제자로 만나 평생 함께 산 케이지와 커닝햄 모두 예술적 신뢰와 연대에서 그 예술적 원동력을 얻지 않았을까 싶다.

고통, 흐름, 그리고 깨달음

〈백남준: 세계적 선구자Nam June Paik: Global Visionary〉 전,
스미스소니언 미국 미술관, 2012.12.13.-2013.8.11.

■ 고통을 벗 삼아 흘러가다

삶은 고통이다. 생로병사에서 오는 신체적 아픔, 인과 연으로 생기
는 관계적 괴로움, 그리고 '나'에 대한 의식과 '나의 것'에 집착하
여 생겨나는 존재적 고뇌까지. 이 근원적 고통에는 원인이 있다. 하
지만 그 원인도 어느 순간 소멸하리라 생각할 수 있다. 또한 그 소
멸을 앞당기는 실천적 방법이 있을 것이다. 이를 따라 삶을 가다듬
으면 궁극의 단계에 이를 것이다. 고통의 원인이 사그라지는 '해
탈'과 '열반'의 여정은 이 네 진리에 대한 믿음에서 시작된다. 결국
모든 고통은 '나'라 불리는 허황된 존재를 마음에 둔 탓이다. 아무
것도 아닌 지칭에 불과한 '나'를 벗고, 마음속 참된 본성을 직시하
자. 침묵하고, 명상하며 바르게 정진하면 누구나 깨달은 자, 곧 부
처가 되어 고통을 멸할 수 있다. '나'는 없다, 아니 없어야 한다.
 1974년 백남준은 정적이고 고요한 작품 〈TV 붓다〉를 선보였다.

폐쇄회로 TV 카메라에 포착된 부처는 바로 앞에 놓인 화면에 묵묵히 재생된다. 그가 소통 가능성을 증폭하는 TV의 긍정적, 참여적 측면을 강조했던 만큼, 부처의 눈앞에 놓인 TV는 자신을 객관적으로 들여다보는 명상과 성찰에 일조한다고 볼 수 있다. TV에 비친 모습은 인간의 해탈을 향한 지름길이다. 반대로 가부좌를 틀고 정진하며 '무아'의 깨달음을 얻은 부처님께는 곤혹스러운 상황이 된다. 눈만 뜨면 자기의 육신을 맞닥뜨려야 하는 숙명은 사바세계를 막 떠나려던 부처님을 다시금 인간적 갈등에 빠지게 할지도 모르니 말이다. 자신의 거울상, 그것은 가냘픈 인간임을 자각한 '나'로서 세상에 머물도록 발목을 잡아당기는 가느다란 끈이다. 오늘날 자신의 인간성을 확인하는 이 끈은 테크놀로지가 제공한다. 백남준의 TV, 저 옛날의 고요한 테크놀로지 안에서 우리는 위안을 찾는다. 침묵 속에서 카메라가 '나'를 비추고 TV가 재생해 주는 것만으로 이미 따뜻한 위안을 느끼기 때문이다.

백남준은 로봇 형상에서
따뜻하고 인간적인 기술의
면모를 보았다. 같이 퍼포먼
스를 자주 했던 현대 무용
가 머스 커닝햄을 기린 〈머
스/디지털〉(1988), 그리고 〈로
봇 아기〉(1986)
Courtesy of SAAM,
© Nam June Paik Estate

　'나'의 발목에 묶인 끈을 끊지 못했다고 해서 그 끈이 허용한 세
계에만 머물러야 하는 건 아니다. 도리어 우리는 그 끈을 최대한 늘
여 보기도 하고, 이리저리 방향을 바꾸어 치닫기도 하며 그 존재적
족쇄에서 잠깐이라도 해방감을 느끼고자 한다. 백남준의 예술 세
계는 그 끈의 반경을 넓히고, 방향을 바꾸며, 탄력을 높이는 데 온
힘을 다한 삶의 궤적과 중첩된다. 그는 자신을 둘러싼 세계를 거부
하였고, 새로운 세계와 섞였으며, 그것도 지겨워지면 또 다른 공간
으로 희망을 찾아 떠났다. 한국 전쟁을 피해 일본으로 건너가 미학
과 음악을 공부한 그는 그 뒤 음악 연구 차 건너간 독일에서 일군의
아방가르드 예술가들과 섞였다. 그곳에서 "플럭서스Fluxus(흐름)"라
고 이름 붙인 이들과 함께 흘러갔다. 그들은 일단 기존 예술의 반대

방향으로 침로를 잡았지만, '똑같은 강물에 발을 담글 수 없다'던 고대 희랍 철학자 헤라클레이토스의 말처럼 맹렬하게 각자의 개성을 따라 진화해 갔다. 젊은 백남준은 퍼포먼스 중 관객석으로 내려가 정신적 스승 존 케이지의 넥타이를 싹둑 잘랐고(1960), 머리칼에 먹물을 묻혀 화폭에 고개를 묻고 참선을 하였다(1962). 바이올린을 가만히 들어 올렸다 내리쳐 부수어 "훌륭한 소리"를 내는 작품을 초연하였고, 잡은 지 얼마 되지 않아 피가 흥건한 수소의 머리를 자신의 첫 개인전(1963)에 걸었다. 그 전시장 안에는 주사선을 매만져 브라운관을 캔버스로 변모시킨 작품 〈장치된 TV들〉 열두 대가 있었다. 독일 수학 중에 음악과 퍼포먼스를 결합한 해프닝을 지속하는 한편, 새로운 이미지 공간인 TV의 물리적 구조를 완벽하게 해부하고 파고든 결과물이었다.

삶을 붙잡아 맨 끈의 길이를 늘이고 탄성력을 더하는 일도 테크놀로지의 몫이다. 뉴욕으로 건너온 지 1년 뒤인 1965년 백남준은 세상에 처음 나온 개인용 비디오 캠코더를 산다. 바로 그날 마주친 교황의 시가 행렬을 찍어 그의 첫 비디오 작품을 만든다. 작가 마음대로 재단하는 이미지들의 운동과 변화는 독일에서 마스터한 TV 형식과 만나 새로운 예술, 곧 '비디오 아트'로 진화할 운명이었다. 나아가 그는 이미지들이 화면 안에 격렬히 섞이듯, 사람들도 매체들을 통해 비빔밥처럼 섞여 소통하기를 기대했다. 테크놀로지는 단방향의 유통을 거부하며, 보는 이의 참여를 바탕으로 쌍방향의 소통을 꿈꾼다. 그는 사람들 제각기 삶에 드리운 끈들이 얽히고설켜 아름다운 옷감을 짜 내고, 그 천 조각들이 맞물려 세상을 덮기를 바랐을 것이

다. 〈TV 붓다〉를 선보이고 첫 대대적 회고전을 연 1974년, 그는 록펠러 재단에 미래의 전자통신 네트워크 구축을 예견하는 보고서를 제출하였다. 이를 "전자 수퍼고속도로Electronic Superhighway"라 명명하고 "인류의 새롭고도 놀라운 시도의 도약대가 되리라"고 자신 있게 일갈했다. 이는 그가 꿈꾸었던 참여를 바탕으로 한 쌍방향 소통의 이상이었다.(20년이 지나 클린턴 정부가 인터넷 기반 '정보 수퍼고속도로'의 구축을 국가 정책으로 삼자, 백남준은 "클린턴이 자기의 아이디어를 훔쳤다"고 말했다.)

　2013년 5월 5일 미국 예술가들의 걸작을 전시하는 워싱턴의 스미스소니언 미국 미술관Smithsonian American Art Museum은 공식적으로 한국의 어린이날을 축하하는 행사를 열었다. 이날 어린이들은

너른 중정에서 마음껏 종이 로봇을 만들고 TV를 보며 놀 수 있었다. 로봇과 TV가 합쳐진 이 놀잇감에 붙은 이름은 "팩봇PaikBot", 이곳의 특별전 〈백남준: 세계적 선구자Nam June Paik: Global Visionary〉의 마스코트였다. 백남준 탄생 80주년을 기리는 이 전시에는 주요 작품 67점과 미술관 소장 '백남준 아카이브'에서 선별한 자료 140점이 망라되었다.

'팩봇'이 어린이에게 다가가듯 백남준이 생각하던 따뜻한 테크놀로지는 '로봇'으로 승화되어 사람들에게 다가갔다. 1963년 동료 슈야 아베와 만든 로봇 〈K-456〉이 그 시작이었다. 이 로봇은 가느다란 알루미늄 골조를 뼈대 삼아 가까스로 사람의 형태를 갖춘 듯 보이지만, 무신경하게 드리워진 전선과 노출된 각종 부품들이 서로 조화를 이루며 예술적 조형미까지 느끼게 해 준다. 백남준은 역사상 최초의 '예술 로봇'을 거리로 데리고 나갔다. K-456은 어색하기는 해도 느릿느릿 거리를 미끄러지며 걸었고, 모자를 올리거나 고개를 끄덕이며 약간 허리를 굽혀 지나는 이에게 인사도 건넬 수 있었다. 입을 대신하는 스피커에서는 새로운 시대를 꿈꾸자던 케네디 대통령의 취임 연설이 흘러나왔고, 허리 아랫부분은 물과 흰 콩을 배설하기도 했다.

전시의 마스코트 '팩봇'의 모델이 된 〈무제(로봇)〉
(1992)
Courtesy of SAAM.
© Nam June Paik Estate

백남준은 거리의 사람들이 느낄 잠깐의 놀라움을 상상하며 이 로봇을 제작하였고, 자아의 흔들림을 느끼는 그 찰나는 이 로봇의 예술성을 정당화하였다. 이 로봇의 최후 역시 '예술적'이었다. 1982년 뉴욕 휘트니 미술관 앞길에서 우연적인 교통사고를 꾸미며 애지중지하던 로봇 K-456을 떠나보냈던 것이다. 어쨌거나 역사에 기록된 최초의 '로봇 사망 사고'였다. 그 후 백남준은 TV 수상기로 만든 〈로봇 가족〉(1985) 연작으로 사랑을 담은 인간적 기술의 의미를 재차 강조한다. 초창기 TV 수상기들로 할아버지 할머니를 만들고 최신식 TV로 손자 손녀를 만드는 꽤나 직설적인 로봇 삼대 가족의 이야기는, 그동안 현대 예술의 전위에서 끊임없이 질문을 던지며 유쾌한 싸움을 지속하던 백남준의 예술적 삶이 전환점을 돌고 있음을 암시하는 듯했다. 머나먼 여행 끝에 모천을 거슬러 오르는 물고기처럼 그 역시 자기 삶에 휘감긴 실타래의 근원으로 회귀하기 시작했기 때문이다.

1984년 백남준은 35년 만에 한국 땅을 밟았다. 그해 벽두 뉴욕과 파리를 중심으로 위성 생중계된 퍼포먼스 〈굿모닝 미스터 오웰〉의 명성은 한국 사람들이 풍문으로 듣던 '세계적인' 예술가의 위상을 확인하는 직접적 계기가 되었다. '빅브라더'의 해 1984년 테크놀로지의 음침한 면보다 그 발전이 가지고 올 긍정적 변화를 담아낸 이 작품으로 그는 한국인의 '글로벌 콤플렉스'를 잠시 잊게 해 주는 신화적 인물이 되었다. 백남준이 "예술은 고등 사기"라고 말하면 그가 강조하려던 예술의 선구자적 면모와 상관없이 사람들은 흡족해했다. 난해한 현대 예술에 대해 알게 모르게 갖게 된 열등감을 '세

스미스소니언 미국 미술관 '백남준 아카이브'에 소장된 여러 가지 물건의 전시 모습. Courtesy of SAAM, © Nam Jun Paik Estate

계적인' 한국인 예술가가 부정해 주니 말이다. 서울 올림픽을 계기로 위촉된 작품들, 그리고 서울에서의 첫 개인전은 유목민 백남준의 귀환을 만방에 알렸다.

■ 유목민으로서의 예술가

유목민의 꿈은 무엇일까. 정주할 이상향을 찾는 것일까, 아니면 유랑의 자유를 만끽하는 일일까. 궁극적 자아를 찾는 여정일까, 허황된 '나'를 벗는 과정일까. 물론 어느 한쪽만이 바른 답변은 아닐 터이다. 예술적 유목민 백남준에게 씌워진 멍에이면서 방랑의 종착점은 역시 자신의 정체성이었다. 현재에서 미래를 보고, 미래에서

과거를 보듬는 예술가에게는 자신에게 새겨진 모국의 지문도 성찰의 대상일 수밖에 없다. 어머니의 태내로 돌아가 "난 태어나지 않을래요"라고 말하고, 왜 하필 한국을 출생지로 선택했냐고 항변하는 작가.(《태내기 자서전》, 1981) 한국적 모티브에 바탕을 둔 그의 후반기 작업들이라고 해서 자신의 민족적 뿌리를 상찬한다든가, 국가주의적 환상 창출에 기여하려는 목적을 지닌 것도 아니었다. 자신의 정체성을 이루는 한 바탕인 한국 문화에 깃든 따스함은 품 안에 두되, 그 한국의 특수성에 대한 맹목적 열광에는 무심했다. 이러한 시도는 세계 예술계에서는 과도하게 지역적으로 보였겠고, 한국 관점에서는 더 적극적이지 않은 게 못내 아쉬웠겠지만 말이다. 그는 어느 쪽도 신경 쓸 필요가 없었다. 강제적 디아스포라도, 열광적 민족주의자도, 적극적 자기중심주의자도 아니었던 백남준, 그는 TV를 보듯 인생을 관조했다. TV를 놀잇감 삼은 그는 삶의 고통에서 새로움을 찾으려 애썼고, '나'를 입고 벗는 과정을 반복하였다. 번뇌하는 인간과 깨달음을 얻은 붓다 사이를 자유롭게 오간 백남준, 저 피안에서도 무관심한 듯 웃으며 또 다른 미래 예술을 구상하며 놀고 있을 것 같다.

(백남준에 관한 한 세계 최고의 미술관은 우리나라에 있다. 설립 이래 최고 수준의 기획전들을 꾸준히 보여 주는 용인의 '백남준 아트센터'가 그곳이다. 백남준 스스로 "백남준이 오래 사는 집"이라고 기대를 품었던 그곳에서 깨달음을 향한 오랜 여정을 걸었던 예술가의 숨결을 느껴 보기를 권한다.)

3부

—

공연 예술

PERFORMING ARTS

맨해튼의 어느 주말 풍경

〈리버 투 리버 페스티벌RIVER to RIVER Festival〉, 뉴욕 로어 맨해튼,
2013.6.15−7.14.

■ 기게스의 반지

옛날 옛날 아주 먼 옛날 소아시아 리디아에서 한 양치기가 한가로
이 양들에게 풀을 먹이고 있었다. 갑자기 지축을 흔드는 천둥소리
와 함께 땅이 쩌억 갈라졌다. 놀란 마음을 진정시키고 그 틈으로 들
어간 양치기는 아무것도 걸치지 않은 채 서 있는 커다란 송장 하나
와 마주쳤다. 한눈에 들어온 것은 손가락 뼈마디에 걸린 반짝이는
금반지 하나, 그는 반지를 빼어 제 손에 끼었다. 궁정 직속 '공무원'
양치기였던 그는 얼마 뒤 궁정 모임에서 우연히 반지의 보석받침
을 자기 쪽으로 돌렸다. 순간 그의 모습이 다른 이들에게 보이지 않
게 되었고, 반대로 돌리니 다시 나타났다. 반지의 무한한 능력을 알
아챈 양치기는 일을 꾸미기 시작했다. 왕비를 제 편으로 만들고, 왕
을 살해한 다음, 리디아 왕국을 장악했다. 양치기는 이 절대 반지로
올바름(정의, dikaiosyne) 따위에 아랑곳하지 않고 '멋대로 할 수 있

는 자유exousia'를 손에 넣었다.

헤로도토스는『역사』첫 권에서 왕을 폐하고 리디아의 왕위에 오른 기게스의 사연을 담담하면서도 농염하게 읊지만, 기게스의 선조가 얻었다던 이 반지는 플라톤에게 인간 본성의 정의로움을 묻는 사고 실험의 좋은 소재가 된다. 그는『국가』2권에서 자신의 형 글라우콘의 입을 빌어 문제를 던진다. 만일 이 반지가 두 개 있어서 선인과 악한이 나누어 낀다면, 둘 다 "인간들 사이에서 신과 같은 존재로 행세"할 수 있다면 어떻게 될까. 아무리 착한 이라도, 이 마력을 손에 넣는다면 욕망과 권력만을 추구하게 되어 악한과 똑같이 행동하게 되지 않을까. 결국 인간들은 모두 "정의가 개인적으로 좋은 게 못 되기에 아무도 자발적으로 정의로워지려 하지는 않고 (상황에 따라) 부득이해서 정의롭게 되는"것 아닐까. 반대로 이 힘을 얻은 이는 희랍 사람들 기준으로 최고 수준의 '부정의'를 도모하는 권력자가 되지 않을까. 입으로는 정의와 신뢰를 이야기하고 올바른 사람인 양 '보이는dokein' 데 주력하면서 뒤로는 올바르지 않은 일들을 적극적으로 도모하는 사람 말이다.

예부터 많은 이들의 상상력을 자극했을 '절대 반지'의 마력, 이 실현 불가능해 보이던 '신적인 능력'은 오늘날의 기술과 노력 덕택에 현실화되고 있다. 사람들 앞에서는 그런 일이 가능할 리 없다며 손사래를 치지만, 뒤로는 권력자의 손가락에 절대 반지를 끼워 주고 미쁨을 받는 걸 인생의 목표로 삼는 이들이 점차 늘어난다. 투명 인간들은 음지에서 서식하며 양지의 질서를 조작한다. 땅 위 사람들의 대화를 엿듣고 편지를 엿보는 관음증 환자들은 스스로 명예

로운 일을 하고 있다고 최면을 건다. 자기들이 엿보지 않으면 세상은 몰락할 것이 분명하다고 생각하면서. 권력자들은 이들과 거래로 얻은 '장물'을 보험 삼아 자신을 정의롭게 '보이도록' 만드는 기술을 연마한다. 불리하면 도마뱀 꼬리 자르듯 입을 닫고, 알맹이 없는 성과들을 치장하며, 뒤로는 비판적 목소리에 단단히 재갈을 물리는 기술 말이다. 땅 위 사람들은 직관적 더듬이로 뒤에 숨은 진실을 감지하면서도 애써 모르는 척한다. 오히려 권력자의 힘을 숭상하며 보잘것없이 사그라지는 자신의 삶을 잊어 보려는 이들도 부지기수이다.

■ 로어 맨해튼의 전위 예술 축제

2013년 6월 뉴욕 한 공원에서 유명한 전위적 음악가이자 공연 예술가 로리 앤더슨Laurie Anderson(1947~)의 콘서트가 열렸다. 1970년대부터 정치 사회적 비판을 담은 실험적 음악과 공연 예술을 선보여 온 그였던만큼 많은 관심이 쏠렸다. 30년 전 그녀는 아방가르드 퍼포먼스 〈미국United States〉(1983)을 연출하며 미국인으로 산다는 것, 그 삶에 담긴 미래의 모습을 실험적 형식으로 드러낸 바 있었다. 당시 이틀 밤 여덟 시간에 걸쳐 풀어 놓은 전위적 음악과 그와 겸비된 촌철살인 문장들은 화제가 되었고, 이듬해 그녀는 백남준의 역사적 퍼포먼스인 1984년 1월 1일의 공연 〈굿모닝 미스터 오웰〉에 등장하기도 하였다. 2013년의 무대 위에서 자작시를 읊조리던 그녀는 관객을 향해 사람들의 이름들을 외친다. 매닝 이병, 위키리크

실험 예술가 로리 앤더슨이 2013년 4월 뉴저지의 한 대학에서 크로노스 쿼텟과 함께 허리케인 샌디의 파괴적 힘을 주제로 작곡한 70분짜리 곡 〈랜드폴 Landfall〉을 연주하는 장면. 뒤의 자막은 디지털 아티스트 보리소프가 연주되는 소리를 자막으로 변환하는 프로그램으로 가동한 것으로 한국어뿐만 아니라 픽토그램들도 등장했다. 서서 바이올린을 연주하는 이가 로리 앤더슨이다. Photo © Susan Biddle

스의 어산지, 당시 미국의 광범위한 감청을 폭로한 전직 NSA 직원 스노든까지. 어찌 되었건 '절대 반지'를 낀 권력자들의 반칙에 대해 인생을 걸고 경종을 울린 '내부 고발자'들을 기리려는 뜻이겠다. 그녀가 젊은 시절부터 던졌던 질문들은 안타깝지만 오늘도 반복된다. "지금 무슨 일들이 벌어지고 있는가?" "우리는 어디로 가는 것일까?"

이 콘서트는 맨해튼 남쪽 끝자락에서 진행된 〈리버 투 리버 페스티벌RIVER to RIVER Festival〉의 프로그램 중 하나였다. 세계 금융의 중심 월스트리트와 뉴욕 시청 등 공공 기관이 몰려있는 '로어 맨해튼'에서 뉴욕 예술의 전위를 달구는 예술가들이 마치 빌딩 숲 속에

페이스 대학교 강당에서 열린 뉴욕 전자 예술 페스티벌에서 마르코 돈나룸마는 자신의 근육의 움직임을 음악으로 승화한 작품 〈불길한Ominous〉을 선보였다. Courtesy of Marco Donnarumma

서 숨어 싸우는 게릴라들처럼 곳곳에 출현한다. 꼭 한 달 동안 음악, 무용, 연극, 문학, 미술 등을 망라한 150여 건의 이벤트가 빼곡히 들어선다. 모든 행사는 무료로 진행되어, 공연을 앞자리에서 보려면 조금 먼저 오기만 하면 된다. 옛날 뉴욕의 최후 방어선이었을 배터리 요새 주변 공원에서는 현대 음악이 연주되고 미술 작품이 설치되며, 9·11의 아픔을 간직한 '원 월드 트레이드 센터' 근처 '시인의 집'에 모인 사람들은 목소리를 높여 시를 낭송한다. 〈뉴욕 전자 예술 페스티벌〉에 참가한 음악가는 아무런 악기 없이 맨손으로 연주한 음악을 들려준다. 아무것도 쥐지 않은 그의 손짓과 팔뚝의 움직임에 따라 스피커는 "우우웅, 우우웅, 우우우웅" 격렬한 소리를 내며 진동한다. 그의 악기는 자기의 '근섬유'이다. 그것이 수축되고 이완될 때 생기는 전기적 변화를 포착하여 소리로 바꾸어 낸

9·11 현장 바로 앞에 위치한 세인트폴 교회당에서 펼쳐진 스티븐 페트로니오 무용단의 〈나사로가 그랬듯이〉의 2013년 4월 30일 초연 장면. 이 작품은 공연 장소마다 안무와 의상을 달리한다.
© Stephen Petronio Company

다. 거버너 섬의 작은 교회당에도 작품이 하나 설치되었다. 공중에 매달린 여러 스피커가 토해 내는 '사운드 예술'은 그 안에 담아낸 새들의 날갯짓 소리처럼 새로운 세계로의 비상을 꿈꾼다. 이 많은 시도들은, 마치 앤더슨의 질문에 답하려는 듯 오늘날 사람들의 삶의 침로를 예술적으로 되새겨 보려 한다.

마천루들에 파묻혀 보이지 않던 교회는 무용 공연장이 된다. 2014년 창립 30주년을 맞는 스티븐 페트로니오 무용단은 세인트 폴 교회당 안에서 최근작 〈나사로가 그랬듯이Like Lazarus Did〉를 선

보였다. 검은 옷을 차려 입은 코러스가 부르는 장송곡에 맞추어 흰 천을 두른 무용수들이 주검을 어깨 위에 들쳐 메고 엄숙하게 입장한다. 무용수들은 대리석 바닥을 무대 삼아 지하 세계 깊은 곳에 침잠한 듯한 몸짓으로 죽은 이의 부활을 기원한다. 땀에 젖어 가는 무용수들의 몸은 석양빛과 만나 번뜩이고, 거칠어진 숨소리를 억누르는 모습에 사람들을 숙연해진다. 한 시간여의 미의 향연 이후 주검이었던 '인간'은 스스로의 힘으로 부활한다. 안무가 페트로니오는 교회당 기둥의 설교단에 올라 아버지 하느님이 아닌 자기 아버지의 죽음을 떠올린다.

관광지가 되어 버린 과거 부둣가의 쇼핑몰 구석에서는 극단 '투

헤디드 캐프Two-Headed Calf'가 실험적 오페라 〈당신, 나의 어머니〉
를 올렸다. 피아노 5중주단이 음악 연주뿐만 아니라 연기와 노래에
도 참여한다. 바이올린을 연주하다가 소리를 지르기도 하고, 두 명
의 피아노 연주자는 정어리 통조림 깡통으로 만든 악기를 두들기
거나, 직접 피아노 현을 어루만지기도 한다. 노년의 소프라노가 맡은
'엄마'와 젊은 가수가 분한 '딸'은 끊임없이 불협화음을 내며 애증
의 관계를 확인한다. 서로 목청껏 애틋한 마음을 표현하지만, 결정
적인 순간 그들의 언어는 알아들을 수 없게 무디어지며 오해의 바
탕이 된다. 급기야 딸은 악어가 되고 어머니는 나비가 되어 알아들
을 수 없는 동물의 소리로 속마음을 표현한다. '나' 앞에 서 있는 2
인칭 '당신'으로서 지닌 '타자성'과 '엄마'라는 끊을 수 없는 관계
를 맺은 '특수성'이 중첩되며 생기는 갈등은 해소되기 어렵다. 인
간관계의 의미가 흔들리는 현대, 나에게 근본적으로 남는 존재는
이들이 고민하듯 아버지와 어머니뿐일지도 모른다. 하지만 이 주
말에 뉴욕 사람들은 '부부'의 의미도 바뀌어야 함을 알리고 있었
다.

　　로어 맨해튼에서 여러 퍼포먼스가 열리던 2013년 6월의 마지막
일요일, 맨해튼 섬의 뼈대를 이루는 미드타운의 5번로는 아침부터
들썩였다. 신경질적인 경적 소리는 사라지고 여기저기서 즐거운
함성만 터져 나온다. 마천루들을 흔드는 빠른 비트의 음악에 사람
들은 리듬을 타며 몸을 슬쩍슬쩍 움직인다. 깃발이 오른다. 도로 한
가운데에서 펄럭이는 깃발을 보는 것도 오래간만이다. '다양성'을
상징하는 무지개가 담긴 깃발이다. 이날 정오 42번가에서 무지개

리버 투 리버 페스티벌을
개최하는 로어 맨하튼 문
화회의(LMCC)의 2013년 상
주 안무가 술레마네 '솔로'
바돌로의 〈버락Barack〉.
아프리카 부르키나파소 출
신인 그의 모국어 그룬지
말에 따르면 '버락'은 환영
인사를 뜻한다고 한다.
© LMCC

213

깃발을 손에 쥔 뉴욕 시장 블룸버그를 필두로 시작된 행렬은 저 밑 그리니치빌리지까지 향할 것이다.

이는 1969년 6월 28일 성소수자 권익 운동의 시발점이 된 '스톤월 항쟁'을 기리기 위해 매년 열리는 행진이다. 성소수자들이 모이던 그리니치의 스톤월 여관에 강제 진입한 경찰에게 항의한 사건이고, 이를 기리는 시가행진은 그 이듬해에 시작되어 지금까지 이어져 온다. 1950~60년대에만 해도 미국은 국가가 나서서 이들을 배척했다. 성소수자들은 직장에서 해고되거나 감옥에 갇히기도 하였고, 체제를 위협하는 세력으로 찍혀 감시의 대상이 되었다. 하지만 오늘의 행진에는 현직 뉴욕 경찰인 성소수자들도 제복을 입고 동참한다. 나흘 전 대법원에서 결혼을 남녀의 결합으로 한정한 법의 위헌 판결을 내린 뒤라 더 많은 사람들이 거리로 나섰다. 개인의 주체적 결정을 사회가 통제해서는 안 된다고 믿기 때문이리라.

지금 세상이 어디로 가는지는 모르겠지만, 많이 변하기는 했다. 일반적으로 스스로 보수 기독교 성향이라 여기는 미국인들 중 현재 과반이 넘는 사람들이 동성 결혼에 찬성한다. 비밀 감청에 대한 스노든의 폭로로 사람들이 등을 돌린 오바마 대통령의 당시 지지율보다 높은 수치이다. 적어도 미국에서는 자신을 '정상'이라고 여기는 사람들도 이들의 '다름'을 이해하려 노력하게 되었다는 증거이다. 인간에게 부여된 신의 능력, 즉 진리를 관조하는 '정신noûs'으로 고뇌하며 파악한 자기 정체성을 스스로 천명하는 한, 또 그 권리를 위해 폭력적 차별에 맞서는 한, 그들의 행위는 존중받을 자격이 있음을 조금씩 이해하게 된 것이다.

2013년 6월 30일 열린 뉴욕 '프라이드' 행진
Photo © Aloha Orangeneko

인간이 지닌 최고의 능력인 '정신intelligentia(noûs의 라틴어 번역)'은 '진리'를 직관적으로 아는 신적인 능력이다. 사회 구성원들은 그들이 파악한 진리를 말해야 한다. 깨달은 '올바름'을 표현하지 못하는 일도 우리 삶을 그늘지게 만드는 요인이기 때문이다. 사회의 '정신'을 표방하는 정보intelligence 기관이 '진실'을 왜곡하고 조작하는 신으로 군림하려는 오늘날, 권력자를 올바르게 '보이도록' 포장하는 공연장의 한낱 구경꾼으로 살다 가기에는 '나'의 삶이 너무나 존엄하다.

숲 속의 선율, 상상력의 전당

〈매버릭 페스티벌Maverick Festival〉, 뉴욕 주 우드스탁,
2013.7.5.-7.7.

■ 3일간의 평화와 음악

1969년 8월 15일 뉴욕 주의 작은 마을 우드스탁 근처는 발 디딜 틈이
없었다. 인근 농장에서 열린 록 페스티벌 〈우드스탁 음악 예술제〉를
찾은 이들 때문이었다. '3일간의 평화와 음악'을 꿈꾼 이 축제는 지
금도 20세기 '폭력의 기억'을 말끔히 지우려던 시대정신처럼 다가
온다. 1960년대 말 세계 젊은이들은 개인의 자유와 보다 정의로운
사회, 그리고 폭력의 종언을 위해 목소리를 높였다. 1968년 파리
의 학생들은 고루한 틀에 갇힌 좌우 모두를 비판하며 바리케이드
뒤에 섰다. "상상력에게 권력을"이라는 전율적인 구호와 사회적
인 연대가 그들의 무기였다. 권위를 거부하고 평등을 외쳤으며, 비
인간적 자본주의하에서 기계로 전락한 사람들에게 "인간다운 삶"
을 돌려주라고 소리쳤다. 연초 베트남 사람들이 보여 준 절대적 열
세를 뒤엎는 미군에 대한 '반격'이 기존 권위에 억눌렸던 사람들을

고무시킨 덕이 컸다. 사람들이 일어섰다. 동남아에서 시작된 이 흐름은 유럽으로, 미국으로, 태평양을 건너 다시 일본까지 전해졌다.

사람들은 평화와 평등을 원했다. 진정한 개인의 자유는 이 두 조건이 제대로 충족될 때 얻어진다. 우드스탁에 모인 사람들은 이 조건들을 소중히 여겼다. 사흘 밤낮의 록 음악 축제, 원래 이를 조직한 사람들은 음악 축제로 한몫 잡아 보려는 속셈이었다. 반응은 폭발적이었다. 표를 구하기도 어려웠고 꽤 비싼 가격이었음에도 18만여 장이 팔려 나갔다. 행사 며칠 전부터 천막을 치고 터를 잡은 이들만 수만이었다. 관객들이 너무 많아 검표도, 관리도 불가능했다. 개막 전날 조직위는 역사적인 결정을 내린다. 손실을 감수하고 무료로 진행하기로. 평화를 위한 음악 축제를 만들기로 말이다. 금요일 저녁 공연 시작 때에는 이미 수십만의 청중이 목장 언덕을 가득 채웠다. 존 바에즈, 재니스 조플린, 산타나, 조 카커 등 기라성 같은 뮤지션이 청중들과 교감을 나누었다. 모든 것이 부족하고, 모든 행동이 불편하던 상황에서도 40만 젊은이들은 흩뿌린 비로 진흙탕이 된 바닥을 딛고 일어섰다. 점심에 시작된 공연은 다음 날 아침에야 끝났다. 잇따른 비로 순연된 탓에 영예의 마지막 주자는 록 음악을 즐기기에 가장 안 좋을 시간임이 분명할 월요일 오전 아홉 시에나 무대에 설 수 있었다. 지미 헨드릭스가 미국 국가를 기타 솔로로 연주한 역사적 순간을 직접 보았던 청중은 3만 명도 못 되었지만, 지미는 아랑곳하지 않고 두 시간 동안 기타로 사람들과 마음을 나누었다.

우드스탁에는 그때의 흔적이 지금도 남아 있다. 자질구레한 물

우드스탁 숲 속의 매버릭 콘서트홀. 미국에서 가장 오래된 여름 음악 축제인 매버릭 페스티벌이 열리는 이곳은 1916년 자원봉사자들의 힘으로 지어졌다.
Photo © Dion Ogust

건들을 파는 잡화점 앞에는 "히피 환영" 간판이 걸려 있고, 거리 곳곳에 개성을 담아 꾸민 목제 전자기타 조형물들이 세워져 있다. 고작 사흘의 시간이 수십 년 후의 사람들에게도 전설로 남아 영감의 원천이 된다. 2013년 여름 햇살 속 우드스탁은 사람들로 가득 찼다. 이곳에 한 번 발을 디딘 것만으로 꽤 자부심을 느끼는 눈치이다.

오늘도, 또 록 음악 팬들이 이곳을 가득 채웠던 때에도 우드스탁 근교 숲 속에서는 다른 세계가 펼쳐지고 있었다. 매년 여름 숲 속 실내악 축제가 조용히 남몰래 열린다. 벌써 백 년째다. 1915년 헨리 화이트라는 사람이 개최한 음악제가 큰 성공을 거두자 그 이듬해 숲 속에 헛간 같은 '매버릭 콘서트홀'을 짓고 역사를 쌓을 채비를 갖추었다. 한여름 짙은 녹음 사이로 비치는 햇살이 드리워진 목조 건물은 아름드리나무들과 하나가 된다. 백 년 동안 수없이 수선했을 이 헛간은 그 자체로 고악기가 되어 마음속에 여름의 소리를

불러들인다. 한 세기 동안 나뭇결에 배어든 실내악 선율이 스며 나
오는 것일지도 모른다.

■ 단 한 번의 예외

딱 한 번 이 헛간의 널판들이 선율을 머금지 못한 적이 있었다.
1952년 8월 말 매버릭의 작은 무대에 앉은 피아니스트 때문이었다.
꼭 세 번 건반 뚜껑을 닫고 재차 열었을 뿐, 그는 총합 4분 33초 동
안 가만히 앉아 있었다. 현대 음악사에 한 획을 그은 존 케이지의
〈4분 33초〉가 세상에 처음 등장한 순간이었다. 이 작품은 대체로
이렇게 기술되었던 것 같다. 적막한 가운데 들리는 관객의 기침 소
리, 조금씩 당황한 사람들이 웅성거리는 소리, 공연장에서 들리는

잡다한 소리들이 콘서트홀을 채웠다고. 그 소음들도, 혹은 침묵도 음악이라고. 그러나 이 콘서트홀을 본 순간, 기억에 있던 표현들이 어색하게 다가온다. 텅 빈 숲 속 공연장 한가운데에 앉아 50년 전의 일을 상상한다. 눈을 감자 먼저 산들바람 한 조각이 코끝에 걸린다. 츠르륵 잘생긴 떡갈나무 이파리들이 바람에 쓸리며 소리를 낸다. 다양한 새들이 저마다의 목소리로 자기 존재를 알리고, 오래된 나무 의자는 몸을 추스르려는 미세한 몸짓도 못 참고 삐걱댄다. 소리 하나하나 순서를 매긴 듯 명징하게 귀에 들어온다. 시계를 보며

매버릭 콘서트홀의 공연 모습. 오래된 나무 의자가 놓인 소박한 공연장이다.
Photo © Dion Ogust

220

뚜껑을 여닫는 피아니스트의 모습만 뺀다면 적어도 이 작품의 초연은 자연의 소리를 가득 담아낸 셈이다.

빼곡히 앉아도 백오십 명이나 들어갈까 의심스러운 공연장은 폭도 좁고 등받이도 수직인 대충 끼워 맞춘 낡은 나무 벤치로 채웠다. 십 분만 앉아 있어도 등이 뻐근하다. 냉방 장치도 편의 시설도 없다. 심지어 화장실도 재래식이다. 연주자 대기실이라고 해 봤자 세 사람만 들어가면 가득 찬다. 공연을 준비하던 뉴욕 메트로폴리탄 오페라단의 젊은 테너는 대기실을 실내악단에게 내주고, 재래식 화장실 앞에서 목을 푼다. 눈이 마주치니 멋쩍은 표정으로 악보로 시선을 돌린다. 반면 공연 십여 분 전인데도 대다수의 관객들은 숲 속에서 와인 한 잔씩을 들고 담소를 나눈다. 몇 발짝만 가면 자기 좌석이니 여유가 넘친다.

▪ 벤저민 브리튼

산 그림자가 헛간을 에워싸자 음악 감독이 공연 시작을 알린다. 자리를 채운 사람들은 백 명도 채 안 된다. 공연 제목은 "하나의 초상: 우드스탁의 브리튼", 영국의 현대 작곡가 벤저민 브리튼Benjamin Britten(1913~1976)의 초기 작품들로 채워진 연주회였다. 첫 곡은 브리튼이 열일곱에 작곡한 〈비올라 솔로를 위한 엘레지〉(1930). 하모니카 주자의 즉흥 연주와 버무린 것이었다. 중후하고도 밝은 톤의 하모니카 소리는 비올라 소리를 든든히 뒷받침하며 아직 음악에 젖

어들지 못한 관객의 마음을 진정시킨다. 곧 그는 하모니카를 내려놓고 시를 읊는다. 연주회 전반부는 이렇게 진행되었다. 브리튼이 젊은 시절 작곡한 곡들을 연주한 뒤 그와 연관이 있는 시를 선정하여 읊는다. 버지니아 울프의 시구도, 브리튼 자신이 남

1959년 알더버그 바닷가에 선 브리튼. 그는 1948년 고향 서포크의 작은 어촌 알더버그에 음악제를 시작했다. Courtesy of the Britten-Pears Foundation, Photo © Hans Wild

긴 글귀도 노련한 연극배우의 굵고 단단한 목소리로 낭송된다.

2013년의 매버릭 페스티벌은 브리튼 탄생 백 주년에 초점을 맞추었다. 프로그램은 그의 음악 혹은 오랜 지기들의 음악으로 채워졌다. 에셔 쿼텟은 연초 링컨 센터 연주에서 호평을 받았던 브리튼의 실내 악곡들을, 라이프치히 쿼텟은 브리튼의 오랜 친구였던 폴란드 작곡가 루토스와롭스키의 실내악곡을 들고 이 헛간을 찾았다. 수많은 명반을 우리에게 남겨 준 피아니스트 브리튼과 첼리스트 로스트로포비치의 따뜻한 관계를 다룬 연주회 〈벤과 슬라바〉도 있었다. 사실 탄생 백 주년만으로 브리튼이 주인공이 된 것은 아니었고, 그가 작곡을 위해 우드스탁 산기슭을 찾아 여름을 지냈던 인연 때문이었다. 1939년 봄 브리튼은 평생의 파트너 테너 폴 피어스와 함께 대서양을 건넜다. 미국 작곡가 아론 코플랜드가 그들의 미국 생

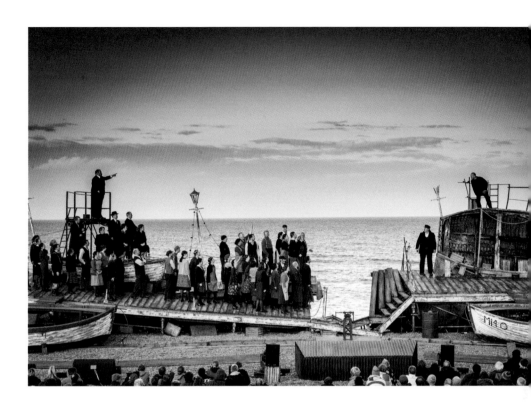

브리튼의 명성은 1945년 초연한 오페라 〈피터 그라임즈〉의 성공으로 굳어졌다. 2013년 6월 알더버그 음악제는 그의 탄생 백 주년을 기념하여 이 오페라를 그 배경인 마을 앞바다에서 장대하게 올렸다.
Courtesy of Aldeburgh Music © Lucy Carter
Photo: Robert Workman

활을 돌보아 주겠다고 했으니 걱정할 것도 없었다. 코플랜드는 스물일곱 브리튼보다 열세 살이나 많은 불혹의 나이었지만, 죽을 때까지 음악적 지기로서 짙은 우정을 나누었다. 그는 작곡하기에 적합한 조용한 공간을 찾던 브리튼을 위해 우드스탁 산자락에 오두막 두 채를 빌렸다. 그들의 거처이자 일터였다. 열정이 넘치던 젊은 작곡가는 금세 '철저한' 일과표를 기록했다. "8시 30분 기상(운이 좋다면), 열 시 삼십 분까지 아침 식사와 청소 등 잡무. 그다음은 바로 '업무'(일단 네 시 삼십 분까지라고 해 두자), 그 뒤 코플랜드의 오두막

까지 산책, 함께 여섯 시까지 일광욕. 여덟 시까지 테니스를 치고, 풍성한 저녁을 먹고 수다를 떨거나 피아노를 친다."

■ 시인의 열쇠, 야만의 세계

공연의 2부는 행복했던 1939년 여름, 우드스탁 숲 향기와 햇살이 브리튼을 다독여 낳은 결과물로 채워졌다. 그는 이 숲 속에서 랭보Arthur Rambaud(1854~1891)의 산문시집 『일뤼미나시옹Les Illuminations』의 구절들에 곡을 붙였다. 테너가 부르는 아홉 절의 조곡은 스물한 살에 모

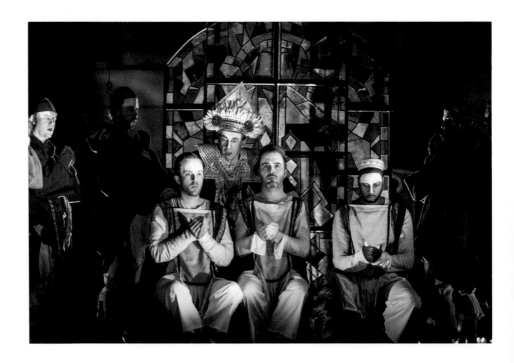

224

든 시들을 써 버린 뒤 산화한 랭보의 격정적인 삶과 결부되어 마음을 뒤흔든다. "나 혼자만 야만의 퍼레이드로 가는 열쇠를 지니고 있어 J'ai seul la clef de cette parade sauvage." 곡은 이 한 줄로 시작된다. 현의 간단한 멜로디 사이를 관통하는 강렬한 미성은 관객의 숨을 멎게 한다. 화장실 앞에서 목을 풀던 턱시도 차림의 젊은 테너가 지닌 힘이 제대로 발휘된다. 랭보의 자기 분열적, 혹은 자기 치유적 시구들은 브리튼의 극적이면서도 단순한 멜로디 전개와 만나 날카로운 대비를 이루며 전달된다.

시인의 눈에 사람들은 경멸의 대상, 그들이 동경하는 '권위'도 우습기 짝이 없다. 그러나 시인은 안타깝게도 사람들이 만든 잿빛 죽음의 세계를 더 세심하게 보는 통찰력을 타고났다. 그야말로 하늘의 형벌이다. 잠시 엿본 야만의 퍼레이드는 즐겁고 화려하여 사람들을 끌어들인다. 그들은 자기 세계의 야만성도 모른 채 그 안에서 자기에게 허락된 시간을 흘려보낸다. 문제는 그 천박한 사람들에, 그 야만성에 있지 않다. 나는 이 행렬에 동참할 것인가. 실존적 결단의 순간이다. 손에 쥔 열쇠는 시인에게 그 무엇보다도 무거운 짐이다. 마지막 아홉 번째 곡에서 시인은 자조 섞인 읊조림으로 잔잔히 스스로를 떠나보낸다. "충분히 보았다. (…) 충분히 가졌다. (…) 충분히 알았다. 삶의 정지. 오 루머와 비전! 새로운 애착과 소음 속에서 떠나노라." 결국 떠났다.

2013년 알더버그 음악제에서 공연된 브리튼의 종교극 〈타오르는 용광로〉
Courtesy of Aldeburgh Music

이 이별의 말은 따스하게 감싸는 브리튼의 곡조와 맞물려 마음 속에 묵직한 돌 하나를 던져 놓는다. 나는 열쇠를 쥐었는가 아니면 야만의 사람인가. 아니면 열쇠를 가진 이가 되고 싶은가, 야만의 행

렬을 즐기고 싶은가. 통찰력이 주는 고통도, 야만의 천박함도 싫다면 그저 이 세계를 떠나는 수밖에 없는가. 그도 아니면 야만에 지쳐 떠나는 이들을 조용히 눈물로 배웅하는 사람이 될 것인가.

야만을 벗어나야 비로소 숨을 쉴 수 있던 시인의 가냘픈 목소리에 브리튼이 곡을 붙일 수 있었던 원동력은 이곳 숲이 주었던 듯하다. 브리튼이 그랬듯이, 우리는 '나'를 가다듬을 조용한 시간과 공간을 원한다. 우드스탁 언덕을 메운 사람들이 그랬듯이, '나'는 올바른 이상을 꿈꾸는 사람들과 시대정신을 만들고 싶다. 역사 속 우드스탁 마을은 '시인의 열쇠'와 '야만적 행렬'의 구분이 사라졌던 흔치 않은 곳이었다. 야만의 세계가 나를 잊게 만드는 요즘 같은 시절, 마음 한쪽에라도 공들여 오두막을 지을 때가 된 것 같다.

세기말의 꿈

〈'비엔나: 꿈의 도시' 페스티벌 'Vienna: City of Dreams' Festival〉, 뉴욕 카네기홀, 2014.2.21.–3.16.

■ 빈: 세기말 꿈의 도시

"당신과 입을 맞추겠어요, 요카난."

　살로메는 이 말만을 반복한다. 금지된 말을 외치는 자를 향한 본능적 열망이다. 살로메의 눈은 요카난의 몸을 훑는다. 우물에 갇혀서도 굴하지 않는 그의 몸은 백합보다 깨끗해 보였고, 진실을 말하는 입술은 석류꽃보다 붉어 보였다. 자기를 지키던 근위대장이 자결했다는 소리를 들어도, 요카난이 자신에게 퍼붓는 저주를 들어도 같은 말을 되뇐다. 금지를 타파하는 자, 진실을 말하는 자, 미래를 준비하는 자, 그로 인해 감금된 자 요카난('세례 요한'의 히브리어 이름), 그는 살로메가 맹목적 열망을 투사하기 좋은 대상이었다. 남편의 형이었던 헤롯 왕과 결혼한 엄마, 끈적한 시선으로 자신의 몸을 훑는 왕을 아버지로 둔 젊은 공주 살로메. 자신의 뜻과 상관없이 불의하고 수치스러운 삶을 살 운명이다. 피폐한 마음을 환기할 곳

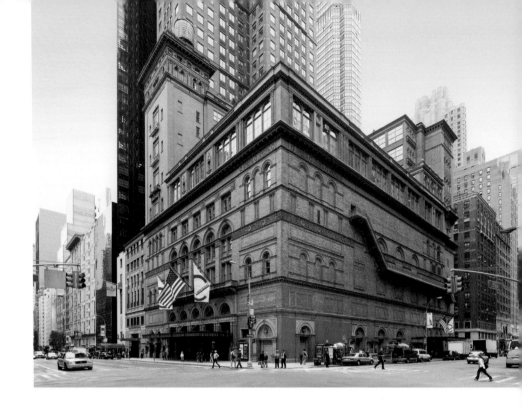

이 필요하다. 탈출의 욕망은 부모의 죄악을 세상에 외치는 요카난의 몸뚱이를 탐하려는 열망으로 변모한다.

오스카 와일드Oscar Wilde(1854~1900)는 신약에 등장하는 세례 요한의 드라마틱한 죽음 이야기에 세기말의 유미주의aesthecism 정신으로 관능적 빛깔들을 입혔다. 희곡 「살로메Salome」(1891)를 불어로 쓰고 파리에서 펴낸 것은 뒤따를 사회적 소동을 충분히 짐작했기 때문이었다. 이미 파리에서는 전위적 예술가들에게 적대적인 평론가들이 조롱조로 붙인 "데카당스Décadence", 곧 '퇴행'이라는 표찰이 새 시대의 전령에게 주어진 훈장이 되어 있었으니 그의 작품이 수용되기 쉬울 터였다. 사실 감각적 아름다움을 추구했던 탐미적

'데카당스'는 세상에 갇혀 버린 자들의 처절한 항변이었다. 보들레르는 선원들에게 조롱을 당하는 "바다의 웅장한 새" 알바트로스에서 세상에 결박당한 자신의 모습을 보았고 (「알바트로스L'Albatros」, 1861), 열일곱의 랭보는 인간 사회를 떠나 자유로운 시의 바다로 향하는 "술에 취한 배"에 자신의 운명을 맡겼다 (「취한 배Le Bateau ivre」, 1871). "예술을 위한 예술l'art pour l'art"은 진보와 이상이 스러져 가는 사회에서 삶의 완성을 희구하는 개인에 주어진 마지막 탈출구가 된다.

1848년 전 유럽에 번졌던 자유주의 시민 혁명으로 달떴던 사람들은 한 세대도 지나지 않아 불안한 삶, 사회적 생존이 주는 무기력함에 내팽개쳐졌다. 별로 바뀐 게 없었다. '세기말fin de siècle'이란 말은 단순히 숫자 때문이 아니라 사회 진보에 대한 믿음이 막바지에 이르렀기에 더욱 적합하게 들렸다. 예술 속에서 죽음의 묘약을 찾았던 세기말 사람들, '데카당스'는 이상을 향해 어깨 걸던 시절에 '더 나음, 더 좋음'을 꿈꾸도록 교육받던 세대가 어른이 되어 택한 자구책이다. 불합리와 불평등, 불공정함으로 뒤덮인 수렁 같은 병든 사회에서 어떻게 해서든 빠져나가기 위한 몸부림이다. 이 시대의 젊은이들은 사회 구조적 불안을 떨치려 내면적 프시케와 직면하는 방법을 택했다. 자신을 가두려는 사회에 순응하여 속박되는 것보다 자기 정신과 사랑에 빠지는 게 그나마 나았다. 이들은 나르시시스트가 되어 예술적 탐미에서 위안을 찾았다.

세기말 꿈의 도시는 오스트리아 빈Wien이었다. 1848년 3월의 빈 봉기는 '구체제'의 상징 메테르니히도 끌어내렸고, 자유주의자들

은 입헌 군주제까지 실현하고 권력도 장악하였다. 하지만 권력을 잡자 그들은 얼마 전까지 꿈꾸던 이상을 금세 망각했다. 사회적 진보를 포기하고, 국가주의에 경도되었으며, 보수화의 길을 택했다. 유럽의 어느 도시보다도 짧은 시간에 뒷걸음질 친 빈 사람들은 자식 세대에게 더 강한 조롱과 경멸의 대상이 되었다. '세기말' 젊은이들은 부모 세대에 대한 신뢰를 잃었다. 그러나 깊은 심미안을 갖췄으나 사회 경제적 권력이 없던 젊은이들은 벼락부자처럼 많은 것을 거머쥐었지만 천박한 아버지 세대의 몰락을 지켜보며 조용히 자신 속으로 침잠했다. 비루한 현재를 낳은 과거에서 자신을 '분리'해 내는 게 유일한 살 길이었다.

1897년 클림트Gustav Klimt(1862~1918)는 과거에서 새로운 시대를 '분리Secession'하고자 하는 사람들을 모았다. 그들은 적극적 '분리'를 통해 '성스러운 봄Ver Sacrum'(1898년 창간된 분리파 잡지 제목)을 맞고 싶었다. 그들의 '분리'는 단순한 반발이 아니다. 로마 시

「성스러운 봄」 창간호 표지

절 귀족의 잘못된 통치하에서 생산과 소비 활동을 거부하면서 스스로 국가에서 "분리한 평민들secesso plebis"의 길을 가겠다고 천명한 것이고, 봄마다 '국가 위기' 극복을 위해 젊은이들을 제물로 바쳤던 로마의 '성스러운 봄' 의식의 공양물 역할을 거부한 것이다. 대신 이 의식의 새로운 집행자가 되겠다고 맹세했다. 구시대의 속박을 벗은 '모던'한 인간이 품은 진실을 찾아 도리어 구세대

WAHRHEIT
IST FEUER UND
WAHRHEIT
REDEN HEISST
LEUCHTEN UND
BRENNEN

L·SCHEFER·

NUDA
VERITAS

GVSTAV·KLIMT·

구스타프 클림트, 〈벌거벗은 진실〉(1898). 한계를 드러낸 과거와 '분리'된 예술을 추구한 빈 분리파가 1898년 펴낸 잡지 『성스러운 봄』에 실린 삽화이다.

를 구원하리라. 1899년 프로이트의 『꿈의 해석』이 알려 준 감정과 본능에 영향 받는 심리적 인간상에 기반을 둔 예술로 그들을 위무할 것이다.

과거의 족쇄에 얽매여 허덕이던 젊은이들은 잃어버린 자신의 얼굴을 찾아 일어선다. 창간호에 실린 클림트의 삽화 〈벌거벗은 진실〉은 그 여정의 시작을 알린다. 나신의 여인은 빈 거울을 독자에게 내민 채 무표정하게 서있다. 이 거울이 새로운 세계를 비추게 될지, 모던한 인간이 포착한 진실의 빛을 반사할지, 아니면 그저 나르키소스의 연못에 그칠지 결정하는 일은 젊은이들의 임무이다. "그 시대에는 그 시대의 예술을, 예술에는 자유를"이라는 빈 분리파의 표어는 과거의 권위를 충분히 의식한 말이다. 프로이트에 따르면, 꿈은 소원의 실현이다. 억압되었던 정치적 소원은 적극적인 꿈꾸

기로 현실화할 수 있을지 모른다. 세기말 빈은 새로운 꿈들로 뒤덮인 곳이었다. 얼마나 현실화될 수 있을지, 또 어떻게 구체화될지는 알 수 없었지만.

■ 카네기홀의 비엔나

2014년 초의 카네기홀Carnegie Hall은 빈 거리를 채웠던 많은 꿈들을 조명한다. 〈'비엔나: 꿈의 도시' 페스티벌 'Vienna: City of Dreams' Festival〉은 '귀족적 꿈'이 반영된 비엔나 오페라 무도회로 그 화려한 막을 올렸다. 비엔나 왈츠 가락에 선남선녀들이 한껏 허리를 젖히며 시계를 과거로 돌려 놓는다. 다채로운 도시 뉴욕의 많은 문화 단체들도 저마다 꿈의 단면을 포착한다. 클림트의 그림은 언제나 열띤 토론의 대상이고, 오스트리아 고전 영화를 틀며, 빈의 과학적 발전과 철학적 사유를 톺아보고, 세기말 빈의 일상을 입체적으로 복원해 본다. 미국 클래식 음악의 성지 카네기홀이기에 축제의 대부분은 음악으로 구성된다. 수식어가 필요 없는 빈 필하모닉과 빈 국립 오페라가 함께 뉴욕에서 3주간 머물며 선보이는 레퍼토리는 축제의 뼈와 살이다. 상임 지휘자 없이 단원들이 운영을 맡는 빈 필과 중견과 노장, 신진 지휘자가 어우러져 클래식 음악의 수도 빈에서 태어난 명곡들을 들려준다. 클래식 팬에게 선사하는 '음악적 꿈'이다.

많은 프로그램 중 오페라 콘서트가 눈길을 끈다. 뉴요커에게 빈

1894년 영국에서 번역 출
간된 오스카 와일드의 「살
로메」에 실린 비어즐리의
삽화. 이 작품의 번역은 와
일드의 연인이었던 알프레
드 더글러스 경이 맡았다
고 전해진다.

필은 친숙한 존재이지만, 그 모태인 빈 오페라는 귀한 손님이다. 이
들은 20세기의 명작 두 작품을 콘서트 형식으로 선보였다. 무조 음
악을 창시한 쇤베르크, 베베른과 함께 '신 빈 악파'를 구성했던 베
르크Alban Berg(1885~1935)의 작품 〈보체크Wozzeck〉(1922)와 독일 후기
낭만주의 음악의 거장 리하르트 슈트라우스Richard Strauss(1864~1949)
의 〈살로메〉(1905)가 맨해튼 7번가 무대에 올랐다. 당시 빈 필 지휘
자를 역임했던 구스타프 말러가 빈 오페라에 열심히 기획안을 올
렸지만 퇴폐성을 이유로 상연 거부당했던 〈살로메〉이다. 두 작곡

가의 스타일만큼이나, 양 작품 사이에 벌어진 1차 세계 대전 이후 급변한 사회상만큼이나 둘의 내용은 현격한 차이를 보인다. 뷔히너의 원작 「보이체크Woyzeck」(1837)는 착취당하는 잔인한 현실 속에 패배할 수밖에 없는 빈자의 처절한 삶을 묘사한 반면, 와일드의 「살로메」는 봉쇄되어 버린 삶의 유일한 탈출구였던 개인의 유미적 도착 상태를 그린다. 하지만 두 작품이 완전히 다른 것은 아니다. 두 작품 모두에서 개인은 패배할 운명이다. 그러나 개인의 잘못은 아니다. 그의 패배는 사회적 필연성을 띤다. 몰락해 가는 진보, 꿈을 잃은 사회에서 질식해 가는 이들의 비참한 최후와 마지막 몸부림이 담긴다.

살로메는 향수를 뿌리고, 샌들을 벗었다. 벗은 몸에 일곱 개의 베일을 두르고 맨발로 왕 앞에 섰다. 춤을 추면 왕국의 절반이라도 주

겠다는 헤롯 왕의 천박한 욕망에 자신을 던져 볼 셈이다. 핏빛으로 붉어진 달 아래 일곱 베일의 춤을 추었다. 와일드는 그가 상상한 숨 막히는 춤사위를 지문 한 줄로 남겨 두었고, 슈트라우스는 농염하면서도 극적인 클라이맥스를 지닌 멜로디로 감쌌다. 베일을 차례로 끌렀을 그녀가 살결을 드러냈을지 알 길은 없다. 그러나 그녀의 맨발을 보며 흩날리는 하얀 꽃을, 흰 비둘기의 날갯짓을 마음에 그리던 헤롯 왕이 얼마나 흥분했을지 짐작이 된다. 살로메는 달아오른 왕 앞에 무릎 꿇고 은쟁반에 선물을 담아 달라고 아뢴다. 선물이 무엇인지 안 뒤 주저하는 왕에게 또 같은 말을 반복한다. "요카난의 머리를 주세요." 쟁반에 담긴 머리를 감싸며 그녀는 사랑을 고백한다. 창백해진 그의 입술에 입을 맞춘다. 입안으로 전해진 쓸쓸한 맛, 피의 맛, 사랑의 맛은 자신의 목숨과 바꿀 만하다. 스스로 선택하여 얻은 감각이니까. 사랑의 원천은 살로메가 요카난의 몸에서 느낀 감각적 아름다움보다 깊은 곳에 있다. 요카난의 거듭된 경멸 속에서 살로메는 어깨를 짓누르는 고통과 무기력이 해소되는 안도감을 느꼈다.

복음서에 나오는 이름 없는 처녀는 춤을 춘 뒤 엄마 헤로디아에게 무엇을 선물로 달라고 할까 물어본다. 말 잘 듣는 자식이다. 와일드는 순종하는 자식 대신 주체적으로 파멸을 선택하는 탐미적 인간 살로메로 대체했다. 자신의 사랑을 죽음으로 이끈 '팜 파탈'의 혐의는 자기의 죽음으로 조금이나마 사해진다. 자신을 옭아맨 구속의 밧줄을 끊을 힘은 없다. 대신 유의미해 보이는 아름다움을 향해 자기를 던진다. 자신은 별 수 없이 사그라지지만, 그 희생은

시대의 반등을 위한 밑거름이 된다. '풍기 문란'으로 영국에서 추방당한 뒤 1900년 파리 뒷골목에서 쓸쓸히 죽어 간 오스카 와일드의 삶은 헛되지 않았다. 아름다움으로 사람들을 치유하고 생기를 보충하는 자양분이 되었기 때문이다.

빈 분리파가 현대인의 무거운 짐을 벗고 휴식을 취하는 요양소가 되는 예술을 꿈꾸었던 것은 새 시대를 위해 충전의 단계가 필요함을 알았기 때문이다. 데카당들에게 혁명까지 바라기는 어렵다. 눈앞에서 목도한 진보의 실패, 독버섯처럼 일어서는 사회의 위선에 방전되어 버린 그들은 손가락을 들어 달을 가리킬 힘조차 없다. 마음속에 새겨진 생채기는 술 한 모금에 평생 욱신거릴 숙명이다. 잠시 참혹한 세계를 벗어나 보자. 아름다움을 담은 예술은 언제나 하늘에 달이 떠 있음을 깨닫게 해 줄 것이다. 조금씩 힘을 모아서 다시 딛고 일어서면 된다.

한 도시에서 벌어진 기묘한 이야기들

〈코The Nose〉, 뉴욕 메트로폴리탄 오페라, 2013.10.26.

■ 상트페테르부르크, 페트로그라드, 레닌그라드

러시아 상트페테르부르크에서는 기묘한 일이 자주 일어난다. 도시를 세우는 일부터 신기했다. 서유럽을 향하는 바닷길을 꿈꾸던 표트르 1세가 점찍은 땅은 강 하구의 습지였으니 말이다. 지반을 다지려면 바윗돌을 쏟아부어야 했고, 그 일은 농노들이 도맡았다. 가혹한 노동에 수만 명이 죽었다. 시체들은 돌 틈에 매립되어 도시를 떠받치는 뼈대가 되었다. 분위기가 좋을 리 없었다. 철권을 휘두르는 절대 왕권이라도 속으로는 사람들의 저항이 두려운 법이다. 왕은 정적 숙청에 힘을 쏟았다. 황태자도 예외는 아니었다. 아버지의 폭압적 통치에 반기를 든 아들, 도리어 왕은 이를 기회로 삼았다. 잠재적 위협이 될 황태자 편 사람들부터 차례차례 없앴다. 꼬챙이에 창자가 꿰어지고, 수레바퀴에 묶인 사지가 부러지며 죽어 갔다. 이탈리아까지 도망간 아들을 면책 약속으로 회유하여 러시아로 불

러왔으나, 왕의 말은 번복하기도 쉬웠다. 황태자는 잔인한 채찍형
으로 죽어 갔다. 시신으로, 숙청으로 다져진 상트페테르부르크는
그 후 2백 년 동안 로마노프 왕조가 통치한 러시아 제국의 중심이
되었다.

　기묘하다는 말은 때로 처절한 기억을 잊기 위해 붙이는 이중적
인 표현이기도 하다. 러시아도 산업 사회가 되었다. 농노의 자식들
은 도시의 노동자로 변모했다. 사람들의 삶은 이전보다 참혹해졌
다. 1905년 1월 22일 일요일, 이들은 사회적 불평등을 참다못해 페
테르부르크 거리로 나갔다. 이 착한 사람들은 지금 겪고 있는 고통

맨해튼 링컨 센터에 위치
한 메트로폴리탄 오페라
하우스 전경

은 황제 탓은 아닐 거라고, 황제가 속으로는 자기들을 끔찍이 아끼고 있다고 철석같이 믿었다. 단지 신과 같은 황제가 현실을 알 틈이 없어 방치하여 벌어진 상황이니, 불합리한 현실을 차르가 인식만 한다면 곧바로 문제를 해결해 줄 터였다. 그 굳은 믿음에서 고심하여 써 내려간 청원서는 이들의 희망이었다. 이들은 모여서 행진을 했고 노래를 불렀다. 손에는 러시아의 두 정신적 지주, 황제의 초상과 정교회의 이콘을 들었다. 청원서를 전달하러 가는 그 길에 찬송가 구절을 되뇌고 국가 〈하느님 차르를 지켜 주소서〉를 제창했다. 안타깝게도 '겨울 궁전'으로 향하는 그들에게 돌아온 것은 친위대의 총알이었다. 수백이 죽었고 수천이 다쳤다. 그러나 정말 커다란 상처는 황제가 입었다. 사람들이 황제에 대한 맹목적 신앙을 버렸기 때문이다. 러시아에는 더 이상 백성을 보살피는 차르가 없다는 사실이 공식화되었다. 사회 계약은 깨졌다. 파업과 항거가 이어졌다. 신뢰의 단절은 1917년 2월 혁명으로 제정이 무너지는 단초가 되었고, '피의 일요일'을 만들었던 니콜라이 2세는 마지막 러시아 황제로 남았다. 몇 달 뒤 레닌이 이끈 볼셰비키 혁명이 일어나 최초의 공산주의 국가 수립을 세계에 알렸다. 이 도시, 1914년에 바뀐 이름으로 '페트로그라드'는 이 모든 일을 품었다.

'피의 일요일'의 여진이 계속되던 1906년의 상트페테르부르크에서 한 아이가 태어났다. 증조부는 폴란드 바르샤바 출신이었다. 독립을 위한 봉기를 꾸미다 체포된 그는 러시아로 압송되어 황무지 이곳저곳으로 유배되었다. 러시아에서 낳은 아들의 운명도 마찬가지였다. 그 아이의 조부 역시 폴란드를 위해 러시아와 싸웠고,

시베리아 유형에 처해졌다. 다행히 그 아들은 상트페테르부르크 대학에 진학하여 그곳에서 가정을 꾸렸다. 아이는 어릴 적부터 피아노 신동 소리를 들었다. 작곡 공부도 이른 나이에 시작했다. 열두 살이던 1918년에는 1년 전의 2월 혁명을 떠올리며 희생자들을 위한 장송곡을 지었고, 열세 살에는 페트로그라드 음악 대학에 진학하였다. 1924년 1월 21일, 레닌이 죽었다. 닷새 뒤 이 도시 이름은 '레닌그라드'로 바뀌었다. 한 해 뒤 열아홉 드미트리 쇼스타코비치 Dmitri Shostakovich(1906~1975)는 졸업 작품으로 첫 교향곡을 제출하였고, '레닌그라드' 필하모닉이 초연하는 영광을 안았다.(2년 뒤 브루노 발터의 지휘로 베를린필이 연주하였다.) 그는 러시아 현대 음악을 이끌 '천재' 음악가로 각광받을 준비가 되어 있었다.

■ 레닌그라드의 쇼스타코비치, 그리고 스탈린

당시 정치에 관한 일들은 '붉은 혁명' 이후 수도의 지위를 되찾은 모스크바에서 일어나고 있었다. 레닌 사후 "강철 인간"이라는 가명을 쓰던 그루지야 사람이 소비에트 연방의 권좌를 장악했다. 모국어가 러시아어도 아니었던, 한때 러시아를 증오하던 민족주의자였던 '스탈린'은 자신의 이름처럼 소련을 강철같이 단련시켰다. 충격과 공포로. 그 안에 깃든 어둠의 싹을 알아본 레닌도 그에게 권좌를 넘기지 말라고 친필 유언까지 남겼건만 소용없는 일이었다. '대숙청'이 시작되었다. 당도, 군도, 관료도, 지식인도 예술가도 모

두 숙청 대상이었다. 아마 요즘 저 윗 나라처럼 "당의 유일사상 체계 확립에 대한 반대"라는 이유를 들이밀면 일사천리였을 것이다. 당 대의원의 3분의 2가 중앙 정계에서 사라지기도 했다. 비밀경찰 마음대로 체포하고 처형하던 대숙청의 전성기 1937~38년, 그들의 공식 문서가 알려 주는 희생자 수만도 상상을 초월한다. 약 155만 명을 구금하였고, 그중 68만을 처형했다. 총살형이 하루에 천 번 이상 집행된 꼴이었다. 가해 당사자들이 남긴 기록이니 숨겨진 일들은 더욱 많을 것이다.(사람들은 적어도 두 배, 많게는 세 배의 사람들이 죽었을 것으로 추정한다.)

쇼스타코비치에게도 숙청의 공포가 다가왔다. 대숙청의 전조가 보이던 1934년 1월 24일, 그의 두 번째 오페라 〈므첸스크의 레이디 맥베스〉가 레닌그라드에서 첫선을 보였다. '위험한 사랑'의 비극적 결말을 담은 이 오페라는 혁명 후 억압된 사회 분위기와 배치되며 사람들의 뜨거운 관심을 받았다. 그 열기는 모스크바로 건너갔고, 그곳에서도 두 시즌 동안 아흔 번 넘게 무대에 올랐다. 1936년 1월 말 스탈린도 오페라 극장을 찾을 정도였다. 문제는 그가 크게 화를 내고 나갔다는 점이었다. 그날 극장에 가는 게 좋을 거라는 전언을 받고 그 자리에 있던 쇼스타코비치의 얼굴은 사색이 되었다. 며칠 뒤 당 기관지 「프라우다」에 무서운 기사가 실렸다. "음악 대신 엉망진창"이라는 제하의 기사는 혹평뿐이었다. "이 '음악'을 따라가는 것은 어려울뿐더러, 기억하기란 불가능하다." 20여 년 전 스탈린 자신이 창간했던 이 '진리' 지는 그 당시 잠재적 숙청 대상자를 발표하는 역할을 도맡았으니, 사람들은 당연히 쇼스타코비치의 삶이

끝났다고 생각했다. 작곡가 스스로도 마찬가지였다. 주변 사람도 많이 잡혀가지 않았던가. 친척도 끌려갔고, 스승도 죽었고, 친구도 사라졌다. 게다가 자신은 '핏줄'도 좋지 않았다. 폴란드에 대한 스탈린이나 러시아 사람들의 증오를 생각하면 희망이 없어 보였다. 숙청 대상자는 어둠이 가장 짙은 한밤중에 데려가기에 그는 잠도 들지 못했다. 아예 짐을 싸 두고 밤새 기다렸다.

　불안한 시간이 흘러갔다. 그해 말 그는 무대 리허설까지 마쳤던 4번 교향곡의 초연을 스스로 취소했다.(스탈린 사후인 1961년에야 초연이 이루어진다.) 잊혀 가는 연초의 기억을 자극할 필요가 없었다. 대신 그

메트로폴리탄 오페라가 2010년 프랑스 리옹 국립 오페라단과 함께 제작한 쇼스타코비치의 첫 오페라 〈코〉의 시작 장면. 세트 디자이너로 활약한 남아공 출신 시각 예술가 윌리엄 켄트리지의 애니메이션 콜라주는 20대 쇼스타코비치의 발랄하고 힘 있는 음악과 만나 시종일관 관객에게 시각적, 청각적 흥분을 제공해 주었다. © Metropolitan Opera

이듬해 자신이 살아야 하는 이유를 음악으로 당당하게 세상에 알렸다. 1937년 11월 레닌그라드 필하모닉 홀을 가득 메운 청중들은 5번 교향 곡의 초연을 들으며 북받쳐 오르는 감정을 억누를 수 없었다. 눈물 이 절로 솟았다. 공포와 절망 속에 갇혀 있던 한 사람이 스스로의 힘으로 일어난 듯 들렸고, 그 감동은 관객 자신이 처한 상황을 돌아 보는 거울이 되었다. 1년 전의 스캔들이 완전히 뒤집혔다. 이 작품 은 "커다란 충격으로, 온 신경을 관통하는 전기"처럼 관객을 깨웠 다는 상찬을 들었다. 스탈린은 그를 숙청하는 대신 살려 쥐락펴락하며 재능을 활용하는 길을 택했다. 죽음의 공포와 문화 영웅의 칭호가 그 에게 동시에 주어졌다. 인간사에서 종종 볼 수 있는 기괴한 일이다.

쇼스타코비치는 자신의 이중적 운명을 이미 알고 있었다. 태생 부터 이중적이었으니, 뼈에 사무쳤을 듯하다. 그는 자기 작품들을 영웅적인 소련의 역사에 헌정했다. 1941년에 완성된 7번 교향곡은 그보다 백여 일 전 나치의 무자비한 포위전이 시작된 고향 '레닌그 라드'에 바쳐졌다.(죽음의 봉쇄는 그 뒤 2년이 넘게 지속되었다. 민간인 사망자만 백만여 명, 대다수가 굶어 죽었다. 사람들은 급기야 사람 고기를 먹으며 연명했다.) 비록 스탈린 사후에 작곡되었지만 11번 교향곡은 '1905년'이라는 이름으로 러시아 민중에게 헌정되었고, 12번 교향 곡은 '1917년'으로 레닌에게 헌정되었다. 그의 명성은 완전히 회 복되었다. 스탈린의 평가는 '오해'로 일단락되었다. 하지만 쇼스타 코비치가 정녕 그러한 애국적 생각으로 곡을 쓴 것인지 알 길은 없 다. 예컨대 7번 교향곡도 나치 침략 이전부터 스탈린이 망쳐 놓은 러시아를 염두에 두고 썼다는 정황도 많기 때문이다. 스탈린도 그

도 역사의 인물로 남게 된 뒤, 그의 예술 세계에 내재한 이중적 면
모를 알리는 숨겨진 '증언'은 당대에 뜨거운 논쟁을 일으켰다.

〈코〉의 한 장면. 자신의 길
을 가는 코를 보고 놀라는
관료들.
© Metropolitan Opera

■ 상트페테르부르크에서 가장 기괴한 사건

그래도 상트페테르부르크에서 문자로 쓰인 일들 중 가장 기괴한 사건
은 '3월 25일'에 일어났음은 어느 누구도 부인하지 못한다.(쓰인 것
이 1835~36년이니 그때 즈음 일어난 일이겠다.) 이야기는 그날 아침 페
테르부르크의 한 이발사의 놀라운 발견으로 시작된다. 갓 구운 빵

"My nose!" My own personal

〈코〉의 한 장면. 얼굴에서
떨어져 나간 '코'를 찾는 광
고를 내려 신문사를 찾아
간 코발료프.
© Metropolitan Opera

냄새에 자리를 차고 일어난 그의 머릿속에는 오직 뜨끈한 빵에 두
껍게 썬 양파를 곁들여 먹을 생각뿐이었다. 성급히 빵을 가르자 놀
랍게도 그 속에서 희멀건 물체가 나타났다. 누군가의 코였다. 마음
을 가라앉히고 다시 보자 관리 '나리'로서의 자긍심이 하늘을 찌르
던 '8등관 코발료프'의 코임을 가까스로 알아볼 수 있었다. 스스로
를 '소령'으로 부르길 좋아하는 당사자 코발료프도 잠자리에서 일
어났다. 엊저녁에 콧잔등에 솟아났던 뾰루지를 확인하려 손거울을
든 순간 그도 자신의 운명을 알아챘다. 얼굴 한가운데가 그저 평평
하고 밋밋한 걸 보니 어안이 벙벙했다. 자긍심에 걸맞은 '관리' 자
리를 찾기 위해 옮겨 온 페테르부르크에서 봉변을 당한 셈이다. 이

발사는 면도하던 중 코를 베었다는 혐의를 쓸 수 있으니 저 요상한 물체를 없애야 했다. 코발료프는 당연히 얼굴 중심을 세워야 자긍심을 유지할 수 있다. 반대로 그 떨어져 나온 '코'는 독자적 행보를 걷기 시작한다. '코'는 외투를 입고, '코 주인' 코발료프보다 몇 등급이나 높은 고관 행세를 하며 껍데기에 집착하는 사람들의 허위를 비웃는다.

변방 우크라이나에서 꿈을 좇아 페테르부르크로 상경한 젊은 니콜라이 고골Nikolai Gogol(1809~1952)의 소설 「코」. 이 작품은 힘과 돈이 집중된 도시에 사는 인간들의 벌거벗은 모습을 그린다. 고골의 눈에는 특색을 잃고 무기력해지는 페테르부르크가 비친다. "도시에 깔린 정적은 놀라울 정도랍니다. 사람들에게서는 조금도 생기를 찾아볼 수가 없어요. 다들 사무원이나 관공서 직원들이죠. 모든 것이 짓눌리고, 모든 것이 나태하고, 하찮은 일에 빠져 있어요." 편집자들이 고골의 『페테르부르크 이야기』라고 묶었던 소설들 가운데 백미인 「코」는 이 도시에 새로운 색을 덧입혔다. 결말부에 등장하는 화자의 독백처럼 아무도 "뭐가 뭔지 도무지 알 수 없는" 이야기, "국가에 이로울 건 조금도 없을" 이 이야기는 도시 속에서 그냥 저냥 숨 쉬는 사람들에게 곰곰이 생각해 볼 계기 정도는 주니 말이다. '흑과 백', '적과 청'의 이분법이 난무하는 도시의 천박한 양면성은 코를 얼굴에서 잠시 떼어 낸 작가의 상상력 덕분에 다채롭게 변한다.

쇼스타코비치는 고골을 동경했다. 스물둘이던 1928년 고골의 「코」를 바탕으로 첫 오페라를 집필한 것은 그 동경의 표현이자 자

기 표출의 욕구였을 것이다. 자기 얼굴에서 떨어져 나와 독자적으로 행동하는 '코'를 보며 가죽끈처럼 자기를 옭죄는 속박들을 벗는 쾌감도 느꼈을 것이고, '코'와 코 없는 코발료프라는 '구경거리'에 집착하는 대중의 천박함을 조롱하려는 마음도 들었을 것이다. 3막으로 중간 쉼 없이 구성된 이 오페라는 우스꽝스러운 상황에도 쇼스타코비치 특유의 긴박한 리듬과 멜로디가 지속된다. 관객들은 긴장감을 놓을 수 없다. 음악은 부조리한 상황을 그저 즐기도록 놓아두지 않는다. 테너의 고음과 날카로운 금관이 빠른 템포로 몰아친다. 사람들은 인생 어느 순간 코가 떨어질 사람이거나, 그것 한 번 구경하겠다고 우르르 몰려다닐 사람이거나, 아니면 코 떨어진 사람을 이용하여 이익을 취할 사람 중 하나라고 말하는 듯하다. 그중 당신은 누구인지 고백하라며 재촉하는 듯하다.

2주 뒤 코는 감쪽같이 얼굴에 돌아와 붙었다. 자고 일어나니 턱 붙어 있다. 수중에 돌아왔던 '코'를 밋밋한 얼굴에 붙이기 위해 안간힘을 써도 안 되었는데 말이다. 자기 코가 떨어졌다 붙었어도, 페테르부르크가 이 이야기로 들썩거렸어도 외견상으로 바뀐 것은 없다. 하지만 코가 떨어진 사나이가 등장하기 이전과 이후는 분명히 다르다. 태생적 이중성을 안고 죽음의 문턱에 섰던 쇼스타코비치, 그의 작품들 내면에는 당시 깊이 팬 생채기가 혹한을 견딘 훈장처럼 새겨져 있다. 추운 겨울을 견디는 우리 속에도 상처가 늘어 간다. 어서 그것이 아물어 회색 도시를 다채롭게 만드는 보석들이 되기를.

'우리 시대': 장대한 물결의 끝자락

⟨브루클린 음악 아카데미: 넥스트 웨이브 페스티벌 2013BAM: The Next Wave Festival 2013⟩, 2013.9.17.−12.22.

■ '지금'의 오페라, ⟨안나 니콜⟩

2007년 2월, 플로리다의 호텔방에서 한 여성이 숨진 채로 발견되었다. 1990년대 미국 가십계를 떠들썩하게 만들었던 안나 니콜 스미스Anna Nicole Smith의 마지막이었다. 텍사스 동네 스트립 클럽 댄서에서 플레이보이 모델을 거쳐 전국의 스타까지 된 그녀였다. 스트립 댄서 시절 가슴이 작은 탓에 벌이가 시원치 않다고 생각한 그녀는 돈을 모아 가슴을 키웠다. 확대 수술 후 얻은 거대한 '볼링공' 가슴은 이내 그녀의 상징이 되었다. 사람들은 그 모습에 어이없어하면서도 지나가는 화젯거리로 그녀 이름을 입에 올렸다. 1994년 그녀는 당시 여든아홉이던 석유업계 거물 마셜 씨와 60년 나이차에 아랑곳하지 않고 결혼, 가십의 정점에 올랐다. 마셜 씨는 결혼 1년 뒤에 죽었고, 곧바로 마셜 씨의 아들과 천문학적 유산을 두고 법정 다툼을 시작하였음은 물론이다. 지금은 그 아들도 죽고 안나도 죽었지만,

BAM의 여러 극장 중 소규모의 다목적 공연장이 있는 피셔 센터
Photo © BAM/Francis Dzikowski

각종 소송들이 얽히고설켜 아직도 진행 중이다. 뒤틀린 아메리칸 드림의 상징이 되어 버린 그녀는 자신의 삶을 개척한 것일까, 아니면 불행을 자초한 것일까.

2011년 2월, 영국 오페라의 자존심 코벤트 가든에 선 소프라노는 야한 속옷 차림으로 무대 위에 오르는 것을 감내해야 했다. 작곡가 터니지Mark Anthony Turnage(1960~)의 오페라 〈안나 니콜〉의 세계 초연 무대였다. 네덜란드 출신 소프라노 웨스트브뢱은 어처구니없게 큰 가슴을 지닌 '블론디' 안나 역을 마치면 바로 뉴욕으로 건너가 장엄한 바그너의 〈발퀴레〉 지글린데 역으로 메트로폴리탄 오페라에 데뷔할 예정이었다. 공연은 대성황이었다. 여가수들이 몸을 흔들고

2011년 2월 영국 코벤트 가든 로열 오페라 하우스에서의 〈안나 니콜〉 초연 장면. '멕시아'는 그녀가 태어난 도시 이름이다. BAM에서 공연된 오페라 무대 디자인은 이와 동일했다. Photo © BAM/Bill Cooper

폴 댄서들의 섹시미가 강조되는 '19금' 오페라, 사람들의 호기심이 발동한다. 전석 매진에 박수갈채가 터졌다. 인간의 천박한 욕망이 적나라하게 펼쳐지는 이 오페라는 2년이 지나 그 욕망의 근원 'USA'로 건너왔다. 그것도 브루클린 현대 예술의 터줏대감 브루클린 음악 아카데미Brooklyn Academy of Music(BAM)에서 '새로운 물결'을 보여주는 축제인 〈넥스트 웨이브 페스티벌The Next Wave Festival〉의 개막작이 되어서.

브루클린 다운타운 BAM 오페라 극장에서 열리는 〈안나 니콜〉의 첫 주말 공연, 극장 안은 저마다 호기심과 기대에 부푼 사람들로 가득하다. 역시 오페라는 오페라인지라 노년층이 꽤 많다. 십여 년 전만 해도 밑바닥 대중문화가 '고급 예술'의 대명사 오페라와 만났다면 호사가들의 입방아에 오르고 손가락질을 받았겠지만, 지금 사람들은 그저 즐긴다. 영국 로열 오페라 하우스가 직접 이 오페라의 작곡을 위촉한 것도 의미 있는 즐길 거리를 찾는 시대정신을 따른 것일 게다. 점잖은 테너와 우아한 소프라노가 육두문자로 점철된 아리아를 부르고, 천박한 이야기를 담은 레치타티보들을 쏟아내어도 관객들은 그리 불편한 것 같지는 않다. 오히려 더 큰 폭소가 터지고, 더욱 열광적인 박수로 가수들을 격려한다.(소프라노가 F로 시작하는 욕설들을 멜로디에 실어 나열하는 장면을 상상해 보시길. 실제로 모국어로 듣는다면 어떤 기분일까 궁금하기도 하였다.) 아리아와 코러스, 관현악 반주가 조화된 전형적 오페라 형식에 맞추어 돈과 마약, 추문, 방송계의 위선을 넘나드는 '막장' 인생들이 펼쳐진다. 관객들은 이 두 요소가 서로 부딪쳐 만드는 불협화음은 충분히 감내할 수

있다는 눈치이다. 결국 모든 것을 잃어버린 그녀의 비극적 삶은 오
페라에 어울리기까지 하니 그 불협화음을 즐기는 게 이상한 일만
은 아니다.

한 개인의 비현실적 욕망이 실현되는 순간 우리들의 관심은 그
개인에게 쏠린다. 그가 품었던 욕망이 불가능해 보일수록, 실현되
었을 때 대중의 반응은 더 커진다. 당연히 욕망 실현 수단이 무리하
거나 부자연스러울수록 그를 향한 비난은 더 뜨거워진다. 우리들
은 엄정한 심판자 역할에 젖어들고 희열도 느낀다. 그런데 그의 삶
을 '욕하면서 보던' 우리들은 어느덧 그와 같은 욕망을 품고, 그와
유사한 수단을 택하는 놀라운 변화를 겪게 된다. 그 욕망 실현의 수
단이 어느 사회적 임계점을 넘어 흔하게 마주치는 일이 되면, 더 많
은 사람들이 어디로 향하는지도 모르는 그 욕망의 행렬에 동참한
다. 무리에 끼지 못할까 전전긍긍하는 마음 때문일 것이다. 다 똑같
아진다. "살짝 집고(nip), 넣고(tuck), 들어(lift) 주면 당신의 인생이
얼마나 빨리 바뀌는지 보라"는, "'실리콘 임플란트'로 시간과 자연
에 맞서 싸우자"는 성형의 '닥터 예스'의 아리아에 안나는 물론 대
기실에 앉아 신세를 한탄하던 "가슴 없는 사람들"이 열광적으로
고개를 끄덕인 것도 같은 이치일 것이다. 사람들이 인생역전을 꿈
꾸는 마음을 이해 못하는 것도, 불쑥불쑥 솟아나는 욕망의 강력한
힘을 모르는 것도 아니다. 그렇기에 때로는 그 행렬로부터 차라리
시선을 돌리고 다른 이들을 향한 마음을 내려놓는 게 살 길 같다.
우리는 날로 '마음 없는 사람들'로 진화해 간다.

〈안나 니콜〉의 한 장면.
안나는 성형으로 자신감
을 찾고 스트립 바의 스타
가 된다. Photo © BAM/
Stephanie Berger

■ 심판자, 네메시스, 그리고 복종

반면 동시에 우리는 타인에 대한 엄준한 심판자 역할에 더더욱 열정을 보인다. 욕망 실현을 위한 무리한 수단들은 우리 눈에는 정당한 방법도 아니거니와, 또 노력의 결과도 아닌 것으로 보이기 때문이다. 이들을 그대로 둘 경우 나의 삶이, 공동체의 정의가 위협받는다. 우리는 타인에게 응당 받아야 할 상과 벌을 나누어 주는 희랍 신화의 응징의 신 '네메시스', 곧 정당한 몫을 분배하는 '분배자'가 된다. 또 우리는 주위에서 벌어지는 자질구레한 일들에서 다른 이가 그의 마땅한 몫, 나의 몫보다 더 많이 받았다고 생각하면 '네메시스(의분)'를 느낀다. 많은 개념을 '중용'의 원리로 설명한 아리

스토텔레스에 따르면, 부당한 것에 대해 분개하는 '의분'은 남의 행복을 시샘하는 일과 남의 불행을 고소해하는 일 사이의 중용이다. "어떤 사람이 가당치 않게 잘되는 모습을 보고 고통을 느끼는" 합리적 중간 값인 네메시스(의분)라는 감정은 그 사람의 좋은 품성을 암시한다. 나아가 '정당함'이 사회 질서의 근간을 이룬다고 본다면, 이 감정은 사회적 인간일 수밖에 없는 인간의 본성에 내재해 있는 사회 정화 시스템 같기도 하다.

　문제는 '가당치 않음'을 판단하는 잣대가 이리저리 널뛸 때이다. 자신에게 엄하고 타인에게 너그러워지라는 유학의 가르침은 어느덧 옛이야기가 되었고, 자신에게 관대하고 타인에게 엄격한 것 정도는 인지상정이 된 것 같다. 더 큰 당혹스러움은 그 '가당치 않음'을 타인의 외적 조건에서 재단하는 모습들을 볼 때 찾아온다. 아리스토텔레스가 말하는 '가당치 않음'은 말과 행동의 불일치나 수단의 비윤리성 등등의 요건들을 심사숙고하여 판단한 결과일 텐데, 우리는 그저 그 사람의 외적 조건을 먼저 생각하여 '가당함'을 결정하는 습관이 생겼다. 부도덕한 짓으로 물의를 일으켰어도 TV에 나오면 한 번 더 주목해 주고, 허언을 남발하는 '높은' 사람들에게 또다시 마음을 준다. 우리 '네메시스'들의 심판 결과는 평등하지 않다. 자기 생각에 보다 못하다고 여기는 이들의 작은 부정에 대해서는 격렬히 분노하지만, 보다 '높은' 사람들이 저지르는 거악에는 애써 무관심하다. 오히려 그럴 수도 있다며 수긍해 준다. '그놈이 그놈'이라는 양비론을 펼치며 악을 합리화하는 게 멋져 보여서 그럴지도 모른다. 그것도 성에 차지 않아 적극적으로 복종하기

《안나 니콜》의 한 장면. 결
혼 1년여 뒤 마셜 씨는 죽
고, 미디어는 그 뒤에 벌어
질 소송전을 취재하려 모
여든다. Photo © BAM/
Stephanie Berger

도 한다. '자발적 계급화,' 개인이 주눅 들어 버린 현재 새로운 세계 인식 방식인 듯하다. 계급의 기준도 없다. 그저 본인이 처한 현실과 자신이 품고 있는 환상적 욕망이 낳는 격차와 관계가 있는 듯 보인다. 내가 품은 환상 세계에 '실재'하는 사람들은 나보다 높은 사람이다. 복종이 무의식에 새겨진다.

　무의식적 복종과 동시에 우리 욕망은 비현실을 넘어 초현실을 향해 부풀어 오른다. 어찌어찌 초현실적 욕망을 이룬 사람들은 기꺼이 스스로 관람의 대상이 된다. 폭주하는 욕망을 지닌 우리들 앞에서 먼저 그 욕망을 달성한 자의 우월함을 과시하고 싶기 때문이다. 미디어는 이런 사례들을 연이어 비추며 사람들을 자극한다. 시청

자들이 더 비난하도록, 또 반대로 더 욕망을 부풀리도록 말이다. 평생 먹었던 약물의 영향으로 횡설수설하는 연예계 '퇴물' 안나 니콜의 몰락한 현재를 보여주는 리얼리티 TV 쇼(2002)는 이러한 양면적 구조를 대변한다. 그녀도 이 기회가 싫을 리 없다. TV 속 그녀는 폭식으로 거대해진 몸뚱이를 움직이며 과거 할아버지를 녹였던 '소녀' 목소리로 교태를 부린다. 물론 사람들은 또 욕하면서 본다. TV 쇼에 등장하는 주인공은 다시 찾아온 관심에 행복을 느끼며, 시청자는 몰락한 주인공의 남루함이 고스란히 드러나는 데서 미묘한 기쁨을 얻는다. 아리스토텔레스는 상상도 못했을 최고의 중용이다. 자신은 행복하다지만, 시청자들은 그의 불행을 본다. 마음 빚이 없

〈안나 니콜〉의 한 장면. 안나는 열여섯 아들을 약물 과다 복용으로 떠나보낸다. 아들은 끝까지 말없이 검은 시체 주머니에 들어간다. Photo © BAM/Stephanie Berger

으니, 사람들은 그의 불행을 보며 기쁨을 얻는 데 거리낌이 없다. 결국 모두 다 기쁘다. 미디어는 오늘날 최고의 상과 벌의 분배자, 곧 네메시스 자리에 올랐다.

▪ 초현실적 욕망, 허황된 비극

오페라에서 시선을 끈 부분은 검정색 타이츠 차림의 발레리나들이다. 이들은 TV 카메라 모형을 머리에 쓰고 슬금슬금 다가와 안나의 일거수일투족을 비친다. 극이 진행될수록 그 수가 늘어난다. 마지막 장면, 마침내 무대는 카메라로 가득 찬다. 안나가 커다란 몸을 이끌고 각종 약물 이름들을 나열하는 느린 아리아를 부르며 스스로 검정 시체 주머니에 들어간다. 종말을 예상한 카메라들은 모두 긴장한다. 안나가 시체 주머니의 지퍼를 닫고 생을 마감하자, 이들은 집 안 구석구석을 뒤지며 쑥대밭을 만든다. 좋은 이야깃거리가 없어지고, 자기들 일거리가 사라진 데 대한 분노였을 것이다. '초현실적 욕망'을 이루었던 인생의 한순간을 연상케 하는 '섬광'이 번쩍, 곧바로 암전이 뒤따르며 막을 내린다.

비극이다. 그러나 가슴이 먹먹하도록 비애감이 들지도, 애잔하거나 상쾌하지도 않다. 개인의 힘으로 어쩔 수 없는 가련한 운명에, 시대에, 불의에 외로이 맞서다 장렬히 떠나가는 사람들을 담은 근대적 비극을 너무 많이 본 탓이겠거니 속으로 반성해 본다. 속으로 되새길수록 과거로 더 거슬러 올라간다. 자신을 가다듬지 못한다

면 행운이 와도 끝까지 붙들 수 없다던 고루한 옛 가르침들만 머릿속을 맴돈다. 정작 비극적 요소는 갈수록 우리 모두 자기 욕망을 스스로 다스리며 살기 어려운 세상이 된다는 데 있다. 자신 속으로 깊이 가라앉아 보기란 오늘날 쉬운 일이 아니다. 세상이 가만히 두질 않는다. 과도한 정보나 사회적 교류, 욕망의 자극과 경제적 속박의 불협화음에 버티기 쉽지 않다. 내가 나를 지키기 위해 가까스로 마련해 두었던 버팀목들이 하나둘씩 세파에 쓸려 사라진다. 우리는 옛날처럼 미몽의 시대에 가로막혀 이상을 접어야 하는 게 아니라, 사회가 부추기는 환상과 욕망을 좇다가 스스로 무너질 위험에 처했다. 이러한 삶이 허황됨을 느끼지만 깨달았을 때는 이미 다수의 행렬 속 깊숙이 몸을 담은 후이다. 속으로는 자신의 탓인 것을 안다. 그래서 외려 남의 허물을 날카롭게 파헤친다. 어떻게 해서든 다들 똑같은 죄인으로 만들어 자기 자신에게 면죄부를 쥐여 주고 싶은 까닭이다. 남들이 그랬듯이 "나도 어쩔 수 없었다"고 말하기 위함이다. 이러한 우리들 삶의 궤적이 문제라면, 가장 빠른 해결책은 일단 이 맹목적 행진을 멈춰 보는 일이다. 우리 모두 잠시 쉴 때가 되었다.

도시의 재발견: 기차역의 오페라

〈보이지 않는 도시들Invisible Cities〉, 로스앤젤레스 중앙역, 2013.10.

▪ URBANISM

1922년 파리 〈가을 살롱Salon d'Automne〉 전에는 특이하게도 도시 설계도 한 장이 걸렸다. 현대 건축의 거장 르코르뷔지에Le Corbusier(1887~1965)가 3백만 명이 거주할 수 있는 도시 개념을 제안한 것이었다. "동시대 도시Ville Contemporaine"라 명명된 이곳 가운데는 십자형으로 생긴 철골 마천루들이 줄지어 있고, 사람들은 그 건물 안에 살면서 일한다. 이동할 때에는 자동차를 타고 잘 닦인 고속도로 위로 다닐 것이다. 이를 본 프랑스 사람은 "이런 도시는 21세기에나 가능할 것"이라 말한 반면, 미국 기자는 "2백 년 후 프랑스 사람들은 뉴욕의 멋진 마천루들 앞에 서서 경탄하고 있을 것"이라 너스레를 떤다. 르코르뷔지에가 낭만적, 장식적인 근대 건축의 종언을 선언하고 새로운 '현대' 건축을 얘기한 저서『도시주의Urbanisme』(1925) 서문에서는 이처럼 늙은 유럽과 젊은 미국의 경쟁의식이 엿

보인다. "젊음은 '많이' 생산할 수 있음을 뜻한다. 하지만 '잘' 만들기 위해서는 오랜 경험이 필요하다." 그는 한 사람의 생각 속에서 거대한 도시가 계획될 수 있음을 입증하기 시작했다. 도시는 더는 자연 발생적인 공간이 아니다.

르코르뷔지에의 예견대로 '도시'에 대한 사람들의 열망은 커져 갔고, 적극적으로 도시 설계를 꿈꾸었다. 하지만 건축가 르코르뷔지에는 사람들이 살아갈 공간만을 디자인했지, 그곳에서 겪는 인간의 삶이 어떤 색깔을 띠게 될지는 알 수 없었다. 그가 제안한 공동 공간에서 평생 살면 사람들의 성품이 어떻게 될까. 도시에서 축적되고 교차되는 삶들은 사회 속 인간관계를 어떻게 바꿀 것인가. 1930년대 미국의 사회학자는 도시 속 인간 삶의 변화를 추적하기 시작했다. '도시주의urbanism'라는 말로 도시 사회 특유의 생활양식과 그것이 개인에게 끼치는 영향을 설명하려 하였다. 도시화는 사람 간의 인격적 연대를 상실케 하고, 입으로는 개성을 말하지만 오히려 획일화를 향하게 만든다. 경쟁에 시달린 개인은 익명의 공간에서 휴식을 취하고, 권위는 질서 유지를 이유로 개인에 대한 통제를 강화한다. 도시가 커져 갈수록, 이러한 문제들은 일상적인 것이 된다. 우리도 체험으로 잘 알고 있는 이야기이다.

도시 문제가 우리 안에 체화된 지도 꽤 시간이 지났다. 더 이상 '도시'와의 만남으로 삶의 극적인 변화가 일어나지는 않는다. 이곳에서 나고 자란 토종 도시인들의 삶은 처음부터 도시와의 상호작용을 통해 구축되었기 때문이다. 많은 이들의 삶에는 도시 생활 외에 다른 여백이 없게 되었다. 돌아갈 곳도 이곳뿐이고, 추억할 일도

모두 여기에서 일어났다. '도시'를 사람을 빨아들이던 비인간적 블랙홀로 묘사하는 것도 옛날 일이다. 도시의 애환은 삶의 동반자, 하지만 도시의 환희도 분명히 있다. 도시의 슬픔에 고개를 돌리고 기쁨만 좇으면 도시가 주는 최고 혜택을 누리면서 살 수 있을 것이다. 그러는 동안 우리의 정체성은 도시와 맞물려 생성된다.

　도시살이의 장단점을 열거하자면 끝이 없겠지만, 그 매력의 근원이 무엇인지는 생각해 볼 만하다. 사람들은 화려한 문화생활을 말하고, 하루가 멀다 하고 변모하는 역동성에서 그 근원을 찾기도 한다. 무엇이든 구할 수 있는 도시 생활의 편리성과 자발적 고립을 가능케 해 주는 익명성도 무시 못할 점이다. 무엇보다도 생존을 위해 필요한 '생산'이라는 짐을 내려놓을 수 있다는 게 큰 장점이다. 먹을거리를 기를 필요도 없고, 에너지원을 찾지 않아도 되며, 이동하기 위해 몸을 수고롭게 할 필요도 없다. 도시에서의 생존은 선택의 영역이고 교환의 대상이다. 교환 수단이 수중에 있는 한 인간 생존에 대한 원초적 공포는 줄어든다. 생존에 힘과 시간을 뺏기지 않는 만큼 자의식을 또렷하게 유지할 수 있지만, 반면 스스로의 힘으로 오롯이 할 수 있는 일이 줄어 간다. 자신의 정체성뿐만 아니라 기본적인 삶마저 도시에 기대게 된다.

　최근 미국 주요 도시들은 도심 재개발이 한창이다. 도심 공동화로 비어 있던 고층 건물들이 주거 공간으로 탈바꿈하고, 주말에도 도심 거리를 걷는 사람들이 눈에 띄게 늘어났다. 성채 같은 교외 저택과 대형 SUV 차량은 과거의 유물이 되어 간다. 도심 거주는 옅어지는 자기 정체성을 찾는 지름길이다. 미어지는 관광객 사이사

이로 빠져나가며 조깅을 즐기는 뉴요커나, 끔찍한 교통 체증에도 회색 도로 위를 달리는 '오토라이프'를 즐기는 LA 사람들에게 도시가 주는 소음과 불편은 때로 삶의 활력소마저 된다. 반대로 좋은 일자리는 싼 임대료와 세금 혜택 등을 찾아 도시 바깥으로 옮겨 간다.(미국의 경우 그렇다는 뜻이다.) 요즘 출퇴근 시간대 정체 방향이 바뀌는 현상이 화제가 된다. 사람들은 이른 아침 일을 하러 도시 바깥으로 나가기 시작했다. 회사가 도시를 떠나도 사람들은 도시 안에 살고 싶기 때문이다.

오페라단 '인더스트리'와 현대 무용단 'LA 댄스 프로젝트'가 합작한 〈보이지 않는 도시들〉 공연이 펼쳐진 LA 중앙역 내부
Photo © 최도빈

INVISIBLE CITIES

2013년 10월 말 LA의 실험적 오페라단 '인더스트리The Industry'는 오페라 〈보이지 않는 도시들Invisible Cities〉을 선보였다. 이탈리아 소설가 이탈로 칼비노의 원작(1972)에 스물아홉 청년 작곡가 크리스토퍼 세론이 곡과 가사를 붙였다. 원작의 마르코 폴로는 쿠빌라이 칸에게 그가 지나온 도시들 이야기를 전한다. 그 과정을 통해 인간 본성을 되짚고, 인간과 도시와의 관계에 대해 숙고한다. 이 오페라는 내용이나 음악보다도 공연 형식 때문에 세간의 관심을 모았다. 초연의 장소로 이들은 로스앤젤레스 도심 중앙역Union Station을 선택하였다. 1939년에 지어진 기차역, 미국 어느 대도시보다 '자가용'을 기준으로 확장된 LA에서 차 없는 이들을 위한 유일한 해방구 같은 곳이다. 하지만 이곳에 오페라를 위해 무대를 설치한 것도, 관객석을 마련한 것도 아니었다. 게다가 기차를 기다리는 사람들을 불편하게 하지도 않았다. 오페라단의 젊은 감독 유발 샤론은 날로 발전하는 기술을 적극적으로 수용한 새로운 형식의 오페라를 선보이고 싶었다고 전한다. 그는 역 구내 곳곳에서 연주되는 음악들을 무선으로 관객에게 전송해 주는 아이디어를 현실화했다. 그렇게 되면 정해진 무대도 객석도 필요 없어진다.

폐쇄된 옛 매표소 자리에서 입장권을 건네면, 무선 헤드폰 하나를 받는다. 공연 시작과 함께 헤드폰을 쓰면 오케스트라의 선율과 가수의 숨결이 하나가 되어 고음질로 흘러나온다. 관객들은 오페라를 감상하며 무엇이든 할 수 있다. 헤드폰을 쓴 채 아리아를 들으

며 바에서 맥주를 홀짝거리거나, 기차역 정원 벤치에 앉아서 선선
한 밤공기를 즐길 수도 있다. 노래를 부르는 가수가 어디에 있는지
찾아 헤맬 수도, 무용수에게 최대한 다가가 춤의 역동성을 직접 느
낄 수도 있다. 열한 명의 작은 오케스트라는 옛날 레스토랑 공간에
서 연주하고 있고, 여덟 명의 가수는 사람들 사이를 지나다니며 진
지한 표정으로 아리아를 부른다. 그러다 문득 헤드폰을 벗으면 바
로 상대적인 정적에 휩싸인다. 나지막한 소음들로 채워진 일상의
공간 속 어디선가 성악가의 노랫소리가 가냘프게 들려온다. 그제
야 호기심으로 상기된 관객들의 얼굴과 역 안에서 일상을 꾸리는
사람들의 무표정한 모습이 동시에 시야에 들어와 충돌한다. 여덟

〈보이지 않는 도시들〉은
마르코 폴로가 쿠빌라이
칸을 만나러 가는 여정을
이용하여 55개의 도시들
을 열거하며 이상향을 찾
는 과정을 그린다. 마르코
폴로가 칸을 알현하는 마
지막 장의 리허설 장면.
Photo © Dana Ross

명의 무용수는 꽁무니를 쫓는 열성적인 관객과 곤한 몸을 쉬이느라 바쁜 사람들 사이사이를 지나며 빠른 속도로 춤을 진행한다. 무용수들은 격정적인 춤을 추면서도 전혀 통제할 수 없는 사람들의 움직임을 머릿속에 그리며 동선을 미세하게 조정해야 할 것이다. 또한 관객이 아무리 가까이 있어도, 그들을 의식하거나 표정도 바꾸어서는 안 될 것이다. 무용수의 날렵한 팔이 내 가슴 한 뼘 앞을 쓸고 지나가자 그 동작으로 일어난 바람이 살갗에 와 닿는다.

■ 두 번의 관람

이 오페라를 두 번 보았다. 헤드폰이라는 일시적 권위의 상징을 쓴 관객으로서 한 번, 그리고 지나가는 사람들의 시선으로 또 한 번. 관객들은 이 도시에서 벌어지는 화젯거리를 놓치지 않으려 평소에 올 일 없던 곳에 온 듯하다. 새로운 형식을 담은 공연은 현대 예술 경험을 동경하는 사람들에게 적잖은 흥분을 주니 보상은 충분하다. 헤드폰을 쓴 우리들은 어쨌든 역사의 새로운 장을 목격하고 있으니까. 지난 넉 달간 이 오페라단의 아이디어가 구체화되는 과정은 사람들의 들뜬 마음을 확인하기에 충분했다. 2013년 7월 '소셜 펀딩' 사이트에 이 기획안이 오르자 얼마 지나지 않아 목표액이 채워졌고, 초연 이후에도 누군가 기부금을 쾌척하였는지 시민들에게 무료로 헤드폰을 제공하는 날도 덧붙여졌다. 도시와 나 사이에 새로운 관계를 설정해 준 이 기획에 감사를 표하려는 뜻 같다.

헤드폰을 벗고 지나가는 사람이 되었다. 중앙역 대합실, 낡았지만 꽤 따스한 보금자리처럼 보이는 가죽 소파들이 인상적이다. 역 구내를 스쳐 지나가는 이들, 의자에 앉아 시간을 보내는 이들 역시 오페라의 조연이 된다. 이 공연에 대해 몰랐던 사람들은 어리둥절한 표정을 애써 감추고 가던 길을 재촉한다. 사람들은 무용수의 춤이나 성악가의 노랫소리보다도 커다란 헤드폰을 쓰고 어슬렁거리는 2백여 명의 관객 모습에 더욱 놀랐을 것이다. 관객들이 이 공간을 휘젓고 다니며 연신 카메라를 들이대도, 이곳이 집이나 마찬가지인 고단한 이들은 소파에 엉덩이를 묻고 미동도 없이 앉아 있다. 저녁 일곱 시부터 자정까지 다섯 시간 동안의 기차역 체류, 주변 사람들의 낯이 익어 간다. 행여 누가 가져갈세라 모든 소유물을 꽁꽁

무용수들이 역의 안내 센터 부스에서 이상향을 향해 가는 길을 잃은 사람들의 절망감을 표현하고 있다. Photo ⓒ 최도빈

오페라 가수들은 원작 소
설의 순서대로 9장으로
구성된 오페라 순서에 따
라 변화무쌍한 도시의 복
장을 선보인다. 가면을 쓴
가수가 바로 앞에서 노래
를 계속해도 늦은 밤 샌드
위치를 사서 역 앞 벤치에
앉은 남자는 표정이 없다.
Photo © 최도빈

싸매 끌어안고 자는 아주머니, 모자를 푹 눌러쓰고 잠을 청하면서
시간을 흘려보내려는 젊은이, 닳고 닳은 양복을 입고서 어디선가
날아온 커다란 바퀴벌레를 사로잡아 종이봉투에 넣고 노는 할아버
지, 모욕을 당했다고 느꼈는지 바닥에 주저앉아 경비들에게 고래
고래 소리를 지르는 중년, 그들처럼 몇 시간 동안 한자리를 차지하
고 뭔가 끼적거리는 나에게 식중독으로 아픈 속을 햄버거로 달래
고 싶다며 좀 도와 달라고 부탁하는 아저씨, 모두 이 역에 사는 사
람들, '보이지 않는 도시'의 일부분이다. 오갈 데 없는 이들에게 도
시는 고단한 곳이지만 떠날 수 없다. 그들의 모든 것이므로.

늙어 가는 황제 쿠빌라이 칸, 그가 머무는 곳은 넓기는 하지만 활
력 없이 낡아 가기만 한다. 기나긴 여정을 거쳐 칸을 알현하러 온 마

르코 폴로는 그 쇠퇴를 막아 줄 열쇠를 지녔을 것 같다. 마르코 폴로는 칸에게 그가 보았던 여러 도시들을 말로, 손짓으로, 그림으로 설명한다. 그가 이야기한 마지막 도시는 '아델마', 그곳 시민들은 자신이 과거에 알았으나 죽은 사람들의 얼굴을 하고 있다. 아마 우리 여행자도 죽었다는 의미인지도 모른다. 칸은 상념에 빠진다. 결국 마지막에 도달하는 곳은 지옥과 같다니 허무하다. 마르코 폴로는 현답으로 위로한다. 이미 우리도 지옥에 살고 있다고 말이다. 대안도 알려 준다. 하루하루 연명하는 이곳에서 제대로 살 수 있는 방법은 둘뿐이다. 적극적으로 지옥을 구성하는 일부가 되기로 마음먹거나, 아니면 지옥의 사람으로 변하지 않으려 애쓰고 있는 사람들을 부지런히 찾아다니며 함께 삶을 일구어 가는 것. 그들과 함께 숨 쉴 수 있는 공간을 마련한다면, 지옥 속 삶을 견디어 낼 수 있을지도 모른다. 온갖 세상을 지나온 오페라 속 마르코 폴로의 조언이다.

현대와 고전의 만남

뉴욕 시티 발레New York City Ballet 2013-14 시즌

■ 아폴론의 리라

음악의 신 아폴론, 그의 곁에는 고풍스러운 현악기 '리라lyre'가 놓여 있을 때가 많다. 그가 돌보던 소를 훔쳐 먹은 '도둑의 신' 헤르메스에게 소 값 대신 받은 것이었다. 거북이 속을 파내고 등껍질에 줄을 꿰어 만든 리라 소리를 듣자마자 아폴론은 리라에 빠져들었다. 그는 금세 명연주자가 되었다. 자부심도 높았다. 못생긴 사튀로스 마르시아스가 피리 연주로 아폴론의 리라와 겨루려 하자 기분이 몹시 상한 것도 당연한 일이었다. 오비디우스에 따르면 승자 아폴론은 마르시아스를 산 채로 깡그리 껍데기를 벗겨 냈고, 그의 피리 연주를 홀로 지지했던 미다스 왕의 귀를 잡아 늘여 당나귀 귀로 만들었다. '음악의 신'다운 행동은 아닌 듯하지만, 궁극의 정점을 향하는 음악가의 자존심이 느껴진다. 나아가 모든 지성적 활동의 수호신이었던 '빛이 나는 자phoebos' 아폴론은 세부적 학예 활동들

'발레 뤼스'에 몸담은 게오르게 발란친이 파리에서 처음 안무한 〈아폴론〉의 한 장면. 미국 샬롯 발레단의 공연 모습이다.
© Charlotte Ballet

을 아홉 여신에게 맡겼다. 음악은 뮤즈들이 함께 관장하던 '무지케musike'(인간 이성보다는 여신들의 영감을 받아 이루어지는 시나 음악 같은 인간 활동) 중 하나였지만 그래도 가장 중요한 것이었다.

1928년 스트라빈스키Igor Stravinsky(1882~1971)는 파르나소스 산에서 탄생한 아폴론이 세 명의 뮤즈에게 각각 예술 분야를 하나씩 맡기는 장면을 발레 음악으로 옮겼다. 〈아폴론, 뮤즈들의 리더Apollon musagete〉는 15년 전의 〈봄의 제전〉(1913)에 비하면 차분하고 정적이다. 음악과 발레의 파격적 혁신을 불러일으킨 뒤, 노년기는 그 예술 행위의 근원으로 침잠하려는 의도가 느껴진다. 오직 34개의 현악기로만 구성된 소규모 오케스트라가 연주하는 음악은 단선적이면서도 여유로운 전원풍으로 흘러간다. 아폴론의 탄생을 담은 프롤로그로 시작한 곡은 세 뮤즈들과의 만남, 그리고 각 뮤즈를 조명한 악곡으로 이어진다. 서사시의 여신이자 아폴론에게 전수받은 리라 연주로 지하 세계까지 갔던 오르페우스의 어머니 칼리오페, 망토와 베일로 몸을 가린 진중하고 신성한 찬송가의 여신 폴리힘니아는 독무를 추며 아폴론에게 받은 자신의 사명을 받아들인다. 마지막 뮤즈는 테르프시코레, 인간의 몸에 신적 영감을 불어넣는 역할을 부여 받았다. '춤의 기쁨'이라는 이름을 지닌 여신, 그녀는 리라를 들고 신의 진리를 몸짓으로 표현하려는 인간들을 뒷받침하겠다는 뜻을 내비친다. 아폴론은 자신의 기쁨을 정적이면서도 힘찬 춤으로 표현한 뒤, 연이어 테르프시코레와 함께 이 작품의 유일한 파드되를 춘다. 음악과 춤은 하나가 된다. 그렇기에 리라는 춤의 상징도 된다.

스트라빈스키는 이 작품을 완성하고 '발레 뤼스Ballets Russes'의 단장 디아길레프Sergei Diaghilev와 몇 년 전 러시아에서 온 젊은 무용수에게 들려주었다. 러시아에서는 한 번도 공연한 적 없는 이 '러시아 발레단'은 20세기 초 파리에서 총체적 모더니즘 예술을 실현한 곳이었다. 디아길레프의 미래를 보는 눈은 대단했다. 스트라빈스키 같은 신진 작곡가와 드뷔시 같은 거장에게 동시에 새로운 발레곡들을 위촉했다. 1913년 드뷔시의 마지막 관현악곡인 발레 〈유희〉가 무대에 올랐고, 그 2주 뒤 흥분한 관객들로 하여금 편을 갈라 싸우게 만들었던 〈봄의 제전〉이 초연되었다. 피카소나 장 콕토 같은 전위 예술가들에게 적극적으로 도움을 요청했고, 코코 샤넬에게는 새로운 의상을 부탁했다. 이들이 미국에서 행한 〈아폴론〉 초연은 반응이 시원찮았다. 그러나 이 작품의 잠재력을 알아본 단장은 그때 음악을 같이 들었던 젊은 무용수를 불러 새로운 안무를 부탁했다. 두 달 뒤 파리에서 선보인 새 안무는 대성공을 거두었다.

열일곱에 19세기 고전 발레의 성지 마린스키 극장의 단원이 되었던 발란친George Balanchine(1904~1983)의 삶에서 중요한 계기가 된 안무였다. 디아길레프의 초청으로 파리에 온 그는 이 작품에 놀랄 만한 혁신을 담았다. 고전적 '발레 블랑ballet blanc'(〈백조의 호수〉처럼 순백의 의상을 입은 무용수들이 선보이는 발레)과 같이 순백의 의상을 입은 무용수들이 등장했지만, 많은 부분이 새로웠다. 안무가는 고전 발레의 스타일들을 분해한 뒤 정숙하고 청아한 현악기의 합주 가락에 맞추어 하나씩 재조립했다. 고전 발레가 지닌 전형적 요소들을 최대한 축소하였다. 인물 간의 대립이나 갈등도 없었고, 정해

진 서사도 극적인 흥분도 배제했다. 무대 배경도 최소화했고, 클래식 발레의 화려한 튀튀tutu도 자제했다. 무대 위에는 오직 스트라빈스키의 발레곡 선율과 무용수의 정제된 몸짓만 남았다. 발란친 스스로도 이 작품이 자기 경력의 전환점이 되었다고 회고한다. 훗날 뉴욕 시티 발레단에서 '신고전주의' 발레로 꽃핀 발란친의 새로운 안무 스타일이 첫선을 보인 때였다.

■ 신고전주의의 완성 : 뉴욕 시티 발레

1929년 디아길레프가 죽자 발레 뤼스도 역사의 뒤안길로 물러섰다. 발란친은 전위 예술을 사랑하던 젊은 미국인 커스틴Lincoln Kirstein의 부탁으로 파리 생활을 접고 뉴욕으로 거처를 옮긴다. 뉴욕으로 건너온 발란친이 가장 먼저 한 일은 자신의 예술관을 실현해 줄 무용수를 길러 내는 일이었다. 그는 1934년 아메리칸 발레 학교를 세우고, 새 부대에 새 술을 담고자 하였다. 이후 몇 개의 발레단을 만들며 신대륙에서 새로운 춤의 길을 모색하던 발란친이 그의 마지막 거처 뉴욕 시티 발레단New York City Ballet(NYCB)을 세운 것은 2차 세계 대전 후 1948년의 일이었다. 발란친은 1983년 죽을 때까지 이 발레단의 키를 잡은 함장 역할을 게을리하지 않았다. 그는 누구보다도 창조적이었지만, 거창하게 '창작자'로 불리는 것보다 '장인'으로 불리는 것을 더 좋아했다. 발레 안무는 목재를 섬세하게 깎고 세심하게 조립하여 반듯하고 건실한 책장을 만드는 것

과 비슷하다. 나뭇결과 빛깔, 강도를 알아보고 적재적소에 배치하여 완성작을 만들어 내는 생각만 해도 흐뭇하다.

'장인' 발란친은 우아한 몸짓으로 귀족적 취향을 충족시키는 고전 발레를 뛰어넘고 싶었다. 그를 위해 택한 첫 번째 방법은 발레의 궁극적 구성 요소, 곧 음악과 무용만으로 작품을 정제하는 것이었다. 그의 새로운 발레는 서사나 플롯, 무대 배경, 의상 소품 등의 요소들이 없다. 오직 음악의 리듬과 선율, 그리고 그에 조우하는 무용수의 구성된 몸짓만으로 이루어진다. 그중에서도 그는 작품의 중심을 음악에 두었다. 음악이 언제나 춤에 우선한다. 최고 예술은 음악이다. 그는 '춤'을 '기록'하는 '안무choreograph'는 "위대한 음악의 결과물"이라고 생각했다. 60여 년 동안의 안무가 생활 중 4백 편이 넘는 안무를 선보였던 발란친이었지만, 음악과 춤의 관계에 대한 이러한 생각은 확고했다. 새로운 발레를 위해서라면 전통 발레 음악에 춤을 맞추기보다 동시대의 작곡가들에게 새 작품을 위촉하는 게 중요했다.

춤 역시 정련을 거듭하여 완성도 높은 순수성을 구축하려 하였다. 이 목표를 달성하기 위해서는 놀라운 운동 능력을 천연덕스럽게 내뿜는 무용수들이 필요했다. 발란친의 무용수들은 좀 더 빠르고, 좀 더 높이 뛰며, 좀 더 힘찬 동작을 선보여야 했다. 그들은 운동 능력을 갖춤과 더불어 자기 몸이 갖는 예술적 의미를 깨달을 필요도 있었다. 작품성이 음악과 춤의 관계로 결정되는 만큼, 무용수들이 몸의 의미를 자각하여 정신에 새길수록 작품은 더욱 찬란하게 빛날 것이기 때문이다. 발란친의 작품에서 발레리나들은 환상

뉴욕 시티 발레단이 공연
한 발란친의 〈네 가지 기
질〉 중 한 장면. 이 발레단
은 발란친의 신고전주의
발레를 담금질하며 한 시
즌을 보낸다.
Photo © Paul Kolnik,
Courtesy of NYCB

세계 속의 공주나 여왕이 아니다. 험난한 예술의 길을 쉼 없이 걷는
순례자이자, 자신의 한계를 끊임없이 시험하는 구도자가 된다. 무
용수들 모두 구도자이기에 그들은 최대한 평등한 지위를 점한다.
뉴욕 시티 발레단은 대중이 열광하는 '스타' 발레리나에 의존하는
위계적 질서를 배제하고, 민주적인 발레단 구성을 목표로 삼는다.
평등한 순례자들이 모여 완성도 높은 아름다움을 빚어내는 평등한
구도자의 모임이다. 발레단은 좋은 평판이나 인기를 위해 존재하
는 집단이 아니라, 다양한 예술적 레퍼토리를 최대한 훌륭하고 완
벽하게 수행하기 위해 존재하는 도구이다. 새로운 무용의 정수를
흠집 없이 드러내기 위해서는 구성원 모두가 자기 삶의 조탁을 멈
추지 않아야 한다.

■ 새로움을 찾아서: 창조적 장인의 길

발란친의 완성주의적 예술관과 창조적 장인 정신은 그가 세상을 떠난
지 30년이 지난 지금도 뉴욕 시티 발레의 근간을 이룬다. 맨해튼 링
컨센터 한쪽에 둥지를 튼 이 발레단의 연간 농사는 새로운 작품을 무
대 위에 올리고, 자신들의 기존 예술을 가다듬는 과정으로 진행된다.
2014년 6월 초 막을 내린 2013-14 시즌에는 24주 동안 총 50편의 작
품이 무대에 올랐다. 상당 부분을 발란친의 역사적인 안무를 재현
하는 작품들로 채우지만, 사람들의 이목은 언제나 가을, 겨울, 봄

시즌마다 공개하는 새 작품에 쏠린다. '새로움의 추구'를 전통으로 일군 뉴욕 시티 발레의 역사만으로 호기심이 발동하기 때문일 것이다. 2014년 4월 말 '21세기 안무가' 주간을 필두로 봄 시즌이 개막했다. 현대 발레를 이끄는 젊은 안무가들의 근작들을 한데 모아 보는 자리이다. 시즌 개막작은 놀랍게도 이번에 처음으로 안무를 해 본 사람의 작품이었다. 안무는 고사하고 발레 공연도 얼마 전에 처음 본 사람이었다. 개막작 안무를 위촉받은 젊은 프랑스 예술가 JR(1983~), 그는 자신을 예술의 길에 들어서게 만든 십 년 전의 이야기를 발레 무대에 펼쳐 놓는다. 그가 표현하고 싶은 아이디어와 이야기를 전하면 발레단의 안무가들이 여러 발레 동작과 언어로 '통역'해 주었다. 음악은 프랑스의 전위적 대중음악을 이끌던 JR의 동갑내기 친구가 맡았다. 그렇게 그의 발레 작품 〈보스케 사람들Les Bosquets〉이 탄생하였다.

JR은 '예술'을 하기는 하지만 어떤 예술가라고 스스로 특징짓지 않는다. 대신 궁금해하는 사람들에게 그가 성장한 배경을 바탕으로 "사진 그래피티 아티스트photograffeur" 정도로 눙친다. 그는 십대 때부터 파리 도심을 쏘다니며 건물에 그래피티를 그리던, 좋게 말해 자유인이었다. 그러다 벽에 스토리를 담은 사진을 붙여 전시하는 데에서 즐거움을 찾기도 하였다. 젊은 JR을 바꾼 것은 2004년 파리 외곽에서 벌어진 폭동이었다. 미디어는 주변 지역에서 힘겹게 살던 그의 이웃들을 폭도로 낙인찍었고, 거기에 인종, 종교, 이민자에 대한 사람들의 편견이 더해져 그들의 정체성은 갈수록 왜곡되었다. 이에 JR은 이곳에도 사람이 살고 있다는 사실을 전하려 〈시

277

대의 초상들〉을 만들기 시작했다. '폭도'로 몰리기 딱 좋게 생긴 친구들을 찾아가 가까이에서 얼굴을 촬영하였다. 광각으로 찍어 캐리커처처럼 우스꽝스러운 얼굴이 담긴 사진들을 크게 프린트하여 '폭도들의 거리' 벽면에 붙였다. 이곳에 '폭도'가 아닌 '사람'이 살고 있다는 점을 예술적으로 전했다.

차별에 대한 JR의 도발적인 질문은 도시와 국가의 경계를 넘어 확장되었다. JR과 친구들은 무작정 팔레스타인으로 향했다. 서로 적대하는 사람들의 얼굴들을 찍어 나란히 '얼굴을 마주 보게' 벽에 붙였다. 이스라엘이 세운 높이 8미터나 되는 진회색 콘크리트 분리 장벽을 즐거운 웃음을 한가득 안은 얼굴들이 채웠다. 모두 같은 사람이었다. 육안으로는 서로 차별하고 적대시하는 근거를 구별할 수 없다. 이스라엘 감시 초소에 팔레스타인 사람 얼굴을, 팔레스타인 중심가에 이스라엘 사람 얼굴 사진을 나란히 붙였다. 수군대는 사람들에게 물었다. "두 명 모두 택시 기사입니다. 누가 이스라엘 사람인 줄 아시겠습니까?" 사람들은 입을 다물 수밖에 없었다. JR과 친구들은 브라질 빈민촌 '파벨라'에도 갔다. 억울하게 희생된 이들의 이야기를 들은 그는 그들을 기리는 의지를 담은 눈 사진을 집집마다 붙였다. 언덕배기 작은 집들에 빼곡히 새겨진 부릅뜬 눈은 그곳에 사는 사람들의 내면적 이야기를 전하는 통로가 되었다.

그의 예술의 목표는 실상을 왜곡하고 허황되게 과대 포장하는 외부의 관점을 배제하고 그 안에서 살고 있는 사람들의 이야기를 직접 흘러나오게 만드는 통로 역할을 하는 것이다. 그 통로는 예술적으로 꾸며졌기에 안의 이야기가 바깥으로 자연스럽게 흘러나온다.

JR의 프로젝트 〈여성들은
영웅이다〉(2008-2009). 고
단한 삶을 이끄는 여성들
의 눈이 브라질 빈민가 파
벨라의 집들에 머물며 세
상을 응시한다.
Courtesy of JR

차별받고 억압당하는 이들의 목소리를 내면에서 증폭하여 세상에
왜곡 없이 들려주는 것, 그리고 그 일을 예술적으로 완성하는 것,
그것이 그의 목표이다. '안에서 바깥으로' 이야기를 '예술적으로'
전하려는 그의 노력은 얼마 지나지 않아 주머니 속의 송곳처럼 스
스로 드러났다. 자신을 젊은 예술 활동가로 칭하는 그는 예술로 세
상을 조금이나마 바꿀 수 있다는 희망을 현실로 옮겼다.

마흔한 명의 발레단원이 참여한 JR의 안무작은 파리 폭동과 그 내
면 이야기를 무대로 옮긴다. 미디어로 왜곡된 현실을 제대로 보여 주
려 카메라를 들고 나선 '내부인'과 이 '현상'을 취재하러 온 '외부

인' 기자가 두 주인공이다. '내부인'은 폄하되곤 하였던 사람들의 자제력과 자정 작용을 담은 다큐를 제작하며 폭동의 근원을 보여 주고, '외부인'은 이미 정해진 프레임에 그들의 몸부림을 꿰맞추어야 하는 임무를 부여받았다. 마흔 명의 단원들은 시위대와 경찰로 나뉘어 분노에 찬 파리 근교를 몸짓으로 재현했고, 권위를 뒤에 업은 '외부인'은 포인트 슈즈를 신은 발레리나가 표현하였다. 차별적 선입견에 시달리는 '내부인'은 객원 무용가가 맡았다.

흰 옷에 흰 농구화를 신고 발레 무대에 오른 젊은 흑인 무용수는 프리스타일 스트리트 댄스 '주킨jookin'의 신성 릴 벅Lil Buck(1988~)이다. 느린 템포의 음악에 맞추어 힙합 댄스 모션을 우아하게 표현하는 그의 주킨에 담긴 파격적 아취를 감상하고 나면, '거리 발레'라는 별명이 전혀 어색하게 느껴지지 않는다. 그의 몸짓에 담긴 장인적인 예술성은 관객을 침묵으로 이끈다. 주킨이 탄생한 멤피스, 희망이 꺼져 가는 동네에 깃드는 석양 속에서 끊임없이 춤을 단련했을 한 젊은이의 모습이 겹쳐지며 겸허함을 느끼기 때문일 것이다. 링컨센터 무대도 마찬가지였다. 제도권에서 단련한 몸으로 안정적인 피루에트(회전)를 선보이는 발레리나 주위로 그는 무릎을 꿇은 채 빙글빙글 돈다. 발레리나가 한 발 끝으로 서면, 한 발 날만을 딛고 온몸을 뻗친다. 자유로우면서도 단호한 몸짓에는 그의 내면이 담긴다. 그는 자신의 내면을 증폭하여 춤으로 세상에 알렸고, 세상은 그를 받아들여 발레 무대로 초대했다.(2013년 그는 영광스러운 무용 상인 벳시 어워드를 받았다.) 예술성을 추구한다는 예술계의 뿌리가 그나마 썩지 않았다는 증거일지도 모른다. 뉴욕 시티 발레

는 또 한 번의 새로운 시도를 그 역사에 새겼다.

뉴욕 시티 발레의 상징은 '리라'이다. 그들은 아폴론에게 받은 리라를 들고 음악과 춤의 조화를 지향했던 뮤즈 테르프시코레의 꿈을 이어받는다. 발레단 규모와 공연 횟수, 레퍼토리 면에서 둘째 가라면 서러운 이들의 힘은 자기 단련에서 나온다. 그들은 스스로 '빛이 나는 자' 아폴론처럼 되기를 꿈꾼다. 자신 안에서 자연스럽게 바깥으로 흘러나오는 빛이 가장 밝고 아름답다는 것을 알기에, 이 '창조적 장인들'은 오늘도 끊임없이 단련하고 있다.